家具陈设设计

廖夏妍 编著

清华大学出版社
北京

内容简介

本书是一本专门介绍家具陈设设计相关知识的学习工具书,全书共七章,主要包括家具陈设设计基础入门、家具色彩搭配、家具材质与摆放构图、家具搭配技巧以及家具陈设风格鉴赏五个部分。本书主体内容采用了"基础理论+案例鉴赏"的方式讲解相关陈设技巧,书中提供了类型丰富的家具陈设案例,如工业风、混搭风、LOFT风格、东南亚风格和日式风格等。图文搭配的内容编排方式不仅能让读者更好地掌握家具陈设的基本规律,还可以强化布置家具陈设的能力。

本书适合想要学习家具设计、室内设计、环境艺术设计、商业空间设计的读者作为入门级教材,也可以作为大中专院校室内设计类相关专业的教材或室内设计培训机构的教学用书。此外,本书还可以作为空间设计师、软装设计师、室内设计师及艺术爱好者岗前培训、扩展阅读、案例培训、实战设计的参考用书。

本书封面贴有清华大学出版社防伪标签,无标签者不得销售。
版权所有,侵权必究。举报:010-62782989,beiqinquan@tup.tsinghua.edu.cn。

图书在版编目(CIP)数据

家具陈设设计 / 廖夏妍编著. —北京:清华大学出版社,2022.8(2024.2 重印)
ISBN 978-7-302-60653-6

Ⅰ. ①家… Ⅱ. ①廖… Ⅲ. ①家具—室内布置—设计 Ⅳ. ① J525.3

中国版本图书馆 CIP 数据核字(2022)第 068125 号

责任编辑:李玉萍
封面设计:王晓武
责任校对:张彦彬
责任印制:杨 艳

出版发行:清华大学出版社
 网　　址:https://www.tup.com.cn,https://www.wqxuetang.com
 地　　址:北京清华大学学研大厦 A 座　　邮　编:100084
 社 总 机:010-83470000　　邮　购:010-62786544
 投稿与读者服务:010-62776969,c-service@tup.tsinghua.edu.cn
 质 量 反 馈:010-62772015,zhiliang@tup.tsinghua.edu.cn
印 装 者:北京博海升彩色印刷有限公司
经　　销:全国新华书店
开　　本:185mm×260mm　　印　张:13.75　　字　数:220 千字
版　　次:2022 年 9 月第 1 版　　印　次:2024 年 2 月第 2 次印刷
定　　价:69.80 元

产品编号:090650-01

编写原因

家具陈设是家居生活的基础，我们日常生活都与室内的摆设有关，而要建构一个温馨、舒适的空间，不仅需要将基础陈设购买好、放置好，还需要做好相互之间的搭配，这就涉及材质、颜色、风格统一等方面的搭配技巧，所以设计师应了解不同家居陈设风格和搭配技巧，并参考大量的设计方案，便于学以致用。

本书内容

本书共七章，将从家具陈设设计基础入门、家具色彩搭配、家具材质与摆放构图、家具搭配技巧、家具陈设风格鉴赏这五个方面讲解家居陈设的相关知识。各部分的具体内容如下表所示。

部分	章	内容
基础入门	第一章	该部分是对家具陈设设计的基本概念的介绍，包括家具与室内设计的关系，家具在环境中的影响、家具分类等内容
家具色彩搭配	第二章	该部分从色彩基础知识、室内陈设基础色、陈设色彩搭配3个方面来介绍如何让各色家具互相融合，使空间内有多层次的色彩展示，但又不至于显得突兀或产生压迫感
家具材质与摆放构图	第三章	该部分主要介绍了各类常用家具的材质以及基本的室内构图，常见的材质有木材、竹与藤、金属、玻璃、塑料等，这样设计师能了解不同材质的优缺点，方便选用
家具搭配技巧	第四至六章	家具不仅要互相搭配，还要依据空间功能进行选用，该部分对不同空间应该如何选用家具进行了介绍，然后对基本的搭配技巧进行展示，并介绍了一些常见的装饰用品
家具陈设风格鉴赏	第七章	该部分是家具陈设风格的鉴赏部分，以文化、地域进行分类，对各种常见的家具陈设风格进行介绍，包括工业风、混搭风、LOFT风格、东南亚风格和日式风格等

怎么学习

内容上——实用为主，涉及面广

本书内容涉及家具陈设设计的各个方面，从家具与家居的关系到色彩搭配，从材质选用到室内构图，从搭配技巧到风格鉴赏，将家具陈设中可能会遇到的各类问题进行了一一展示，设计师可以从不同情境中找到灵感，受到启发，丰富自己的数据库。

结构上——板块设计，案例丰富

本书特别注重版块化的编排形式，每个版块的内容均有案例配图展示，每个家具陈设设计的配图都有配色信息和搭配分析。对大案例进行分析时，还划分了思路赏析、配色赏析、设计思考和同类赏析四个板块，从不同角度全方位地分析该家具陈设案例的精彩之处。这样的版式结构能清晰地表达我们需要呈现的内容，读者也更容易接受。

视觉上——配图精美，阅读轻松

为了让读者了解到更具设计感、更加风格化的家具陈设形式，无论是案例配图还是欣赏配图，我们都做了精心挑选，非常注重配图的美观和层次，都是值得读者欣赏的家具陈设图片，读者能从精美的配图中培养自己的美学观念，从正面影响自己的设计风格。

读者对象及其他

本书读者对象被定为以室内设计为主的从业人员。本书特别适合初级读者、室内设计师，同时也非常适合想要进行室内软装的人员，可作为专业人士的学习工具和其他读者朋友的参考用书。

由于编者经验有限，加之时间仓促，书中难免会有疏漏和不足，恳请专家和读者不吝赐教。

本书服务

本书额外附赠了丰富的学习资源，包括本书配套课件、相关图书参考课件、相关软件自学视频，以及海量图片素材等。本书赠送的资源均以二维码形式提供，读者可以使用手机扫描右方的二维码下载使用。

编　者

CONTENTS 目录

第1章 家具陈设设计基础入门

1.1 家具陈设的基本概念 2
 1.1.1 家具与室内设计的关系 3
 1.1.2 家具在室内环境中的作用 5
 1.1.3 家具在环境中的布置方式 6
 1.1.4 室内环境与家具风格的关系 8
 1.1.5 家具陈设的文化意义 9

1.2 室内陈设艺术 11
 1.2.1 室内陈设的设计内容 12
 1.2.2 室内陈设原则 13
 1.2.3 室内陈设的分类 15
 1.2.4 室内陈设的发展趋势 16

第2章 家具陈设与色彩搭配

2.1 色彩基础知识 20
 2.1.1 色相、纯度、明度 21
 2.1.2 主色、辅助色、点缀色 22
 2.1.3 邻近色、对比色 23

2.2 室内陈设基础色 25
 2.2.1 红色 26
 2.2.2 橙色 28
 2.2.3 黄色 30
 2.2.4 绿色 32
 2.2.5 青色 34
 2.2.6 蓝色 36
 2.2.7 紫色 38
 2.2.8 黑、白、灰 40

2.3 利用色彩陈设家具ㅤ...............42

2.3.1 家具色彩搭配方式 43
2.3.2 不同色调的家具如何组合 45
2.3.3 通过色彩打造季节性
　　　家居空间 47
2.3.4 室内墙体色彩 49

第3章　家具陈设的材质与构图

3.1 家具材质的重要性 52
3.1.1 不同材质家具的情感表达 53
3.1.2 怎样选择家具材质 55

3.2 家具材料分类 57
3.2.1 木材与木制品 58
3.2.2 竹与藤 60
3.2.3 金属材料 62
3.2.4 玻璃 64
3.2.5 塑料 66
3.2.6 布艺材料 68
3.2.7 大理石材料 70

3.3 室内构图 72
3.3.1 对称式构图 73
3.3.2 韵律式构图 75
3.3.3 放射式构图 77

第4章　住宅空间的家具陈设

4.1 房间陈设各不同 80
4.1.1 客厅陈设 81
4.1.2 餐厅陈设 83
4.1.3 卫浴陈设 85
4.1.4 卧室陈设 87
4.1.5 厨房陈设 89
4.1.6 书房陈设 91

4.2 特殊空间的利用 93
4.2.1 玄关陈设 94
4.2.2 让楼梯拐角有所设计 96
4.2.3 安全舒适的儿童房 98

4.3 潮流元素陈设设计 100
4.3.1 吧台如何陈设 101
4.3.2 新式榻榻米 103
4.3.3 利用背景墙空间ːːːːːːːːːːːːːːːː 105

第5章 室内家具陈设技巧

- 5.1 遵循室内陈设法则 108
 - 5.1.1 精准的陈设节奏 109
 - 5.1.2 丰富空间陈设 111
 - 5.1.3 把握陈设质感 113
 - 5.1.4 简练却不简单 115
 - 5.1.5 善用几何图形 117
 - 5.1.6 突出强调 119
 - 5.1.7 渐变的流行 121
 - 5.1.8 科学的陈设比例 123
 - 5.1.9 懂得家具陈设平衡 125
- 5.2 主体家具的搭配 127
 - 5.2.1 沙发与其他陈设的搭配 128
 - 5.2.2 不能忽略电视柜 130
 - 5.2.3 餐桌与其他陈设搭配 132
 - 5.2.4 茶几的选择 134
 - 5.2.5 与床搭配的物件 136

第6章 其他陈设品与家具的和谐搭配

- 6.1 装饰画与家具陈设的搭配 138
 - 6.1.1 中国水墨画 139
 - 6.1.2 工艺绘画 141
 - 6.1.3 西方油画 143
- 6.2 绿植为家具陈设增色 145
 - 6.2.1 植物布置原则 146
 - 6.2.2 绿植布置技巧 148
- 6.3 布艺制品如何与家具融合 150
 - 6.3.1 巧妙利用窗帘 151
 - 6.3.2 地毯搭配 153
 - 6.3.3 布艺织物与家具的配搭 155
- 6.4 灯具点缀室内陈设 157
 - 6.4.1 灯具风格分类 158
 - 6.4.2 不同的灯具造型 160
 - 6.4.3 灯光与色彩的搭配 162
 - 6.4.4 灯光与家具的协调 164
- 6.5 艺术品陈设 166
 - 6.5.1 工艺品分类 167
 - 6.5.2 客厅工艺品 169
 - 6.5.3 餐厅工艺品 171
 - 6.5.4 卧室工艺品 173
 - 6.5.5 厨房工艺品 175
 - 6.5.6 卫浴空间工艺品 177

第7章 不同风格的家具陈设设计鉴赏

7.1 艺术风格的家具陈设设计 180
7.1.1 现代风 181
7.1.2 工业风 183
7.1.3 混搭风 185
7.1.4 LOFT风格 187
7.1.5 极简风 189
【深度解析】自然清新的田园风 191

7.2 欧美设计风格的家具陈设设计 194
7.2.1 法式风格 195
7.2.2 现代美式风格 197
7.2.3 欧式古典风格 199
【深度解析】地中海陈设的异域风 201

7.3 亚洲陈设风格的家具陈设设计 204
7.3.1 东南亚风格 205
7.3.2 日式风格 207
【深度解析】新中式陈设风格 209

第 1 章

家具陈设设计基础入门

学习目标

室内家具陈设设计包括的内容很多，在进行深入且具体的学习之前，要对基础知识有所了解，如家具陈设的意义，室内陈设的原则等，这样就能全面地认识我们的居住空间，重视居住空间内家具的摆放。

赏析要点

家具与室内设计的关系
家具在室内环境中的作用
家具在环境中的布置方式
室内环境与家具风格的关系
家具陈设的文化意义
室内陈设的设计内容
室内陈设原则
室内陈设的分类

1.1 家具陈设的基本概念

　　家具陈设是指在一定范围的空间内将家具陈设、家居配饰、家居软装饰等元素通过适合的设计手法，表达出空间意境，使所在空间能带给居住者满足、舒适的情绪，并体现出居住者的物质追求和精神追求。随着人们生活水平的提高，家具陈设和装饰已经不能仅满足于单纯的功能性空间，更承载了营造家居氛围的功能。

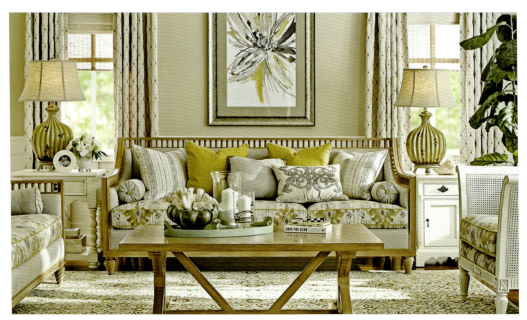

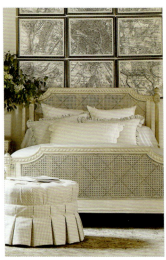
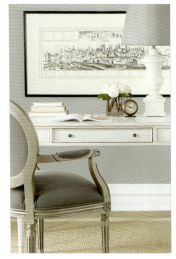
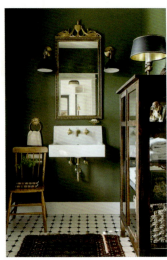

1.1.1 家具与室内设计的关系

家具与陈设是室内设计的重要组成部分，与室内环境有着密不可分的关系，能够体现所处环境的风格与艺术效果。家具与室内设计都着眼于人的需求，所以无论是家具还是室内设计都要服务于人。

1. 家具与室内设计需风格一致

家具既是室内设计的一部分，又单独形成了一个统一的整体，若家具的选择与室内设计的风格大相径庭，则会让居住者感到视觉疲惫，就如美式田园风格的室内设计却摆放进一堆中式家具，任谁都会觉得突兀。通常来说，在舒适温馨的设计风格下，选择家具也应该简单实用；若是现代精致的高层公寓，最好选择高档的家具。

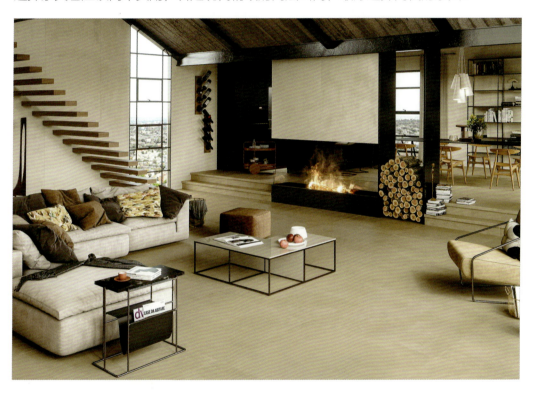

2. 家具是室内设计的重要载体

"室内设计"是一个很大的概念，而家具陈设能够从整个空间中脱颖而出，形成一个视觉焦点，将设计风格具体化，成为室内设计的一个重要载体。设计师完全可以通过家具来点出设计的主题，所以说，家具与室内设计是相辅相成的。

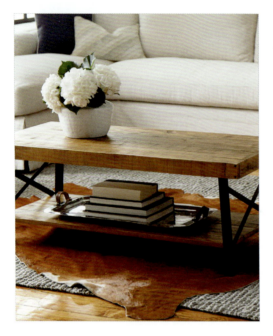
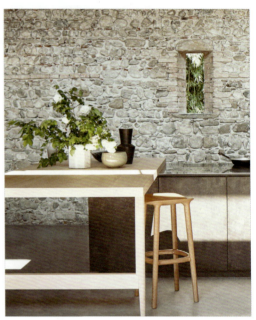

3. 室内设计对家具的制约

室内设计要有整体性，无论是家具，还是陈设品，在选择时都要遵循室内设计的整体性原则，并且要考虑室内空间的大小。因此，室内设计对家具陈设有一定的限制，不论是家具大小，还是其材质、风格，都要依据整体环境来考虑。

1.1.2 家具在室内环境中的作用

通常家具在室内环境中占据的视线比例最大，所以对室内环境的影响和作用也最大，具体有如下三种作用。

1. 识别作用

在家居环境中，我们根据生活的需要，划分了不同的区域，有的区域用于会客，有的区域用于休息，有的区域用于工作或娱乐。那么，我们要如何划分不同的空间功能区呢？最有效的办法就是通过家具，如客厅会摆放沙发、茶几、电视柜，卧室需要购置床和衣柜，餐厅需要准备餐桌和椅子等。这些家具能有效定位空间，帮助设计师做好布局分化。

2. 划分空间

为了提高室内空间的使用率，就需要对功能模糊的空间进行划分，设计师往往会借助家具来占用空间，或对连在一起的空间进行隔断，让功能不同的两个空间既互相渗透，又互相区别。这样做，不仅能在视觉上让空间变大，还能划分出我们想要的区域。

3. 装饰、点缀

由于人们的审美和生活品质在不断提高，所以家具除了其基本承载的功能之外，还附带了装饰功能，家具的不同样式、材料和色彩会形成不同的设计风格，与室内空间共同形成一种装修风格。因此，家具要与室内空间的整体基调相协调，并在此基础上锦上添花，发挥装饰和美化的作用。

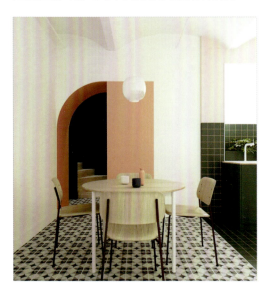
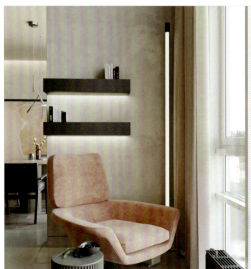

1.1.3 家具在环境中的布置方式

在室内环境中布置家具，要从整体出发，将家具作为室内环境的一部分来考虑，结合多方面的因素，使家具按一定比例以及色彩搭配放置。具体涉及以下一些要点。

1. 确定家具的种类和数量

要满足居住者对不同室内空间的使用需求，应该首先确定家具的数量和种类，尤其是大件的、不可或缺的家具，如沙发、茶几、餐桌、床等。确定了基本的家具种类，再根据实际需要和空间面积选择家具数量，例如，三居室的公寓，需选择三张床；日常招待客人较多的，可能需要购买多把餐椅。

2. 先安置主要家具

很多大件的主要家具，如茶几、电视柜、沙发等是不可缺少的，也很占空间，放

置家具时应首先确定这些家具的位置,再利用剩余的空间来安排其他家具的陈设,如置物柜、电脑桌、沙发凳等。

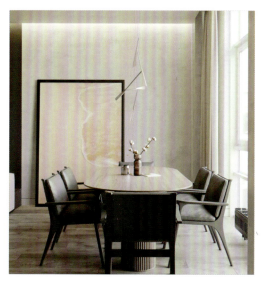
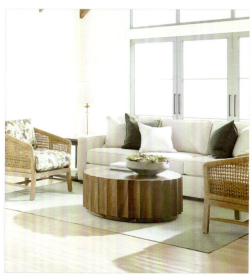

3. 方便居住

大家都知道家具放置会占用居住空间,所以在放置之前就要考虑居住的方便性,包括电视柜最好靠着墙体,沙发与茶几之间应留有过道等。在这样的考虑下,居住者在使用家具用品时才能自由伸展,拿取方便。

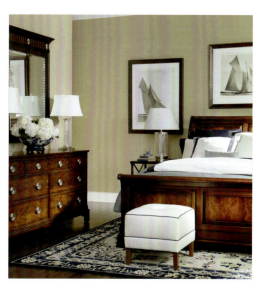

1.1.4 室内环境与家具风格的关系

家具的风格会因家具的材质、颜色和样式的不同而有所区别，常见的家具风格有中式风格、日式风格、美式风格等。这些风格带给人的视觉感受各不一样，中式风格有古朴典雅之美，日式风格极具简约自然之美，美式风格生机勃勃，每种风格都有其可取之处，对室内环境有重要影响。

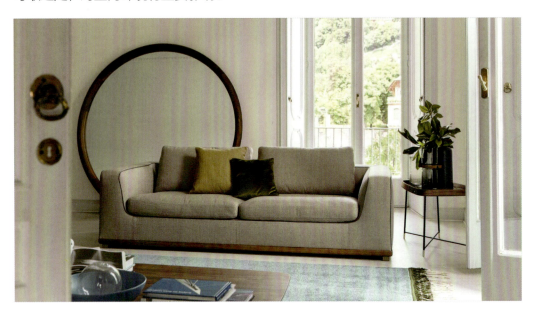

那么，家具风格与室内环境到底有哪些关系，如下所示。

- ◆ **相辅相成**：室内环境往往会受地域、房型结构、时代等外部大环境影响，如别墅与普通公寓的室内环境便大不相同，在考虑装修与家具风格时也各有侧重。一般别墅的家具风格大气、奢华；而高层公寓的家具风格现代、简约。而受地域限制，在中国选用中式家具的人会很多；由于日本处于地震带，所以大部分人在选用家具时会更看重家具材质，多选用轻便的竹藤家具。

- ◆ **修饰环境**：由于装修或某些客观原因，室内环境也并不尽善尽美，可能会给居住者带来不便，这时便可利用家具来弥补室内环境中存在的缺陷，如室内环境单调，可通过美式风格的家具来增添温馨惬意之感；室内采光不好，可用撞色系的家具营造明亮的氛围。

- ◆ **表达环境**：室内环境无论是温馨、时尚，还是奢华、低调，可以通过整体的装修风格看出，当然，从家具风格上也可见一斑。由于家具本身自带风格，自然能够表达居住环境的风格。

1.1.5 家具陈设的文化意义

简单来说，家具只是器物，是室内的功能性用品，但在漫长的发展中，家具陈设受地域文化和时代文化的影响，变成了一种文化的代表。不同文化下产生的家具样式，都有其独特的特点，也是与其他家具有所区别的地方。

1. 地域意义

不同的地域，不同的气候和资源，产生的文化不同，人们的生活方式也不同，自然与生活起居有关的家具也就不同。就我国来说，南北方差异巨大，家具陈设的差异也大，南方家具精巧多变，北方家具厚重端庄，这样的差异让我们的选择更多，也更能反映居住者对文化氛围的追求。

2. 时代意义

家具的发展离不开时代的沉淀，不同时代的家具能直接反映时代文化，代表当时的人崇尚什么。唐、宋、元、明、清，不同时代的家具都有其特定的时代特征。现代社会的家具就更注重工艺美和舒适性，且通过不同符号的表达，使家具陈设更加个性化。

3. 整合意义

家具陈设是精神文化和物质文化的结合，一方面体现人的审美，另一方面也体现工艺水平的发展，越是精湛的技艺，越能代表文化的繁荣，精神文化和物质文化是不可分割的。所以，我们在欣赏家具时，其实是欣赏其双重意义。

1.2 室内陈设艺术

　　室内陈设艺术不是从字面上所理解的一种简单的摆设技术，而是集关系学、色彩学、人文学和心理学于一体的艺术。室内陈设可以体现居住者的格调和品位，且能通过对空间的设计调整人的心情。

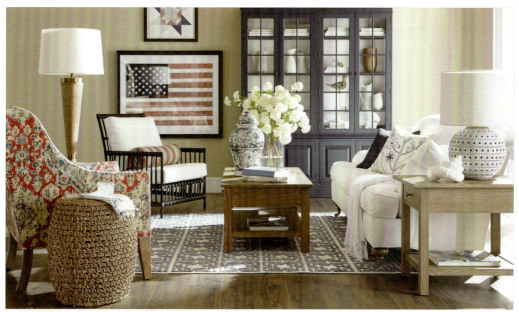

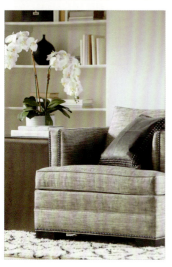
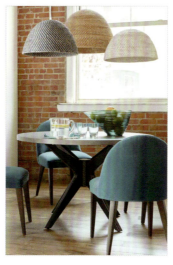
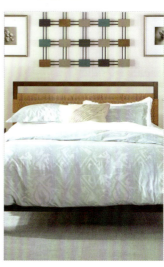

1.2.1 室内陈设的设计内容

"室内陈设"是一个笼统的概念，要顺利进行室内陈设，首先需要对各项基本内容有所了解，且有序地一步一步地完成基本项目。下面一起来了解室内陈设的基本内容。

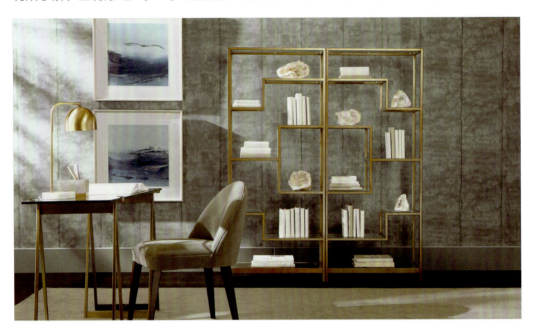

1. 空间测量

对于将要进行家具陈设的空间，我们需要先清楚基本的尺寸，根据测量画出平面图及立面图，这样才能依据尺寸大小选择合适的家具。

2. 个人生活方式

个人的生活方式会在很最大程度上影响室内陈设，首先要把握个人的生活动线（个人在室内的高频率走动路线），这是家具陈设的关键。流畅的生活动线能让人从进门开始，就轻松愉快地游走于室内空间，让生活更有秩序。其次要尊重个人的生活习惯，如左右手习惯对家具的摆放有明显不同的要求；最后要考虑文化追求，如传统文化、现代简约文化，符合自己的喜好才能选择到喜欢的家具，摆放在室内才会喜欢。

3. 色彩元素选择

结合室内的装修风格，对整体色调进行把握，判断基础色调是冷色调还是暖色

调，这样家具的基本色调也就呼之欲出。另外，要对主要的色彩关系进行分析，包括背景色、主体色和点缀色，分别列出三种色彩关系，按照这样的模式能够增强家具色彩的多样性，将统一与变化结合在一起。

 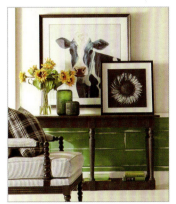

4. 基础构思

综合前期的考虑，可以初步勾勒室内陈设的基本布局，接着选择家具风格和色系，然后选择配饰产品，包括布艺、灯饰、装饰画等，这样就能建构基础的家具陈设布局。

1.2.2 室内陈设原则

布置室内陈设要做到和谐、美观，需要遵循一定的原则，按照基本的原则开展室内陈设工作，基本不会出现什么大问题，下面来具体认识相关的原则。

1. 整体原则

室内陈设是一个整体，虽然能够分为单个的部分，但是彼此之间应有必要的联系和共同处，这样才能减轻各种差异带来的突兀感和视觉冲击。因此，作为设计师，首先应该将室内环境当作一个整体，每件家具和配饰都是环境的一部分，当其放入室内环境时，既要展示自己的设计美，又不能破坏居住环境的整体风格。

除了风格与色彩上的整体搭配，家具的大小、体积也必须依据室内环境的尺寸进行选择，例如在选择电视柜的时候，首先要测量电视墙的长度，若是电视柜超出电视墙，那么超出部分就会显得多余和奇怪。

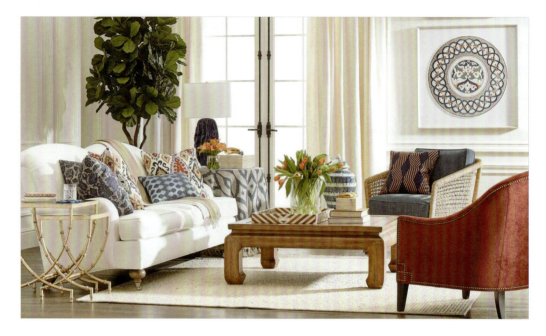

2. 实用原则

家具的艺术性能够反映审美，让居住者感到舒适，但不能本末倒置，如果家具造型过于浮夸而失去了实用价值，就变成占用空间的累赘了。而实用的本质，就是在有限的空间内满足生活需要，尤其是在空间较小的情况下，要多考虑家具的功能，如一物两用、可折叠功能、便于清洁功能等。

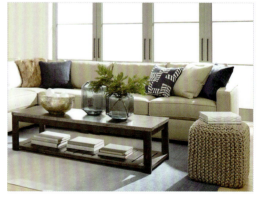

3. 合理原则

合理是建立在整体和实用的基础上，是对室内通风、采光、行走面积等问题进行综合分析，不让家具遮挡阳光、影响室内的空气流通。所以在布置家具陈设时，要把

握几个大的方面：一是窗口位置，二是过道位置，三是家具开关门空间。只要把握好这几个要点，就不会犯基本的错误，例如将高大的家具放置在通风口上的这类低级错误。

1.2.3 室内陈设的分类

室内陈设的类型多样，大到沙发、书柜，小到盆栽、手工艺品，一物一景全都构成了屋内陈设设计，按照室内陈设的基本性质进行分类，可以分为两大类：一是实用性陈设，二是装饰性陈设。

- **实用性陈设**：实用性陈设是指既有实用价值又具有观赏价值的陈设，主要包括家具、电器、织物等用品。

- **装饰性陈设**：装饰性陈设是指仅用于观赏的装饰物品，主要作用是增加意趣，提高整体美观度，是居住者的精神展现，包括工艺品、画作、收藏、观赏植物等。

1.2.4 室内陈设的发展趋势

室内陈设起源于现代欧洲,之后在1930年美国正式成立了室内设计学科,让室内陈设成为一种社会关注的风潮。西方的室内陈设多以壁画、家具设计和雕塑品作为主要元素,如下图所示。

而在中国,室内陈设设计发展历史悠久,不同朝代,室内陈设的物品、颜色都不一样,且中国的室内陈设多以纺织品、陶瓷、玉器、字画和盆景为主体元素。到了现代,由于人们的生活习惯发生了改变,科学技术飞跃发展,无疑对室内陈设的发展产生了巨大影响。如下图所示为极具中式风格的家具陈设。

现代室内陈设多样且极具个性,所以对设计师们有更高的要求。随着时代发展,室内陈设设计可能会出现以下五种趋势。

- ◆ **重视自然**:由于人们环保意识的不断增强,许多人更在意自己的居住环境是否是绿色?是否无污染?在城市的钢筋水泥中生活,会更加向往大自然。对于自己的居住环境,在有条件的基础下,大部分人希望能在室内陈设中看到自然、生机、绿色。

- ◆ **个性化**:过去多以时代为基础,打造室内陈设设计,几乎室内用品大致相同,而现选择多了,人们追求自主表达,出现了各式各样的室内陈设风格。

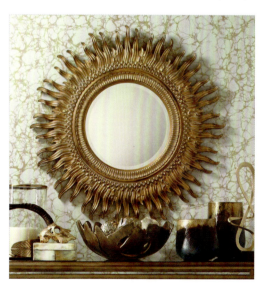
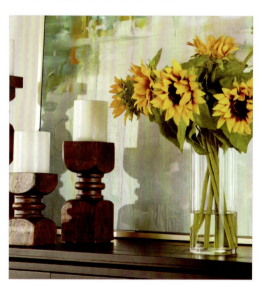

家具陈设设计

- **看重大局**：以前的室内陈设多是家具和物品的堆积，社会经济的发展也解放了人们的精神与审美，现在的室内陈设多是从整体出发，追求各个物件之间的协调之美，而不是互相的消损。

- **现代化**：科技和工艺的发展，乃至现在人工智能的发展，让大家了解一种全新的生活方式，一种便捷、高效的生活方式，如很多灯具开关、电视柜开关等都是声控或遥控的，可以实现高效、简便，让机器来承载个人的劳动，这样居住者能够更畅意、更自在地居住。

- **新型材料的运用**：由于很多新型材料的出现，家具的种类也不断丰富，新型材料的利用能满足人们不同的需要，如轻巧、节约空间、功能性结合等。

第 2 章

家具陈设与色彩搭配

学习目标

家具在整个居住空间中所占比例较大，且有其自己的设计，为了让家具相互搭配和谐，形成统一的画面，设计师首先要考虑的就是家具颜色的选择，在熟悉色彩基本属性的同时，合理搭配各色家具，做到互相融合、对比。

赏析要点

色相、纯度、明度
主色、辅助色、点缀色
红色
黑、白、灰
家具色彩搭配方式
不同色调的家具如何组合
通过色彩打造季节性家居空间
室内墙体色彩

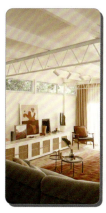
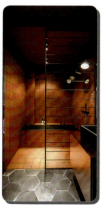

2.1 色彩基础知识

色彩是设计行业会涉及的非常重要的知识,光从物体反射到人的眼睛所引起的一种视觉心理感受就是我们常说的颜色,每种颜色都有属于自己的情绪,很难被量化。在进行室内陈设设计时,采用哪种色彩作为主色调是非常重要的决定,这会对居住者产生一定的心理暗示,所以设计师首先要了解色彩所代表的丰富含义。

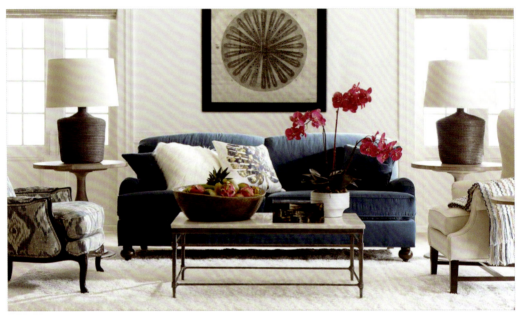

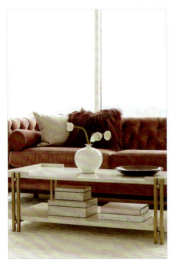
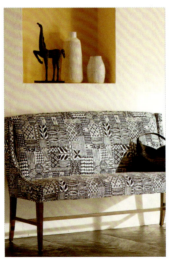
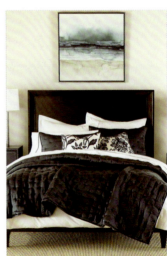

2.1.1 色相、纯度、明度

所有的色彩都可用色相（色调）、纯度（饱和度）和明度（亮度）来描述，人眼看到的任一彩色光都是这三个特性的综合效果，这三个特性即色彩的三要素。其中，色相与光波的频率有直接关系，纯度和明度与光波的幅度有关。

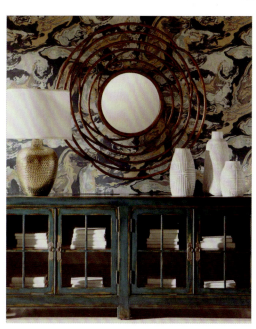 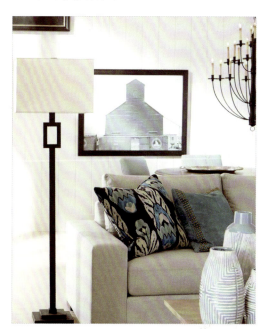

1. 色相

颜色的不同是由光的频率高低差别所决定的，色相即指这些不同频率的颜色的情况。频率最低的是红色，最高的是紫色。把红、橙、黄、绿、蓝、紫和处在它们各自之间的红橙、黄橙、黄绿、蓝绿、蓝紫、红紫这六种中间色，共计十二种色作为色相环。在色相环上排列的色是纯度高的色，被称为纯色，而黑、白、灰属于无色相的颜色。

2. 纯度

用数值表示色的鲜艳或鲜明的程度被称为彩度（纯度）。有彩色的各种色都具有彩度值，无彩色的色的彩度值为0。对于有彩色的色的彩度的高低，区别方法是根据这种色中含灰色的比例来计算的。彩度由于色相的不同而不同，而且即使是相同的色相，因为明度的不同，彩度也会随之变化。

3. 明度

明度表示颜色所具有的明暗程度，在色彩中常用黑白之间的差别来作为参考依据，即明度越低越接近黑色，明度越高越接近白色。

色彩三要素是有彩色不可分割的属性，所以在具体应用时要同时考虑，室内陈设设计需要利用色彩三要素，协调好色彩之间的关系。

2.1.2　主色、辅助色、点缀色

将色彩按照功能进行划分，可划分为主色、辅助色和点缀色三类。在实际设计中，我们常常需要确定一个主体色调，这是整个设计的底色，其他辅助或衬托的颜色便被称为辅助色或点缀色。

- **主色**：在一幅画面或一个设计中，占面积最大的色相就是主色，是画面色彩的总体倾向。若是设定了主色，可以很直接地将设计空间的情绪展示出来。一般来说，主色可通过大面积的背景色来确立，在室内陈设时，可以把大件家具如沙发、床或墙纸的颜色作为主色。

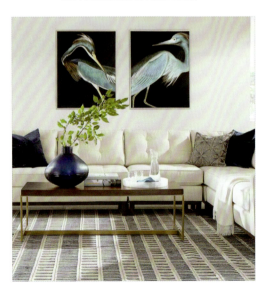
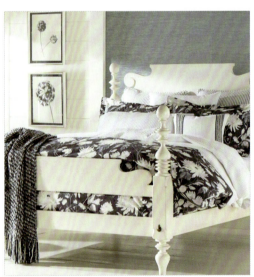

- **辅助色**：辅助色的页面占用比例仅次于主色调，起到烘托主色调、支持主色调、融合主色调的作用。辅助色在整体的画面或空间中应该起到平衡主色的冲击效果和减轻观者的视觉疲劳，起到一定的视觉分散的效果。

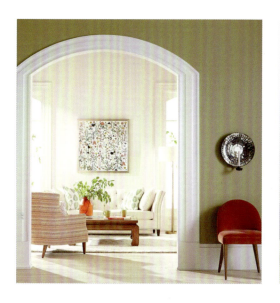
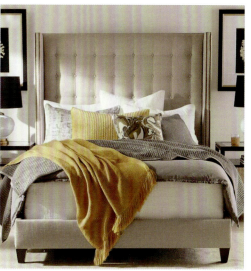

- **点缀色**：点缀色虽然在画面中占比较小，但却有醒目的特点，而其并不是必需的颜色，所以在运用前，要考虑是否为蛇足之作，否则不仅不能起到丰富设计的效果，还会显得杂乱。

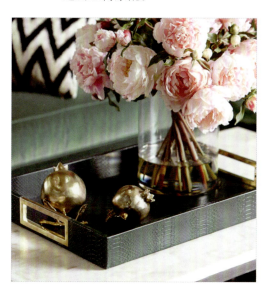
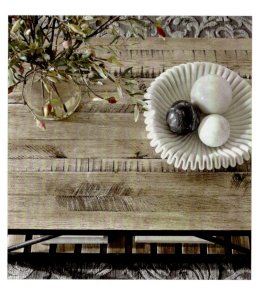

2.1.3 邻近色、对比色

不同的颜色会给人带来不一样的感觉，而颜色之间的差异又是十分微妙的，我们应对一些特殊的颜色差异有所了解，如邻近色、对比色。

色相环中相距60度或者相隔三个位置以内的两种颜色互为邻近色。邻近色的色相彼此近似，冷暖性质一致，色调统一和谐，感情特性一致。如红色与黄橙色、蓝色与黄绿色等。它们在色相上有一定的差别，但在视觉上比较接近。

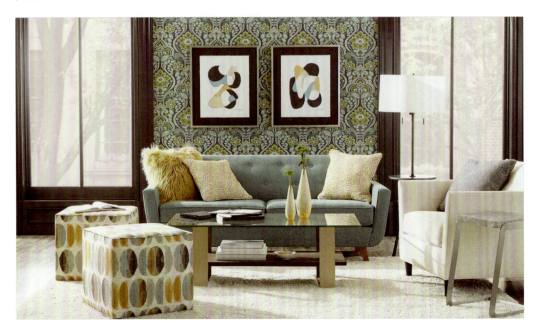

而色相环上相距120度到180度的两种颜色互为对比色，包括色相对比、明度对比、饱和度对比、冷暖对比、补色对比、色彩和消色的对比等。两种颜色可以明显区分，是构成明显色彩效果的重要手段，也是赋予色彩以表现力的重要方法。如黄和蓝、紫和绿、红和青，任何色彩和黑、白、灰，深色和浅色，冷色和暖色，亮色和暗色，都是对比色关系。

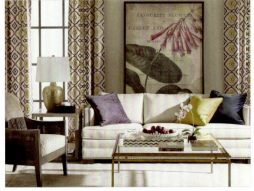

现在，在家居陈设设计中越来越多地用到邻近色和对比色，颜色之间互相衬托、互相弥补，让色彩所表达的情绪和内容越来越丰富，能够满足居住者的基本要求。

2.2 室内陈设基础色

　　色彩搭配是室内陈设的重要因素，根据色彩的基本知识，我们可以了解到不同的颜色会传递不同的情感，有的颜色能让人感到温馨，有的颜色能让人觉得清新。为了更好地利用不同的颜色来表达室内陈设的主题，设计师需要对每种颜色的属性有所认识，这样才能精准把握主色调的方向。

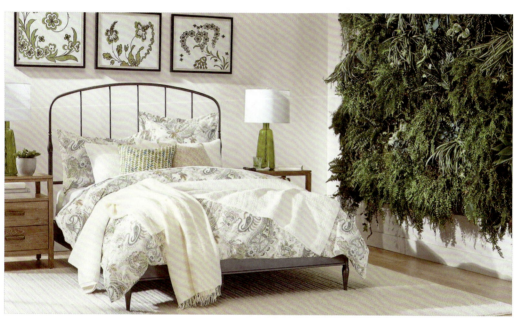

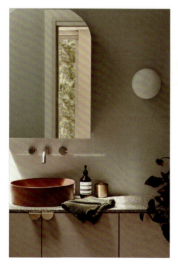
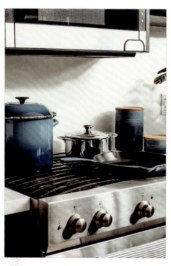
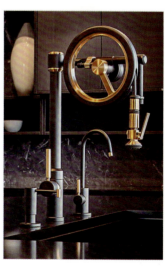

2.2.1 红色

　　红色是三原色之一，常见的红色有绛红、大红、朱红、嫣红、深红、水红和橘红等。常规来讲，红色代表热烈、喜庆、奔放、勇气、轰轰烈烈和激情澎湃等，可以和黑、白、金、银、灰、蓝等搭配，不过与绿色搭配要慎重，这样两种颜色互为补色，运用不当很容易显得突兀。

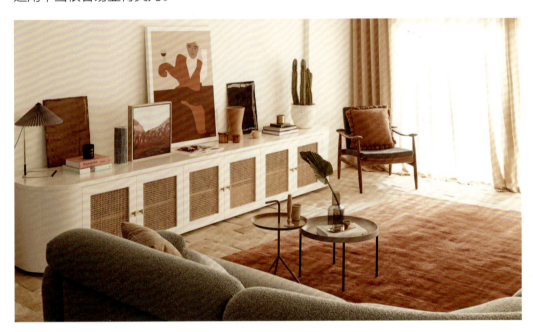

中国红
CMYK 27,100,86,0　　RGB 200,16,46

大红
CMYK 0,93,84,0　　RGB 255,32,33

石榴红
CMYK 3,97,100,0　　RGB 242,12,0

洋红
CMYK 0,84,32,0　　RGB 254,71,119

银红
CMYK 5,80,59,0　　RGB 240,86,84

海棠红
CMYK 17,78,44,0　　RGB 219,90,108

绯红
CMYK 27,89,97,0　　RGB 200,60,35

桃红
CMYK 4,66,35,0　　RGB 244,121,131

粉红
CMYK 0,41,28,0　　RGB 255,179,167

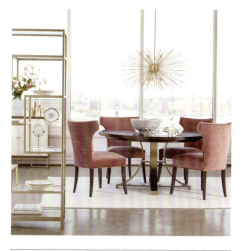

| | CMYK 39,68,50,0 | RGB 175,104,108 |
| | CMYK 35,46,63,0 | RGB 184,146,101 |

	CMYK 52,92,79,26	RGB 122,43,49
	CMYK 45,100,97,14	RGB 151,23,36
	CMYK 35,84,57,0	RGB 184,73,89
	CMYK 30,30,24,0	RGB 191,179,181

○ 同类赏析

餐厅整体风格轻奢大气，通过镶金立柜和有设计的灯具，为用餐带来一些仪式感；深红色的餐椅可让用餐环境变得温馨。

○ 同类赏析

深红色的卧室透着一股慵懒风，阳光照进来，让墙漆的纹理越发清晰，挂上红色的拉美纺织物，让房间变得和谐。

	CMYK 17,55,43,0	RGB 220,140,129
	CMYK 17,46,37,0	RGB 220,158,147
	CMYK 15,24,22,0	RGB 223,200,192
	CMYK 17,25,21,0	RGB 219,198,193

| | CMYK 65,96,88,62 | RGB 61,10,17 |
| | CMYK 65,56,55,3 | RGB 109,111,108 |

○ 同类赏析

新生儿房间与其他家居空间不同，为了给小朋友营造柔和的氛围，梳妆台的抽屉被漆成粉红色，再添加同一色系的摆设。

○ 同类赏析

背景墙的花树加上酒红色的沙发，让客厅空间笼罩了古典美的氛围，以回味那些旧时光的惊艳。

2.2.2 橙色

　　橙色是介于红色和黄色之间的颜色，又称橘黄色或橘色，是暖色调的代表颜色，用于家具陈设设计中，代表温暖、欢快、明艳、活跃，让人顿时眼前一亮，常作为装饰色。但其也有不稳定、浮夸的缺点，在搭配上会有一定难度，一般与白色、黄色、灰色搭配。橙色的对比色是蓝色，不同饱和度的橙色与蓝色碰撞在一起，带给人视觉冲击感也有所不同。

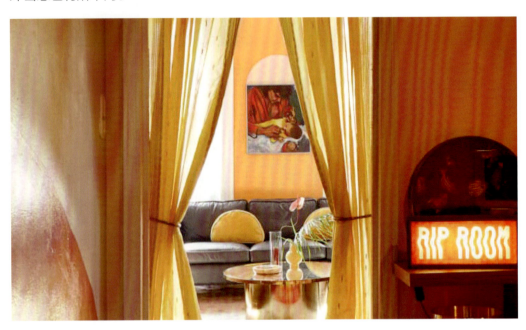

橙黄
CMYK 0,46,91,0　　　RGB 255,164,1

橙色
CMYK 0,58,80,0　　　RGB 250,140,53

橘黄
CMYK 0,59,78,0　　　RGB 255,137,55

镉橙
CMYK 0,75,92,0　　　RGB 255,97,3

沙橙色
CMYK 11,22,27,0　　　RGB 234,208,185

杏黄
CMYK 0,46,82,0　　　RGB 255,166,48

杏红
CMYK 0,58,80,0　　　RGB 255,140,49

浅橘色
CMYK 4,37,51,0　　　RGB 247,184,129

橙红色
CMYK 0,85,94,0　　　RGB 255,69,0

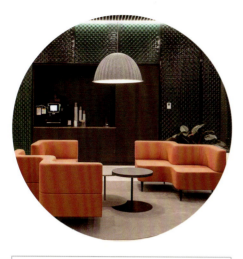

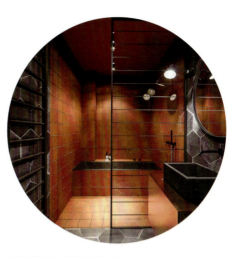

| | CMYK 79,57,69,16 | RGB 64,94,82 |
| | CMYK 12,68,70,0 | RGB 229,113,74 |

| | CMYK 15,66,77,0 | RGB 224,117,63 |
| | CMYK 71,70,65,23 | RGB 82,72,73 |

◯ 同类赏析

在客厅较大、空间较开阔的情况下，以孔雀绿作为背景，极冷色调加上温暖的橙色座椅，这样的反差让相聚变得更难忘。

◯ 同类赏析

对于追求独特个性的居住者来说，铺贴橙色瓷砖与黑灰色洗漱台搭配，在张扬个性的同时又显轻奢质感。

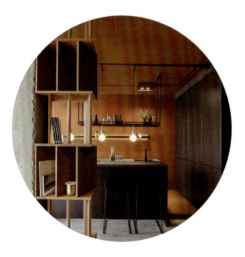

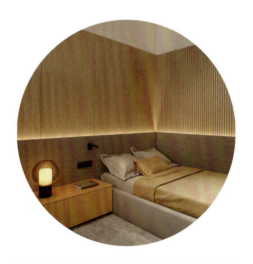

| | CMYK 21,55,65,0 | RGB 212,138,91 |
| | CMYK 72,71,68,31 | RGB 77,67,65 |

| | CMYK 34,66,94,0 | RGB 187,110,40 |
| | CMYK 34,57,75,0 | RGB 187,127,75 |

◯ 同类赏析

厨房空间大面积采用橙色可以从整体上提高明度，给制作美食的人带来暖意，烘托制作美食的愉悦氛围。

◯ 同类赏析

卧室采用木质装饰，隐藏式LED照明沿着卧室墙壁周围的水平线，透出橙黄色的光，在夜晚营造出宁静的氛围。

2.2.3 黄色

黄色是介于橙色和绿色之间的颜色，与柠檬、向日葵、菊花的颜色类似，黄色给人富丽、明快、愉悦的感觉，奶黄、柠檬黄、中黄、土黄、金黄等都属于黄色调类型。黄色可与黑、白、红、绿、蓝互相搭配。由于黄色与紫色是互补色，所以搭配时应该慎重，最好两种颜色在空间中的占比差距较大，否则会给人造成不舒服的视觉体验。

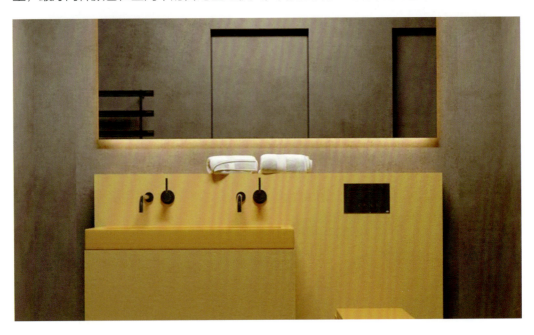

鹅黄
CMYK 7,3,77,0　　　　RGB 254,241,67

鸭黄
CMYK 11,0,63,0　　　　RGB 250,255,113

藤黄
CMYK 1,38,86,0　　　　RGB 255,181,30

姜黄
CMYK 2,30,58,0　　　　RGB 255,199,116

粉黄
CMYK 4,14,55,0　　　　RGB 255,227,132

赤金
CMYK 9,31,77,0　　　　RGB 242,190,70

纯黄
CMYK 10,0,83,0　　　　RGB 255,255,0

金黄
CMYK 5,19,88,0　　　　RGB 255,215,0

浅黄
CMYK 2,0,18,0　　　　RGB 255,255,224

第 2 章 家具陈设与色彩搭配

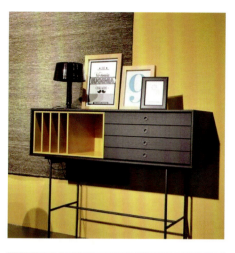

 CMYK 10,30,87,0　　RGB 242,192,33
　　　　　　 CMYK 81,78,85,65　RGB 33,30,23

○ 同类赏析

过道虽不如客厅那么显眼，但却在居住者的生活动线上，通过黄、黑两色的置物柜，可以对背景有所回应，又能带来色彩对比。

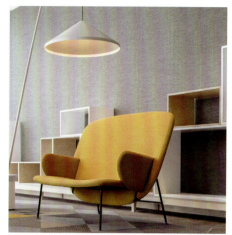

　CMYK 16,36,79,0　　RGB 227,175,66
　CMYK 31,23,20,0　　RGB 187,190,195

○ 同类赏析

在以灰色调为主的空间中，一把黄色的椅子能立即改变空间的氛围，为空间增添一抹亮色。

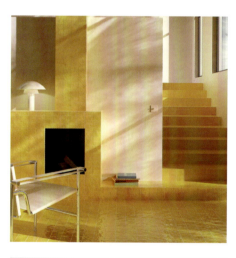

 CMYK 20,32,89,0　　RGB 221,180,38

○ 同类赏析

该空间用黄色地砖铺陈，与白墙形成色彩对比，整洁干净的同时又让人觉得明媚、温暖，当阳光洒进时，就像来到海滨小镇。

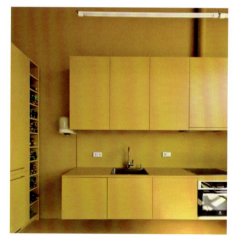

　CMYK 5,31,90,0　　RGB 252,192,0

○ 同类赏析

厨房的储物柜、地砖、墙壁都用同一种黄色，能让居住者联想到享受美味食物的幸福时光，抑或是满满的能量。

2.2.4 绿色

绿色是介于黄色和青色之间的颜色，与青草和绿叶的颜色类似。由于绿色在大自然中很常见，所以它常常代表春意、环保、清新雅致、宁静。不过在室内陈设设计中，对绿色的使用有较多限制，常用的多为暗绿、豆绿等暗色调的颜色，可搭配黑、白、金、银，尽量避免与紫色搭配。

石绿
CMYK 77,11,87,0　　RGB 22,169,81

柳绿
CMYK 39,0,61,0　　RGB 175,221,34

葱绿
CMYK 47,0,96,0　　RGB 158,217,0

深绿
CMYK 83,32,100,0　　RGB 13,137,25

绿色
CMYK 66,0,100,0　　RGB 0,229,0

草绿
CMYK 63,0,80,0　　RGB 65,222,91

碧绿
CMYK 64,0,55,0　　RGB 42,221,156

油绿
CMYK 74,0,100,0　　RGB 0,187,18

豆绿
CMYK 46,1,84,0　　RGB 158,209,72

| CMYK 47,26,34,0 | RGB 151,172,167 |
| CMYK 44,29,31,0 | RGB 159,169,168 |

| CMYK 43,29,35,0 | RGB 160,170,162 |
| CMYK 59,45,50,0 | RGB 123,133,125 |

○ 同类赏析

书房采用落地窗装修可看到外面的绿植；装饰的绿色瓷砖以大胆的几何形状为特征，与外景遥相呼应，带给人片刻安宁。

○ 同类赏析

长期以来，混凝土因其强度和美观而备受推崇，结合绿彩斑斓的意大利瓷砖，让居住者在沐浴时能享受到简单舒适之美。

| CMYK 87,74,66,40 | RGB 37,54,61 |
| CMYK 33,51,63,0 | RGB 188,139,99 |

CMYK 80,43,87,3	RGB 55,123,74
CMYK 69,5,52,0	RGB 67,185,150
CMYK 52,31,39,0	RGB 140,161,154
CMYK 59,48,42,0	RGB 124,129,135

○ 同类赏析

在客厅的木墙内部分嵌入两个金属壁龛，呈椭圆状，以深绿色装饰，为木质墙壁添加更柔和的元素。

○ 同类赏析

卧室以白色和绿色为主色调，台灯、挂画与墙壁涂料都同属绿色系，在简单中更添一抹清新之色。

第 2 章　家具陈设与色彩搭配

2.2.5 青色

　　青色是介于绿色和蓝色之间的颜色，是减法三原色之一，与湖水、翡翠、玉石的颜色类似，容易与绿色、蓝色弄混。通常，如果无法界定一种颜色是蓝色还是绿色，这个颜色就可以被称为青色。青色代表希望、生机，用于室内陈设能让居住者时刻感受到一种舒缓和治愈。

豆青
CMYK 49,1,80,0　　RGB 150,206,83

葱青
CMYK 74,0,96,0　　RGB 14,184,59

青翠
CMYK 66,0,70,0　　RGB 0,224,120

青色
CMYK 65,0,54,0　　RGB 0,225,159

翡翠色
CMYK 61,0,47,0　　RGB 61,225,174

玉色
CMYK 63,0,52,0　　RGB 45,223,163

缥
CMYK 50,0,46,0　　RGB 127,235,173

石青
CMYK 55,0,46,0　　RGB 122,207,166

碧色
CMYK 67,0,49,0　　RGB 28,209,166

	CMYK 31,17,27,0	RGB 189,199,188
	CMYK 25,19,16,0	RGB 200,201,205

	CMYK 38,27,46,0	RGB 175,176,144
	CMYK 47,67,100,7	RGB 154,98,37

○ 同类赏析

橱柜的青色板与白色的天花板结合，反射并放大了照射进来的日光，白色大理石底板淡化了室内与室外的界限。

○ 同类赏析

青色的橡木橱柜与深绿色皮革卡座相得益彰，与窗外的景致相呼应，居住者在烹饪的时候能从环境中感受到一种惬意。

	CMYK 50,23,36,0	RGB 142,175,167

	CMYK 58,34,47,0	RGB 125,151,138
	CMYK 41,23,34,0	RGB 165,181,170
	CMYK 47,88,97,16	RGB 144,55,37
	CMYK 62,55,75,8	RGB 115,109,77

○ 同类赏析

在浴室中嵌入内置架，用小六边形便士瓷砖覆盖后墙，给白墙添加了一抹绿，并把人的注意力从下方的马桶上移开了。

○ 同类赏析

为了与该地周围的丛林形成一个统一的空间，浴室采用葱郁的青色墙砖，通过颜色和纹理的运用，提供悠闲的"避难所"。

2.2.6 蓝色

　　蓝色是三原色之一，与晴空、海水的颜色类似，其对比色是橙色和黄色，邻近色是绿色和紫色。一般来说，蓝色象征深邃、神秘、平静，但同时也给人疏离之感。浅蓝、湖蓝、宝石蓝等都属于这一色系，可与黑、白、灰、绿色等颜色搭配；由于蓝色属于冷色调，所以与暖色调搭配时要慎重。

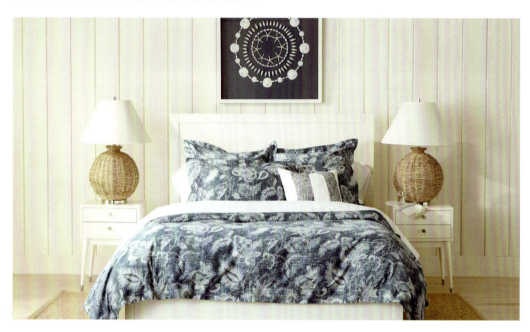

蔚蓝
CMYK 48,0,13,0　　RGB 112,242,255

蓝
CMYK 62,0,8,0　　RGB 68,206,245

天蓝
CMYK 49,7,9,0　　RGB 135,206,235

孔雀蓝
CMYK 73,25,18,0　　RGB 51,161,201

品蓝
CMYK 79,60,0,0　　RGB 65,105,225

靛蓝
CMYK 94,71,41,3　　RGB 7,82,121

群青
CMYK 72,38,26,0　　RGB 76,141,173

宝蓝
CMYK 79,66,0,0　　RGB 75,92,196

深蓝
CMYK 100,98,46,0　　RGB 0,0,139

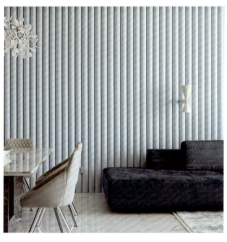
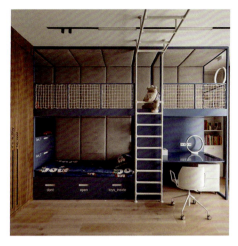

| | CMYK 59,37,27,0 | RGB 122,149,170 |
| | CMYK 93,78,59,30 | RGB 23,56,75 |

| | CMYK 88,69,31,0 | RGB 43,87,136 |
| | CMYK 57,67,73,13 | RGB 120,87,70 |

○ 同类赏析

客厅与餐厅用浅蓝色棱纹给墙壁增添了柔和的质感，让自然光在墙壁上产生不断变化的阴影，也是对蓝色丝绒沙发的补充。

○ 同类赏析

这间儿童卧室结合游戏空间、攀岩设施和内置书桌，用大胆的蓝色与木质纹理进行对比，赋予了空间一种与众不同的氛围。

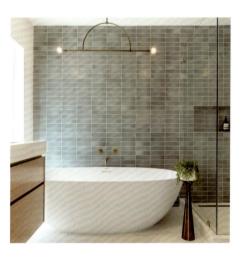
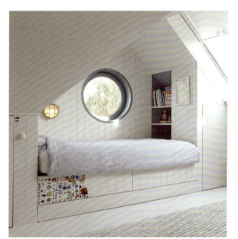

	CMYK 51,25,27,0	RGB 139,173,182
	CMYK 48,25,26,0	RGB 149,176,183
	CMYK 59,80,100,44	RGB 89,48,18

| | CMYK 67,48,38,0 | RGB 103,126,142 |

○ 同类赏析

这间现代浴室包括一个壁挂式木质梳妆台、蓝色矩形墙砖，极简灯具，优雅中透露一种趣味。

○ 同类赏析

这间小阁楼可以当作临时休息的空间，是一个可以自我遐想的空间，将窗口涂成蓝色容易使人联想到仰望天空的那种奇幻感。

2.2.7 紫色

　　紫色是二次色，属于中性偏冷色调，由红色与蓝色混合而成，象征神秘、高贵和浪漫，是非常娇艳且极具刺激性的颜色。

　　但紫色在与室内陈设搭配时会受到诸多限制，常与黑、白、灰、金、银搭配，若能巧妙地利用紫色，可以使家居环境显得更加时尚。

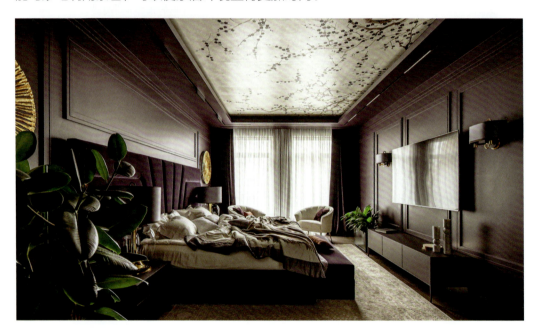

黛紫
CMYK 76,83,46,9　　RGB 87,65,101

紫色
CMYK 60,77,0,0　　RGB 142,75,188

紫罗兰
CMYK 70,80,0,0　　RGB 138,43,226

紫棠
CMYK 78,100,54,20　　RGB 87,0,79

青莲
CMYK 68,90,0,0　　RGB 128,29,174

丁香色
CMYK 27,41,0,0　　RGB 204,164,227

绛紫
CMYK 53,84,57,8　　RGB 140,67,86

中紫
CMYK 56,60,0,0　　RGB 147,112,219

淡紫
CMYK 30,63,0,0　　RGB 218,112,214

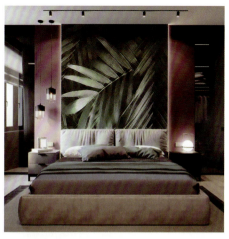
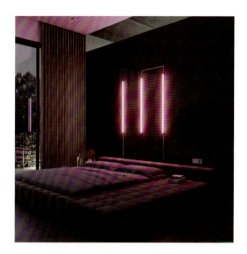

CMYK 48,53,28,0	RGB 153,129,153
CMYK 66,37,57,0	RGB 103,141,120
CMYK 76,48,69,5	RGB 74,116,94

| CMYK 53,88,38,0 | RGB 148,60,111 |
| CMYK 85,82,71,56 | RGB 34,33,41 |

○ 同类赏析

卧室的主墙漆成紫色与绿植壁画一起构造了妖艳幽深的夜晚。在这样的空间中，居住者仿佛畅游在绮丽的梦境中。

○ 同类赏析

夜晚的来临能让我们好好体会黑暗，在卧室中设计一款紫色的LED照明，为黑夜带来了一种暧昧的气氛。

CMYK 39,66,19,0	RGB 177,110,154
CMYK 27,57,30,0	RGB 200,132,147
CMYK 22,64,50,0	RGB 210,120,111
CMYK 43,71,58,1	RGB 166,96,94

CMYK 23,32,11,0	RGB 207,182,201
CMYK 18,23,22,0	RGB 217,200,193
CMYK 61,58,49,1	RGB 121,110,116
CMYK 27,41,22,0	RGB 199,163,175

○ 同类赏析

如何利用客厅的小角落，平添一份风情呢？两把紫色椅子，一幅同色系的插画，顿时给空白的角落带来了生机。

○ 同类赏析

整个空间四白落地，以各种紫色小摆设点亮空间的律动与活力，又富有浪漫气息，营造了一个温馨的家居空间。

2.2.8 黑、白、灰

　　黑、白、灰是无彩色系统色，属于无色系（中性色），且三者既对立又有共性。黑色是由于缺少光造成的，可与任何颜色相配，可传递出庄重、深奥和稳重的感觉，一般不在面积较小的空间运用，容易让空间显得更狭小。白色的明度最高，常代表纯洁、神圣、轻柔，是室内陈设中最常用的颜色，能使空间有扩张的感觉，但不与其他颜色搭配会显得单调。灰色没有色相和纯度，介于黑色和白色之间，可大致分为深灰和浅灰。

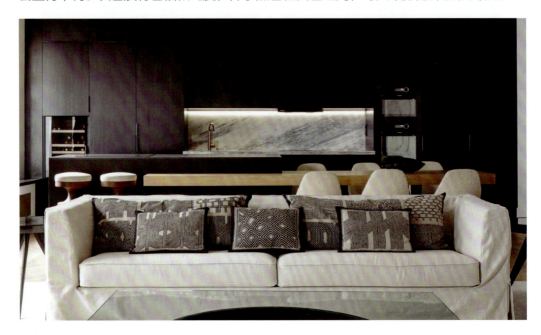

煤黑
CMYK 75,77,82,58　　RGB 48,37,31

漆黑
CMYK 90,87,71,60　　RGB 22,24,36

黑色
CMYK 93,88,89,80　　RGB 0,0,0

缁色
CMYK 69,78,73,43　　RGB 73,49,49

黝黑
CMYK 66,66,62,14　　RGB 101,87,86

铅色
CMYK 63,52,47,0　　RGB 114,119,123

灰色
CMYK 57,48,45,0　　RGB 128,128,128

灰白
CMYK 18,15,25,0　　RGB 217,214,195

纯白
CMYK 0,0,0,0　　RGB 255,255,255

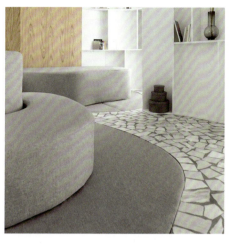

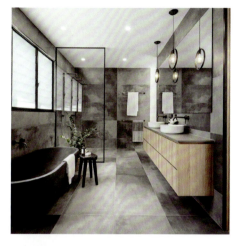

	CMYK 51,42,39,0	RGB 143,143,143
	CMYK 44,35,36,0	RGB 159,160,155

	CMYK 54,47,43,0	RGB 137,133,134
	CMYK 85,81,83,69	RGB 23,22,20
	CMYK 36,30,27,0	RGB 176,174,175
	CMYK 42,52,59,0	RGB 167,131,105

○ 同类赏析

这是一个镶嵌地板的娱乐空间，将白色和浅灰色的大理石块以马赛克图案安装，与灰色的沙发相得益彰，构造了简约空间。

○ 同类赏析

浴室空间采用灰色的地砖和墙砖，黑色的浴缸和水龙头，以及白色面盆，将这三种颜色互相调和，让整个空间有一种空灵和深邃。

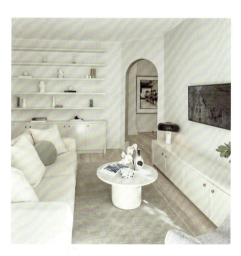

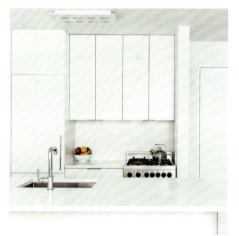

	CMYK 8,6,9,0	RGB 239,238,234
	CMYK 77,71,69,37	RGB 60,60,60
	CMYK 49,37,47,0	RGB 148,152,135

	CMYK 9,7,8,0	RGB 237,237,235

○ 同类赏析

这个充满泥土色调和纹理的公寓陈设设计是为了创造安静、简单的环境，让白色色调贯穿整个室内，使装饰物脱颖而出。

○ 同类赏析

该套小公寓是一个全白的空间，进门就能看到厨房，可以看到极简主义的白色橱柜，有一种纯净、高效和轻盈的感觉。

第2章 家具陈设与色彩搭配

2.3 利用色彩陈设家具

　　除了确定家居空间的整体色调，家具色彩的相互搭配也不能忽视，需要掌握一些基本的搭配方式，运用得宜能够使家居空间呈现我们所希望的状态，或简单、或张扬、或明亮轻快。因此，我们更要掌握色彩在陈设设计中的属性，学习各种搭配技巧，让室内环境中的各种色彩相协调。

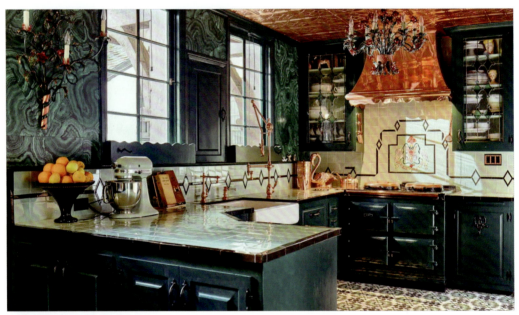

2.3.1 家具色彩搭配方式

　　室内家具的配色可分为三大部分：一是顶棚、墙壁和地面，二是各种家具陈设，三是窗帘、地毯等装饰物。家具要和整个房间的色调和谐统一，尤其是在认识了各种颜色的属性后，更能游刃有余地选择，从而搭配出不同的家居风格和效果，还能调整室内空间的大小感。

| | CMYK 30,27,16,0 | RGB 190,184,196 | | CMYK 76,51,13,0 | RGB 71,120,179 |
| | CMYK 63,38,43,0 | RGB 111,143,142 | | CMYK 26,81,73,0 | RGB 201,81,67 |

○ **思路赏析**
该公寓的客厅、餐厅和厨房都共享同一个开放式空间，弧形白墙可以通到二楼，开放式空间的空间感更大，为了制造出居家的感觉，需要从色彩搭配入手。

○ **配色赏析**
室内空间的主色调为白色，有一种简约、纯洁之美；室内正中布置一张彩色的地毯，就像在白卷上绘画一样；紫灰色的沙发色调柔和，能与白墙搭配，也能与彩色地毯搭配，非常和谐。

○ **设计思考**
在四白落地的空间内，想要添加一抹亮色，可以在墙壁上装饰插画，或通过地毯、家具来表达色彩情绪。在进行家具陈设时，要注意色彩之间不能直接冲撞，应有过渡，选用柔和的颜色总没有错。

家具陈设设计

	CMYK 17,12,67,0	RGB 229,219,106
	CMYK 39,13,68,0	RGB 176,199,109
	CMYK 33,18,70,0	RGB 193,197,100
	CMYK 66,55,100,14	RGB 104,104,30

	CMYK 91,86,67,52	RGB 24,32,47
	CMYK 68,47,34,0	RGB 100,127,150
	CMYK 61,61,69,11	RGB 115,98,80
	CMYK 0,0,0,0	RGB 255,255,255

○ 同类赏析 ▲

在靠近阳台的区域，用浅绿、黄色、碧绿三种颜色塑造明媚、多彩的小憩空间，且这三种颜色既互相区别又互相融合，与同色系的装饰物完美搭配。

○ 同类赏析 ▲

客厅背景墙像一片宇宙星云，透着斑驳的蓝；沙发为简单沉静的深蓝色，与背景相呼应；空间以蓝色为主色调，展现出居住者低调沉稳的性格。

○ 其他欣赏 ○　　○ 其他欣赏 ○　　○ 其他欣赏 ○

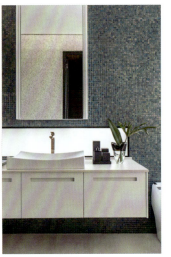 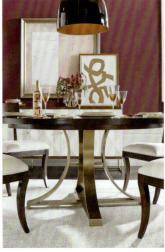 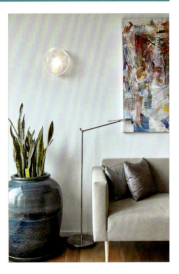

2.3.2 不同色调的家具如何组合

在陈设家具时，我们可能都会面临一个问题，即家具各有样式和颜色，应该按照什么原则来挑选呢？首先，应该考虑家具与整体空间的搭配，然后保证家具之间协调。一般来说，同一空间的主要色彩不能超过三种，三种以上容易使居住者产生视觉疲劳。如果房间与房间之间有封闭隔断，那么可在不同房间进行不同的色彩搭配。

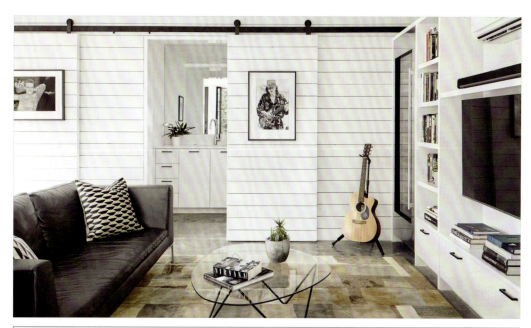

	CMYK 55,51,61,1	RGB 136,125,103		CMYK 66,60,69,13	RGB 103,97,81
	CMYK 48,55,75,2	RGB 153,122,78		CMYK 75,69,66,29	RGB 69,69,69

○ **思路赏析**
客厅是开放空间，用大窗户采光，可始终保证空间明亮；电视周围有一个定制的隔板单元，能放置一些装饰品和书籍，装点空间结构。

○ **配色赏析**
整个空间的墙壁是白色的，与黑色的沙发和电视屏幕形成黑白对比；一张黄绿相间的地毯，为整个空间添加了色彩情绪，非常符合现代的简约风格。

○ **设计思考**
黑白搭配在室内陈设设计中是经典搭配，两种颜色对比明显，却不会产生相克的视觉刺激；通过其他装饰物的点缀，能在简单中凸显细节设计。

家具陈设设计

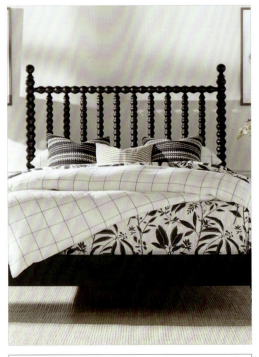

	CMYK 82,78,71,51	RGB 42,41,46
	CMYK 62,55,44,0	RGB 117,115,126
	CMYK 12,11,15,0	RGB 230,226,217

▽ 同类赏析

黑色木床设计简单大方，与白墙既统一又形成对比；铺上米黄色的地毯，使整个空间布局尽显简约、大方，将浅色系和深色系完美结合。

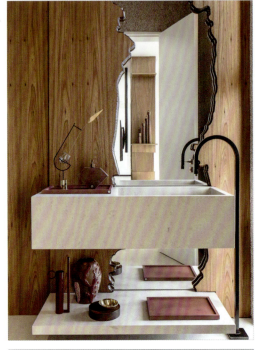

	CMYK 46,74,47,0	RGB 160,91,109
	CMYK 51,61,70,5	RGB 144,108,82
	CMYK 3,2,0,0	RGB 249,250,254

▽ 同类赏析

卫生间内有一面连通地板到天花板的木框的镜子，为整个空间带来一丝古朴；深红色的陈设品与白色洗漱台搭配，形成对比，在安宁中透露华丽。

○ 其他欣赏 ○　　　○ 其他欣赏 ○　　　○ 其他欣赏 ○

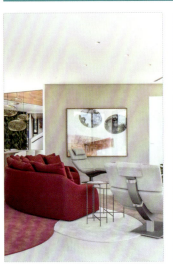 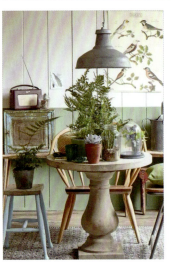 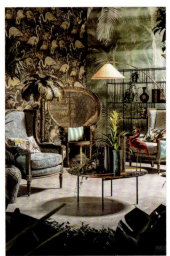

/46

2.3.3 通过色彩打造季节性家居空间

每个季节都有属于自己独特的美，而季节性的美景需要由色彩来创造，就像在我们普通人眼中，春之美在色彩缤纷，夏之美在绿意盎然，秋之美在于红叶飘落，冬之美在于白雪皑皑。家具设计师可利用不同的色彩来营造家居空间的不同氛围，让居住者感受到季节性的美。

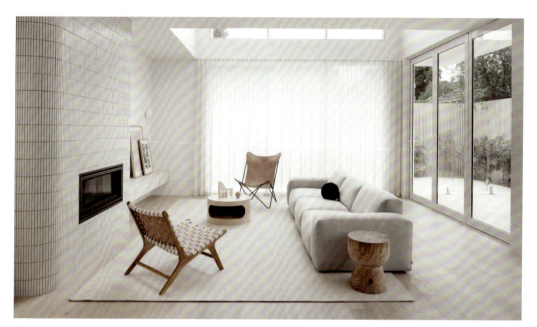

	CMYK 6,4,3,0	RGB 242,243,245		CMYK 50,58,56,1	RGB 148,116,105
	CMYK 62,76,85,41	RGB 87,55,40		CMYK 92,78,87,71	RGB 3,22,16

○ 思路赏析
通过家具陈设可以为独立屋塑造冬天琉璃世界的纯净之美，从色彩搭配入手，要与冬天的景致相互衬托，才能真正展现季节特色。

○ 配色赏析
白墙搭配浅色木质地板烘托出一种纯净、自然的空间氛围；白色的沙发、地毯和窗帘，就像雪后的纯白世界，给人以空灵之感。

○ 设计思考
客厅的白色瓷砖壁炉、轻质木茶几、两把藤椅，还有穿过房子的落地窗，给居住者提供了拥炉赏雪的条件，冬天下雪时，窗外白雪纷纷都能一览无遗。

家具陈设设计

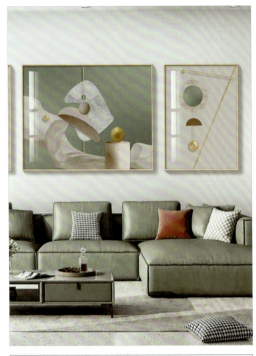

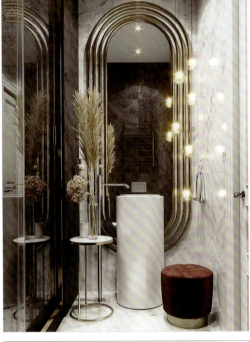

	CMYK 0,0,0,60	RGB 137,137,137
	CMYK 59,67,81,20	RGB 114,84,58
	CMYK 44,80,76,6	RGB 160,76,65
	CMYK 59,46,60,0	RGB 125,130,108

	CMYK 50,77,68,9	RGB 144,79,75
	CMYK 66,63,59,9	RGB 105,95,94
	CMYK 13,11,10,0	RGB 227,225,226

 同类赏析

对于一年四季都气候炎热的城市来说，用绿色治愈夏天是明智的做法，白墙+绿色陈设让室内空间变得极致清新。

○ 同类赏析

灰白的大理石墙面搭配红色丝绒圆凳，自带高级感配色，在冬天又能给人温暖的感觉，再加上灯饰的作用，容易让人联想到圣诞节。

○ 其他欣赏 ○　　　　○ 其他欣赏 ○　　　　○ 其他欣赏 ○

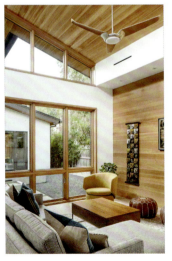

2.3.4 室内墙体色彩

室内内墙的颜色与居住者的个人爱好有关系，但除了个人喜好外，还需要遵循一定的美学原理，否则随意选择内墙颜色，容易导致大面积视觉刺激。一般来说，浅色显得明亮，使人感到舒适；深色显得阴暗，容易使人感到疲劳；过分鲜艳的红、黄等色容易使人感到急躁。因此，内墙应尽量采用白色或浅色。

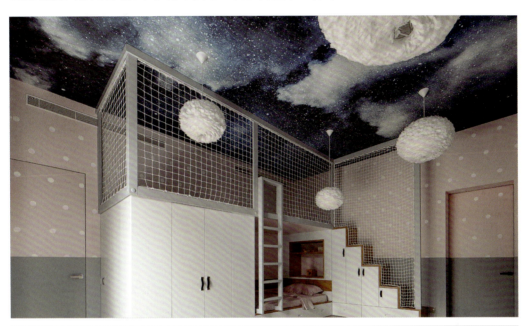

	CMYK 90,84,67,50	RGB 29,37,50		CMYK 45,55,48,0	RGB 160,125,121
	CMYK 82,68,42,3	RGB 65,88,120		CMYK 70,62,61,12	RGB 93,93,91

○ 思路赏析
这个儿童卧室设计包括一张定制的床和一个阁楼式游戏空间，为了更显童趣，设计者在装饰物和墙壁的设计上下了较大的工夫，让该空间妙趣横生。

○ 配色赏析
卧室天花板装饰有夜空壁画和不同尺寸的精致白色吊灯，给了小朋友一个幻想的空间，而粉红色波点墙壁与蓝色屋顶共同烘托了奇妙的意境。

○ 设计思考
虽然说顶棚和墙壁的颜色应该越淡越好，但在一些特殊的空间里在颜色选择上也可以大胆些，蓝色、粉色属于邻近色，都是柔和的颜色，不会给小朋友带来刺激，同时搭配的效果也出奇。

家具陈设设计

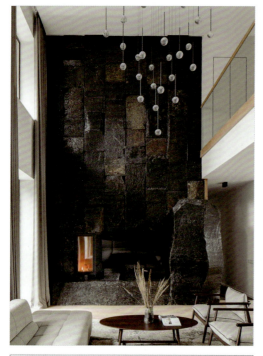

	CMYK 17,12,67,0	RGB 229,219,106
	CMYK 39,13,68,0	RGB 176,199,109
	CMYK 33,18,70,0	RGB 193,197,100

○ 同类赏析

为了给白色的空间带来一些改变,用一面黑色的天然石墙来塑造空间的奢华。石墙不同于黑色涂料,其光泽会随阳光发生变化,更自然、高级。

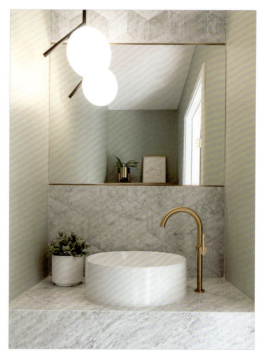

	CMYK 36,31,30,0	RGB 176,172,169
	CMYK 63,53,60,3	RGB 115,116,102
	CMYK 48,60,81,4	RGB 153,112,31

○ 同类赏析

在这个小而现代的化妆室里,以竹木纹理的瓷砖覆盖镜子周围的空间,四周墙壁以青绿色做装饰,让这个狭窄的空间充满生机。

○ 其他欣赏 ○　　　　　○ 其他欣赏 ○　　　　　○ 其他欣赏 ○

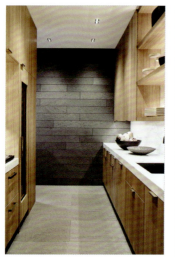 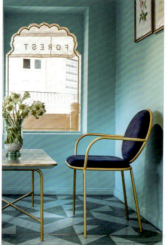 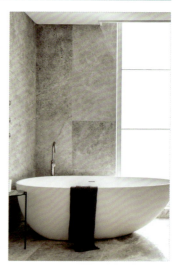

/ 50

第 3 章

家具陈设的材质与构图

学习目标

家具的材质是其基本属性之一，能够表达家具的温度和情感，设计者应该了解不同家具材质的搭配方式，方便自己实际搭配。而家具陈设的基本构图又决定了空间视觉效果，所以了解常见的构图方式十分必要。

赏析要点

不同材质家具的情感表达
怎样选择家具材质
木材与木制品
竹与藤
金属材料
玻璃
塑料
布艺材料

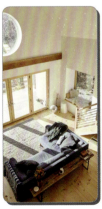
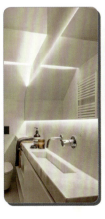
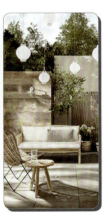

3.1 家具材质的重要性

　　在挑选家具时，我们不仅要考虑家具样式，还要考虑家具的材质，因为家具材质是家具的价值所在，且不同的材质在空间中呈现的风格也不同。木质家具可展现自然、古典的风格，玻璃材质有一种玲珑剔透感；而大理石材质更具厚重与奢华……这样的差异给了设计师很多的搭配选择，只有足够了解家具材质才能做出最合适的选择。

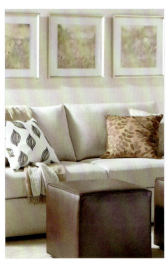
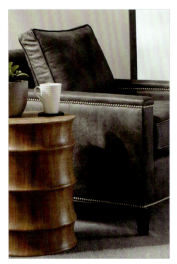
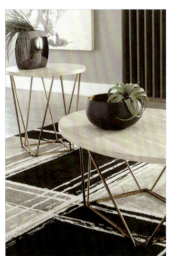

3.1.1 不同材质家具的情感表达

家居环境从某种意义上说代表居住者的精神需求和情感需求。不同材质的家具表达的情感有所不同。如木材质地温和、光滑，给人柔和而温暖的感觉；金属材质冰冷而坚硬，给人淡然、冷淡的感觉；塑料轻巧、造型丰富，给人活泼的感觉。我们要根据不同材质的情感特征来挑选家具，以便更好地与家居环境融合。

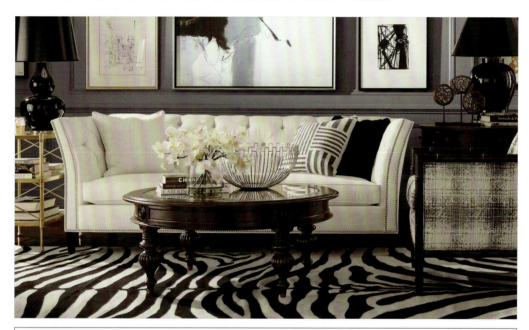

| | CMYK 69,72,75,38 | RGB 77,60,52 | | CMYK 33,23,24,0 | RGB 183,187,186 |
| | CMYK 55,37,31,0 | RGB 133,151,163 | | CMYK 87,84,89,75 | RGB 15,10,6 |

◎ 思路赏析

会客室的布置可以体现整个房屋的风格，要想体现出日常感但又不显单调，就要注意主要家具的材质，做好颜色搭配，再留意添加一些小摆设，可以呈现任意风格。

◎ 配色赏析

该会客空间虽然堆砌的颜色较多，却并不让人眼花缭乱，这是因为用白色和蓝灰色做底色，可以承载和包容更多的颜色，也给后来的选择留有了余地。

◎ 设计思考

选择布艺的沙发为空间平添了一份日常感，与木质茶几、简约的插画互相融合，让居住者能感受到简单、质朴之美。

家具陈设设计

	CMYK 61,45,30,0	RGB 118,134,157
	CMYK 44,59,81,2	RGB 163,117,67

	CMYK 84,79,76,60	RGB 32,32,34
	CMYK 0,0,0,60	RGB 137,137,137

○ 同类赏析

为了让大空间的家居环境看起来温暖舒适，特意铺设了木质地板，并选用了木质家具摆放其中，结合布艺沙发，传递出质朴、厚实之感。

○ 同类赏析

餐桌区域采用极简主义设计，以黑白色互相对比，黑色的环形金属吊灯悬挂在餐桌上方，除去设计感之外，更增添了金属的冷静、疏离感。

○ 其他欣赏 ○ ○ 其他欣赏 ○ ○ 其他欣赏 ○

3.1.2 怎样选择家具材质

选择家具材质首先要考虑居住者的需求，也要比对各材质家具的耐用性和实用性，再考虑家具材质与家居风格是否协调，如金属材质适合现代简约风格，木质家具适合田园风格，皮质家具和水晶玻璃制品更添奢华。可见，材质的选择对家具风格有较大的影响。

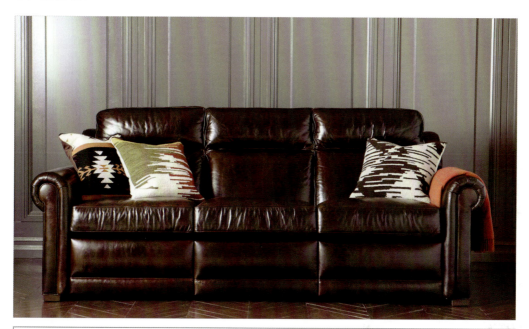

| | CMYK 61,83,87,48 | RGB 81,41,31 | | CMYK 36,34,57,0 | RGB 181,167,120 |
| | CMYK 51,42,37,0 | RGB 142,143,148 | | CMYK 12,42,65,0 | RGB 233,169,97 |

○ 思路赏析

会客室整体布置以简单为主，摆放皮质沙发，再通过两种颜色的巧妙搭配，让该空间浑然一体，更显居住者的品位和空间的档次。

○ 配色赏析

灰色的背景墙给人大方、低调之感，并未有别的装饰物，棕色地板与棕色沙发互相融合，不显突兀，整个空间只有两种主要颜色，有沉静之美。

○ 设计思考

皮质沙发表面光滑，有天然皮纹，手感丰满、柔软，泛着深色暗哑的光泽，自带典雅、庄重的特质，可以营造整个空间的奢华氛围。

家具陈设设计

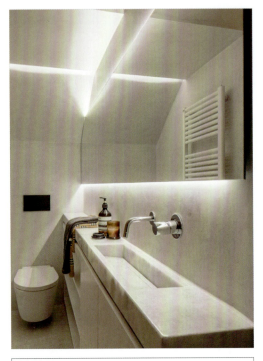

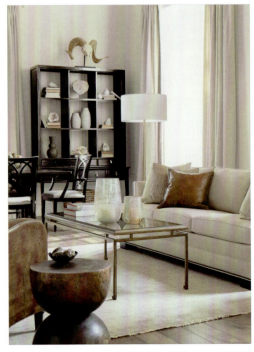

	CMYK 21,18,20,0	RGB 211,206,200
	CMYK 37,56,75,0	RGB 179,127,77

	CMYK 52,69,77,12	RGB 135,89,65
	CMYK 78,72,72,42	RGB 56,56,54

○ 同类赏析

我们都知道大理石是一种珍贵石材，其自带纹理，坚固耐用，用来堆砌洗漱台，既能展现空间的洁净，又自带天然之美。

○ 同类赏析

茶几由玻璃和木质材料结合制成，造型简单，有古朴之意，与布艺沙发、木质书架一起摆放，让整个空间富有文艺气息，底蕴深厚。

○ 其他欣赏 ○　　　　○ 其他欣赏 ○　　　　○ 其他欣赏 ○

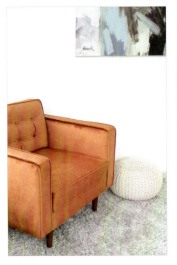

3.2 家具材料分类

家具材料各式各样,有实木、竹藤、金属、玻璃、塑料等,不同的材料有不同的优势,制成家具后便赋予其自带的属性。设计师需要对不同材料的家具有较全面的了解,这样在面对不同的空间时,才能做出合理的选择,充分发挥出不同材料家具的特色。

3.2.1 木材与木制品

在很早之前木材就是制作家具的主要材料，由于木材的种类不同，制成的家具质量也有一定差距。常见的木材有红木、玫瑰木、水曲柳、榆木、枫木、桦木、樟木、松木和杉木等。各种木材的使用年限和工艺有较大的差别，最具代表性的是红木，其颜色较深，木质较重，能够体现出古香古色的风格，还能散发出香味，是制作高档家具的必选材料。

| CMYK 30,84,76,0 | RGB 195,74,63 | CMYK 41,41,51,0 | RGB 169,152,126 |
| CMYK 82,81,80,66 | RGB 29,25,24 | CMYK 38,80,79,2 | RGB 178,81,62 |

○ **思路赏析**

整个空间前卫、现代，又不显得张扬轻浮，格外妥帖又有质感，全靠设计师在颜色与材质上的合理运用，用颜色突出个性，以材质增强厚重感。

○ **配色赏析**

黑色实木家具与背景插画的主题颜色相同，又与红色的地毯形成对比，产生强烈的视觉冲击力，热烈的红色与沉稳的黑色可以抒发强烈的情感，加上空间中其他颜色的调和，更具特色。

○ **设计思考**

该空间内的家具多用木质材料，包括茶几、沙发凳、储物柜，给整个空间增添了厚重感，且木质材料为同一种类，互相关联，让空间有了互动感，不会显得杂乱。

第 3 章 家具陈设的材质与构图

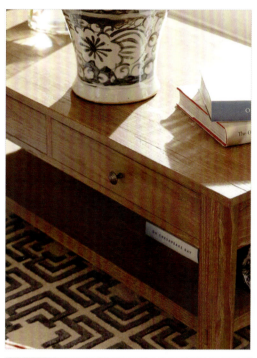

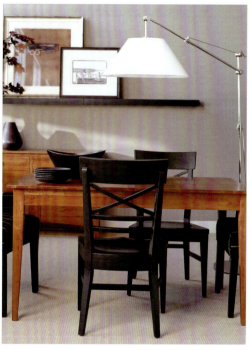

	CMYK 78,67,73,35	RGB 60,67,60
	CMYK 55,73,84,21	RGB 122,76,52

	CMYK 87,81,77,64	RGB 22,26,29
	CMYK 0,0,0,60	RGB 137,137,137

○ 同类赏析

淡棕色的木质茶几简单素雅，与纹样简单的地毯相搭配，有古色古香的意味，再加上雅致的陶瓷花瓶，突出了整个房间的特质。

○ 同类赏析

这个小餐厅现代简约，主要家具为木质的餐桌、餐椅，不仅耐用，而且看上去精致、有品位，黑色与棕色相较于浅色的木质颜色更显沉稳。

○ 其他欣赏 ○　　　○ 其他欣赏 ○　　　○ 其他欣赏 ○

 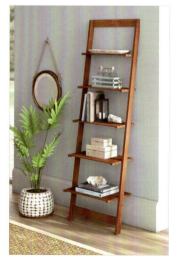

3.2.2 竹与藤

竹制家具与藤制家具其原材料皆为植物，但竹与藤的属性不同，软硬度也不一样，竹质材料更硬实一些，而藤质材料更具韧性。因此，竹制家具与藤制家具的基本特征也不一样。竹制家具绿色环保，冬暖夏凉，有天然纹路，给人一种质朴、古典的感觉；藤制家具透气性强、手感清爽，格外耐用。这两种材质的家具各有各的优点，只是风格独特，在搭配上应该多加注意。

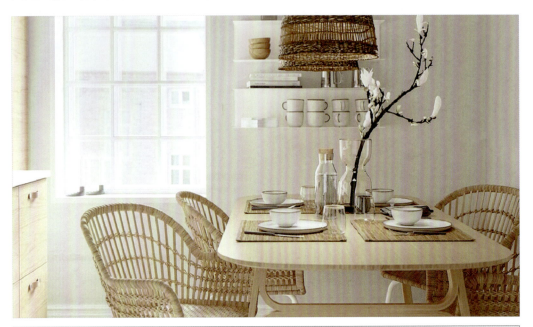

| | CMYK 64,70,88,37 | RGB 87,65,41 | | CMYK 34,37,45,0 | RGB 184,164,140 |
| | CMYK 46,52,59,0 | RGB 157,129,105 | | CMYK 15,12,13,0 | RGB 222,221,219 |

○ 思路赏析

用餐区域首先要布置的就是餐桌、餐椅，一般来说，餐桌、餐椅都会选木质的，当然，我们还有另外的选择，就是竹制桌椅，轻巧耐用，打造简单的用餐环境最适合不过了。

○ 配色赏析

四周都是白墙，用家具材料本身的颜色可以呈现一种自然之态；再用鲜花点缀，与空间的整体风格不谋而合，可以不拘鲜花颜色。

○ 设计思考

竹质餐桌简单、质朴，弯曲的木质细节更有纳维亚风情，与另外的浅色竹制品搭配更加相得益彰，营造出令人愉悦的温馨氛围。

第3章 家具陈设的材质与构图

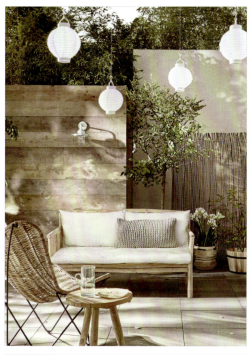 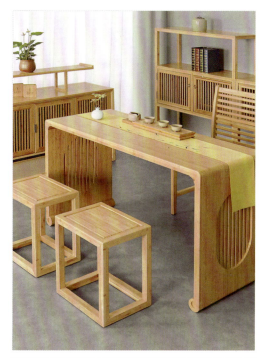

	CMYK 31,26,31,0	RGB 188,184,172
	CMYK 55,60,68,6	RGB 134,106,85

	CMYK 31,49,71,0	RGB 193,143,84
	CMYK 18,23,62,0	RGB 224,200,114

○ 同类赏析

在小阳台上打造一个休憩所在，好好利用空间应该是一个明智的选择，用藤椅结合木质双人沙发，与绿植盆栽共同构成一幅自然和谐之景。

○ 同类赏析

该竹制小茶艺桌放置在简单干净的环境中更能体现其价值，镂槽凹凸有质感，采用榫卯工艺，简约大气，仿佛让茶室的空间和时间都静止了。

○ 其他欣赏 ○　　　　○ 其他欣赏 ○　　　　○ 其他欣赏 ○

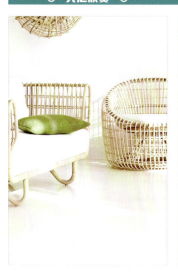

61 /

3.2.3 金属材料

金属材料是指具有光泽、延展性、容易导电、传热等性质的材料。随着现代对金属材料的冶炼、制造工艺不断提升，我们可以看到很多由金属材料制成的家具。这些家具自带金属材料的属性，能给我们的家居空间带来别样的氛围。很多用金属制成的家具非常契合现代工业风，也非常有科技感和未来感。

	CMYK 0,0,0,60	RGB 137,137,137		CMYK 18,35,38,0	RGB 218,178,153
	CMYK 75,65,47,4	RGB 85,93,114		CMYK 77,51,51,2	RGB 71,114,120

○ 思路赏析
金属家具一般分为两类：一类是以金属作为主架构，配以玻璃、石材等制造的；一类是完全由金属材料制作的。选择全金属所制的家具时，最好选择小巧的，这样才能更好地融入环境。

○ 配色赏析
金属类家具与其他家具搭配是非常百搭的，该咖啡桌是较为暗哑的金古铜色，与任何颜色搭配都不显得突兀，这里搭配蓝色的躺椅很有时尚感，能够看出居住者的创新意识。

○ 设计思考
该水桶咖啡桌用碳素钢、铝制成，可摆设在客厅、阳台，在一旁搭配一个小躺椅，既能满足休息的需要，又能体现艺术风格。

第 3 章　家具陈设的材质与构图

	CMYK	74,68,65,25	RGB	74,74,74
	CMYK	19,14,14,0	RGB	214,214,214

	CMYK	86,81,73,59	RGB	28,31,36
	CMYK	6,11,39,0	RGB	248,232,173

○ 同类赏析

碳素不锈钢框架与光滑的大理石桌面形成对比，采用两种不同的材料制成的小圆茶几，高低错落的设计在视觉上加强了空间感。

○ 同类赏析

该玄关桌子结合大理石与铁艺，给狭小的空间带来质感，不同材质本身的色差更能凸显家具的格调。

○ 其他欣赏 ○　　　　○ 其他欣赏 ○　　　　○ 其他欣赏 ○

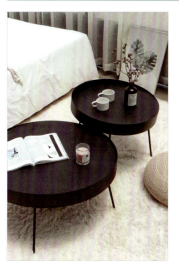
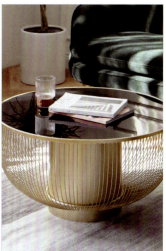

63/

3.2.4 玻璃

玻璃运用在居住环境中已经有很长的历史了，由于其有良好的透视、透光性能，且能制成各种颜色装点家居环境，所以成为现代家具生产的重要原材料。玻璃的种类也有很多，包括彩色平板玻璃、釉面玻璃、压花玻璃、钢化玻璃等，每种玻璃的装饰性都不一样，设计师要善于把握不同玻璃制品的特性。

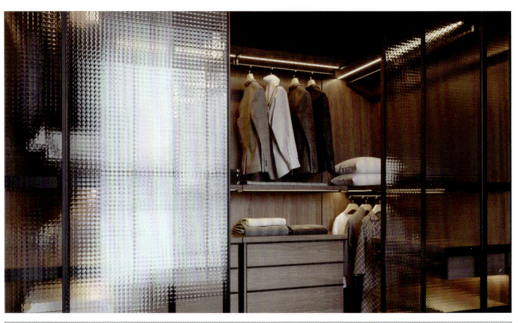

| | CMYK 58,62,66,9 | RGB 123,99,84 | | CMYK 86,82,77,66 | RGB 24,24,27 |
| CMYK 55,61,57,3 | RGB 136,107,102 | | CMYK 50,63,58,2 | RGB 149,107,100 |

○ 思路赏析

现在这种推拉式的玻璃衣柜越来越流行了，非常契合现代简约的风格，金属围脚加钢化玻璃这样简单的构造，更能体现出两种材料的特质。

○ 配色赏析

透明玻璃衬出内里的木材颜色，更添朦胧感，黑色的金属围脚为衣帽空间增添了现代风格简练的特色，这样的颜色搭配是永不过时的。

○ 设计思考

带有波点纹路的钢化玻璃能够给衣帽间留有一定的隐私，且将卧室与衣帽间隔成两个空间，由于玻璃的透明特质，所以空间不会显得狭小，越来越为年轻一代所接受。

第3章 家具陈设的材质与构图

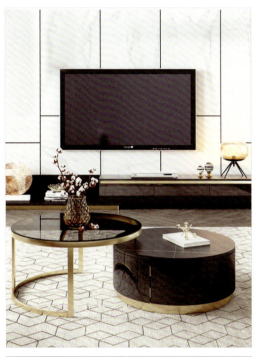

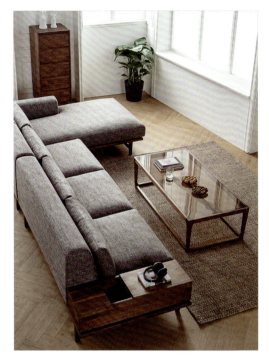

| | CMYK 27,33,53,0 | RGB 202,176,127 |
| | CMYK 79,78,79,60 | RGB 40,35,32 |

| | CMYK 55,46,38,0 | RGB 133,133,141 |
| | CMYK 43,45,49,0 | RGB 163,142,125 |

○ 同类赏析

茶几的高低组合是现在非常流行的设计，钢化玻璃与电视机平面互相映衬，更添透明感，让空间有了层次。

○ 同类赏析

这是一张波斯风格的茶几，玻璃与木材的经典碰撞，造就了意外的优雅气质，茶色玻璃面与木材颜色相结合，打造了一个会呼吸的空间。

○ 其他欣赏 ○　　○ 其他欣赏 ○　　○ 其他欣赏 ○

家具陈设设计

3.2.5 塑料

塑料家具是一种新性能的家具，相对于传统实木家具、藤艺家具、铁艺家具等，其色彩鲜艳、形状各异、轻便小巧、适用面广、保养方便，所以一经面世就被大众所接受。塑料材质可以制成各式各样的家具，当然，由于其材料特质较轻便，所以大型家具一般不会选择塑料制品。

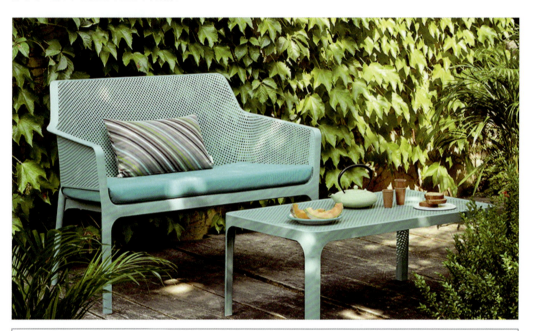

| | CMYK 72,12,33,0 | RGB 42,176,185 | | CMYK 38,29,29,0 | RGB 171,173,172 |
| | CMYK 22,0,25,0 | RGB 213,238,209 | | CMYK 45,18,44,0 | RGB 158,187,156 |

○ 思路赏析

对于自带小院的居住空间来说，享受户外悠闲时光是非常重要的，所以户外桌椅的选择就变得十分重要，与会客室不同，户外桌椅的选择更注重轻便和简单，所以塑料材质非常合适。

○ 配色赏析

天蓝色的茶几和长椅在户外环境十分显眼，由于没有其他家具和摆设搭配，所以不会显得轻浮，又与周围的绿植景色搭配十分合适，成为户外景色的一部分。

○ 设计思考

该套塑料桌椅运用意大利极简主义，摒弃繁杂多余的设计，将精简的线条融入极简设计内，越是简单的设计越适合在户外摆放，且塑料制品更方便移动和摆放。

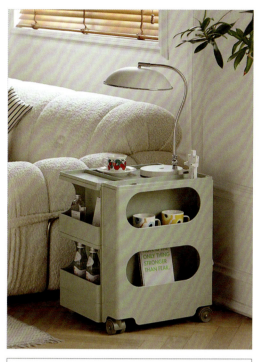

	CMYK 47,31,46,0	RGB 152,164,142
	CMYK 37,28,32,0	RGB 175,176,168

	CMYK 40,20,36,0	RGB 168,187,168
	CMYK 89,84,86,75	RGB 11,11,9

○ 同类赏析

这个波比移动柜简约现代，有强烈的复古未来风格，既实用又有太空感，用塑料制成方便移动，可以放置在任何角落，用于储物。

○ 同类赏析

塑料的组装衣柜灵活性强，又轻巧方便，造型简单，与周围的环境能够很好地融合，浅绿色在暗沉的环境既能让人眼前一亮，又不觉廉价。

○ 其他欣赏 ○

○ 其他欣赏 ○

○ 其他欣赏 ○

第3章 家具陈设的材质与构图

3.2.6 布艺材料

布艺，即指布上的艺术，过去是中国的民间艺术。布艺品的种类很多，通常用于服装、鞋帽、床帐和挂包等。现在由于生产技术的进步，出现了很多布艺家具，可以更好地满足人们的生活需求。经过艺术加工，布艺不仅能达到一定的艺术效果，还能最大化地发挥家具功能性。

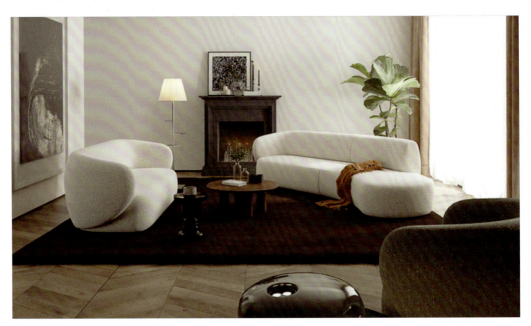

| | CMYK 15,13,13,0 | RGB 224,220,217 | | CMYK 90,86,87,77 | RGB 7,6,4 |
| | CMYK 72,76,76,49 | RGB 61,46,43 | | CMYK 77,71,66,32 | RGB 65,65,67 |

○ 思路赏析

因为布艺材料具有舒适、柔软、可塑性强等特色，所以布艺沙发适用于多种场景，无论是简约现代，还是低奢华丽，布艺家具都占有一席之地。

○ 配色赏析

米白色与棕色一同勾勒出阔达、梵净的空灵感，能让居住者沉浸在空间中，好好利用休息的时光，体会家居生活的美妙。

○ 设计思考

圆润的外形可以中和整个环境的线条，使空间更加协调，同时又很有设计感，能够感受到家具的造型，与圆形的小茶几相得益彰。

第3章 家具陈设的材质与构图

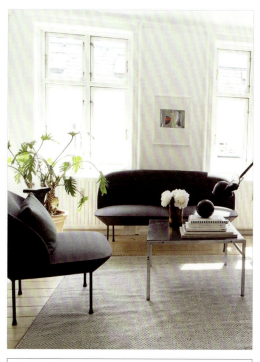

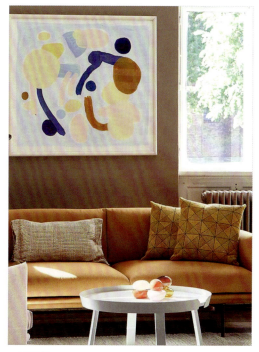

	CMYK 46,33,23,0	RGB 154,163,180
	CMYK 63,49,45,0	RGB 115,124,129

	CMYK 8,30,54,0	RGB 241,194,126
	CMYK 31,20,19,0	RGB 188,196,199

○ 同类赏析

该款布艺沙发有着雕塑般的轮廓,采用高级布艺为家具赋予了呼吸感,与简单、干净的家居环境非常契合,让人感受到家的舒适。

○ 同类赏析

明黄色的两人沙发造型简单,为空间带来一丝暖意;简单持久的美学观念不容易过时;再搭配小巧的茶几、艺术插画,能直观表达自己的情感。

○ 其他欣赏 ○　　　○ 其他欣赏 ○　　　○ 其他欣赏 ○

69/

3.2.7 大理石材料

　　大理石家具因其特殊的质感和沁凉的质地，色泽自然，品种多样，故做成家具后古朴典雅、雍容华贵，成为不少家庭的最爱。尤其是在炎热的夏天，大理石家具能给家居带来非同一般的沁凉感，令人心旷神怡。每一块天然大理石都具有独一无二的天然图案和色彩，制成家具摆放在家中就是天然的设计。

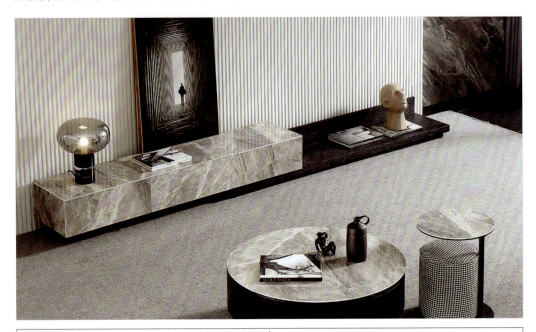

| | CMYK 15,15,9,0 | RGB 222,217,223 | | CMYK 85,82,74,62 | RGB 29,28,33 |
| | CMYK 29,24,22,0 | RGB 191,189,190 | | CMYK 18,23,22,0 | RGB 217,200,193 |

○ **思路赏析**

大理石材料本身有自己独特的韵味，用来制作家具更有玲珑剔透的质感，自然的纹理与任何家居设计都可搭配，且能充当文化的载体，让人迷醉。

○ **配色赏析**

大理石的自然纹理没有规则，可深可浅，与暖色调或冷色调都可搭配，灰色调的空间中，能扩大居住者的视野，使其对空间的感受不会压抑。

○ **设计思考**

大理石的电视柜面美观大方有质感，亮光工艺大大增强了家居环境的立体感和美感，无论是大空间还是小空间，都可摆放，可呈现不同的艺术美。

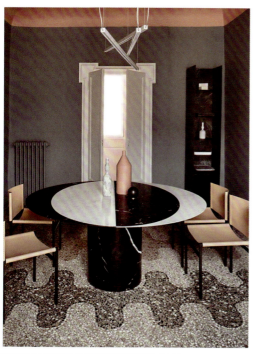

	CMYK 13,9,12,0	RGB 229,230,224
	CMYK 80,77,73,52	RGB 44,42,43
	CMYK 32,58,49,0	RGB 189,126,117

	CMYK 34,28,29,0	RGB 181,178,173
	CMYK 31,44,57,0	RGB 191,153,114

○ 同类赏析

一款雕刻光影的大理石桌以几何图形的简单线条为特征,简洁而不简单,让空间有了层次,诠释了富有想象力的视觉概念。

○ 同类赏析

大理石餐桌表面纹理优美,质地均匀;这种尽显冷静、理性的质感与多彩的布艺餐椅搭配,有缤纷、唯美之感,散发出艺术气息。

○ 其他欣赏 ○ ○ 其他欣赏 ○ ○ 其他欣赏 ○

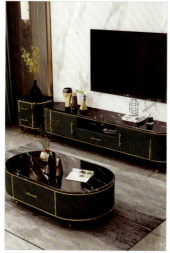

第 3 章 家具陈设的材质与构图

3.3 室内构图

家具的摆设需要遵循室内空间的基本构图原则，只有按照一定的构图方式对家具进行搭配、摆放，才能呈现出一种和谐的空间关系。室内构图首先要协调，其次需要根据房间的大小和形状决定家具的总数和每件家具的大小尺寸，否则一个小房间内挤满了家具会让人觉得压抑。另外还要考虑到平衡，慎重考虑各个家具的"质量"。

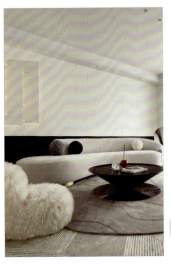
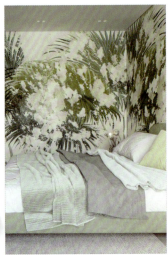
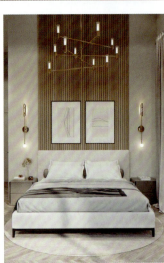

3.3.1 对称式构图

对称是指物体或图形在相同部分有规律重复的现象。对称式构图具有平衡、稳定、相呼应的特点，能够在视觉上给人带来自然、安定、均匀、协调、整齐、典雅、庄重的心理感受，很符合人们的视觉习惯。空间对称的形式大体上可分为三种，分别是轴对称、对角对称和中心对称。

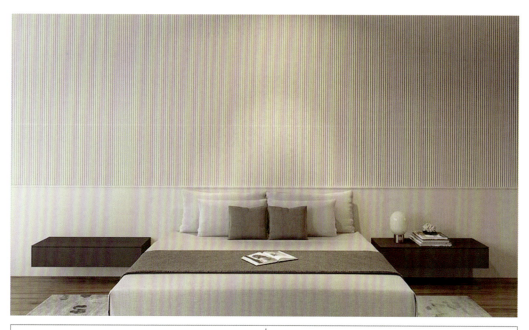

| | CMYK 74,68,63,23 | RGB 77,75,78 | | CMYK 29,26,23,0 | RGB 192,186,186 |
| | CMYK 65,62,58,7 | RGB 109,99,97 | | CMYK 19,17,14,0 | RGB 214,210,211 |

○ 思路赏析
卧室内除了床、床头柜和衣柜外，其实并不需要过多的家具，简单的摆设更能抚慰人的精神状态。若想有所设计，可以在背景墙上下功夫，以细节出奇制胜。

○ 配色赏析
选择卧室家具时，以冷色调为主，灰色、米色和白色的搭配总是不过时的。深浅两色对比也让人的视觉上有所变化，最终效果是一个平静安详的睡眠场所。

○ 结构赏析
由于卧室是休息的场所，因此不宜在卧室内追求创意设计，而是要给居住者营造一个平静、舒适的氛围，所以大多数卧室空间采用对称式构图，符合人们的一般心理预期。

○ 设计思考
使用木榫钉创造了一个纹理化的墙壁上部，保留下部的三分之一作为床和浮动边桌的背景。木质墙为这间卧室营造了一种平静的质感，垂直的布局在视觉上延伸了房间的高度。

家具陈设设计

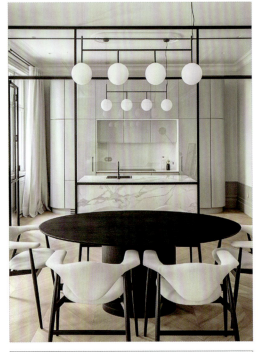

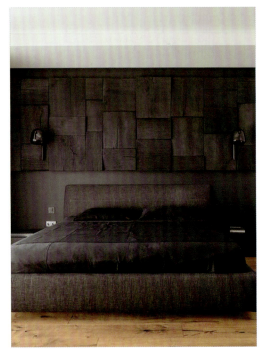

	CMYK 85,82,74,61	RGB 30,29,34
	CMYK 24,19,19,0	RGB 203,202,200
	CMYK 41,33,31,0	RGB 164,164,164

	CMYK 83,79,66,43	RGB 47,47,57
	CMYK 76,70,63,25	RGB 72,71,76

○ 同类赏析

公寓的厨房和餐厅用一道玻璃墙隔开,两边设计对称玻璃门,从视觉上增大了空间的面积;而黑色钢架与黑色餐桌形成互补,很有设计感。

○ 同类赏析

卧室整体采取最简单的对称式构图,黑色的木质墙提供了一些创造性的质感;黑色玻璃壁灯与黑色床架、黑色床头柜色调统一,十分协调。

○ 其他欣赏 ○ ○ 其他欣赏 ○ ○ 其他欣赏 ○

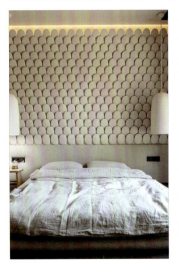

3.3.2 韵律式构图

韵律式构图即空间内的图案或元素要有规律的摆放和设计,从而产生一种秩序美感。韵律式构图可通过多种形式来表现,如重复、连续的线条流动、渐变等,这些构图方式都能够给空间带来一定的动感,使居住者体会空间的动态美。

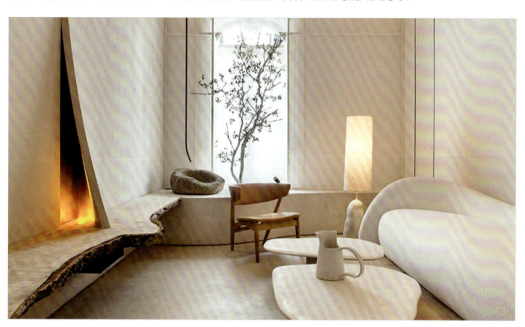

| | CMYK 19,15,16,0 | RGB 215,214,210 | | CMYK 61,58,54,3 | RGB 120,110,108 |
| | CMYK 69,80,81,54 | RGB 63,38,33 | | CMYK 53,71,73,13 | RGB 132,85,69 |

○ 思路赏析

对于追求极简生活的居住者来说,打造一个沉思的生活空间,需要从家具的颜色、材质和设计多个方面入手。如这间起居室的一切都是那么简单,但又有细水长流般的意境。

○ 结构赏析

从家具入手,通过流线型的设计让整个空间的线条仿佛连接在一起,没有多余摆设,让居住者能够轻易地感受到韵律感,给人带去心灵深处的抚慰。

○ 配色赏析

空间整体是一个平静的中性色调调色板,以白色和木质原色为主体色彩,轻松打造一个纯净、自然的环境。这与都市的现代格格不入,帮居住者找到了自己的步调。

○ 设计思考

为了给空间增加一点创意,将墙拉开,有一个独特的壁炉,藏在墙的一个开口后面,这样一个带有活动边缘的木质壁炉增加了房间的自然感觉。

家具陈设设计

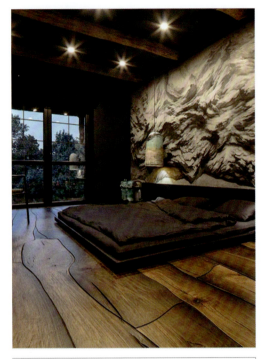

	CMYK 56,36,54,0	RGB 132,150,124
	CMYK 72,73,69,35	RGB 73,61,61
	CMYK 42,54,62,0	RGB 167,128,99

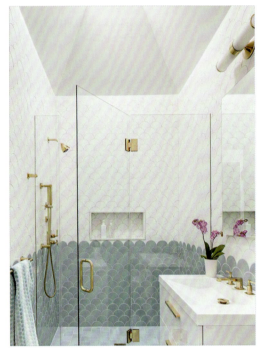

	CMYK 28,26,55,0	RGB 199,187,129
	CMYK 54,33,32,0	RGB 134,157,165

○ 同类赏析

卧室内引人注目的壁画和独特的木地板线条互相呼应，体现了美与和谐。壁画有灰色、黑色和白色，与房间里的黑色墙壁和家具相得益彰。

○ 同类赏析

整个浴室的墙砖为鱼鳞瓷砖，从上半部分的白色过渡到下半部分的蓝色包裹着浴室的墙壁，淋浴时整个空间就像波光粼粼的水面，极具美感。

○ 其他欣赏 ○　　　　○ 其他欣赏 ○　　　　○ 其他欣赏 ○

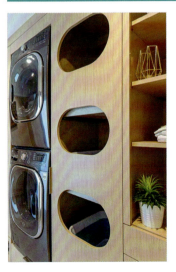 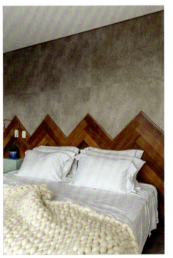

3.3.3 放射式构图

放射式构图是一种特殊的重复式构图，是基于一个中心向外散开或向内集中的构图形式。放射式构图有很强的聚焦性，因而只要找到一个中心点就能围绕此位置形成构图。另外，这种构图方式能带来一种深邃的空间感，所以有很强的吸引力，为家居摆设的主要构图方式。

| | CMYK 73,63,99,36 | RGB 70,72,35 | | CMYK 9,9,10,0 | RGB 236,232,229 |
| | CMYK 77,74,64,33 | RGB 66,61,67 | | CMYK 53,100,64,17 | RGB 133,24,66 |

○ 思路赏析

对于儿童卧室的设计应该更具创意，除了小朋友的休息空间之外，还可以打造一个玩乐的空间，将同一个空间变成两个功能性的空间，这样可以增加亲子欢乐的时光。

○ 结构赏析

利用窗边的区域，设计圆弧状的座椅，最大限度地利用空间，让空间有向外延伸之感，同时也扩大了居住者的视觉范围。

○ 配色赏析

整个区域以白色为主体色彩，用灯具、靠枕等摆设物品加以点缀，这样没有用五彩斑斓的图景来刺激小朋友，但同样能将色彩的世界带给小朋友。

○ 设计思考

整个区域以白色茶几为中心，与周围座椅互补成为空间上的一个整体；通过三扇窗户将空间延伸出去，将室外景象收入室内空间，完美利用空间。

家具陈设设计

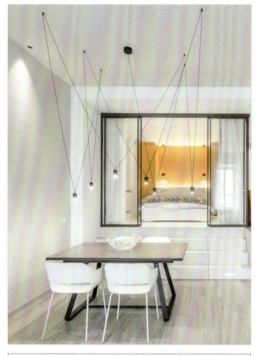

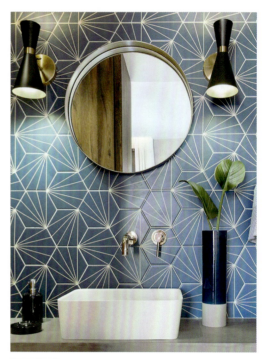

	CMYK 11,9,9,0	RGB 231,231,231
	CMYK 12,51,82,0	RGB 231,148,56
	CMYK 0,0,0,60	RGB 137,137,137

	CMYK 83,67,41,2	RGB 64,90,123
	CMYK 82,78,76,58	RGB 36,36,36

◯ 同类赏析

该公寓的用餐区域，利用了天花板的高度，创造了额外的装饰空间；用极简灯具塑造了发散式的意向，增添了空间的线条之美。

◯ 同类赏析

该浴室的设计理念以叠加和重复为主，通过对墙砖图案的不同组合构成一幅自成一体的画面，明亮的蓝色瓷砖引人注目。

◯ 其他欣赏 ◯ ◯ 其他欣赏 ◯ ◯ 其他欣赏 ◯

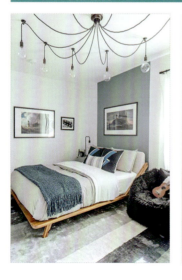

/78

第 4 章

住宅空间的家具陈设

学习目标

家居空间根据不同功能划分成不同区域，每个区域的家具摆设各不相同；且由于我们对每个空间的要求不同，家具的重要属性也不一样。因此，需要根据房间的功能性和风格做不同的选择。

赏析要点

客厅陈设
餐厅陈设
卫浴陈设
卧室陈设
厨房陈设
书房陈设
玄关陈设
新式榻榻米

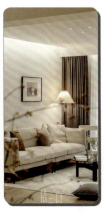
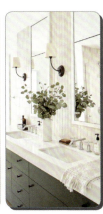
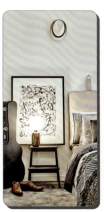
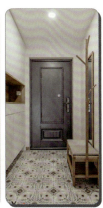

家具陈设设计

4.1 房间陈设各不同

所谓房间陈设,就是指家庭室内物品的陈设,主要包括家具、灯光、室内织物、装饰工艺品、字画、家用电器、盆景、插花和挂物等内容。一般来说,陈设可分为装饰性陈设(雕塑、字画、植物)和功能性陈设(家具、灯具、织物),协调这两种陈设的搭配便是设计师最主要的工作了。

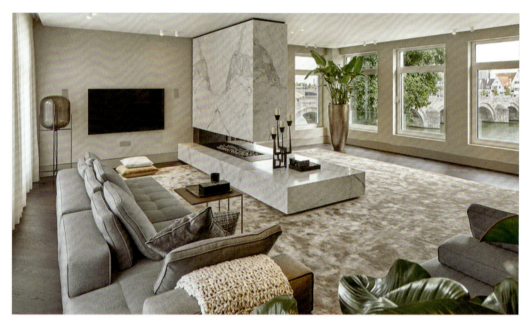

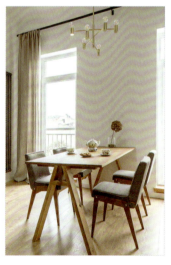
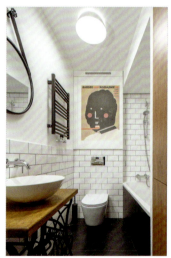
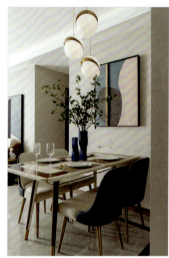

4.1.1 客厅陈设

一般来说，客厅是家居生活的主要场所，也是占用面积最大的空间，客厅的陈设能够体现出居住者的审美风格。当然，客厅中的家具及陈设最主要的是依据个人的爱好，选择居住者喜欢的家具类型，但同时也要注意统一性与差异性的协调。不过，凡是搭配得宜的客厅陈设，总是先将重要家具布置妥当，这样就有了基本的空间感。

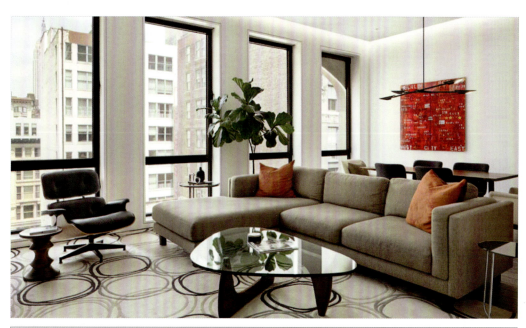

CMYK 13,97,85,0	RGB 225,24,43	CMYK 29,61,69,0	RGB 196,123,82
CMYK 24,19,20,0	RGB 203,202,198	CMYK 56,53,58,1	RGB 132,120,106

○ **思路赏析**

在城市的小公寓里打造客厅陈设，多以简单为主，不会大动干戈进行装修，所以根据客厅布局和尺寸选择家具是第一要素。

○ **配色赏析**

红色艺术品为开放式客厅增添了一抹流行色彩，尤其是在灰色水洗裂缝沙发、橡木地板和浅色地毯间，更展现了活力。

○ **设计思考**

由于客厅天花板较高，很多家庭都会选用自带长度的吊灯来装饰，不过这里却在天花板做了吊顶，然后内置灯管，看上去简洁干练，很有空间感。

家具陈设设计

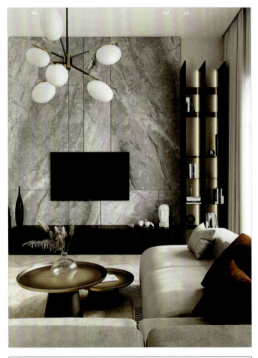

	CMYK 46,48,62,0	RGB 159,136,102
	CMYK 76,84,90,69	RGB 36,19,11
	CMYK 85,80,86,70	RGB 21,22,17
	CMYK 50,41,38,0	RGB 144,144,146

	CMYK 84,79,78,63	RGB 29,29,29
	CMYK 84,80,79,66	RGB 26,26,26

 同类赏析

浅白色的沙发与金铜色的茶几搭配,简单复古;灯饰的选用别出心裁,很有艺术性;灯管颜色与茶几颜色相似,增强了家具之间的关联性。

 同类赏析

由于城市空间的缩小,极简主义越来越盛行。例如这间小公寓以暗色调为主,更好地展示了沙发和茶几的纹理与轮廓,很有个人特色。

○ 其他欣赏 ○ ○ 其他欣赏 ○ ○ 其他欣赏 ○

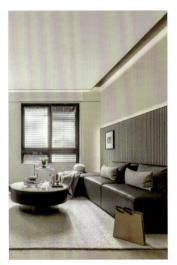

4.1.2 餐厅陈设

餐厅陈设中最主要的就是餐桌、餐椅,外加一些灯饰或装饰品,为了保证用餐环境的舒适和雅致,餐厅陈设不应追求多样性和缤纷的色彩,简单干净,能体现食物的美味即可。现代公寓为了节约空间大多将餐厅与客厅或厨房划分在同一区域,所以没有较大的空间来放置更多的物件。因此在考虑餐桌椅的数量时,还要考虑与客厅这种大空间的统一性。

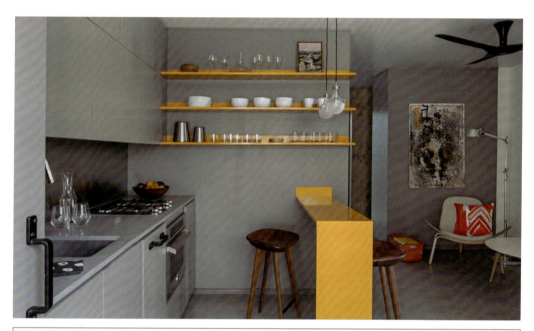

| CMYK 17,49,97,0 | RGB 223,149,0 | CMYK 64,52,43,0 | RGB 111,119,130 |
| CMYK 67,81,80,52 | RGB 67,39,35 | CMYK 42,93,90,8 | RGB 163,50,46 |

○ 思路赏析
现代微型公寓的空间狭窄,一般只有三四十平方米,所以厨房、餐厅、客厅各个空间联结比较紧密,家具的选用尺寸也小了很多,也可以直接"就地取材",合理安排空间陈设。

○ 配色赏析
厨房橱柜、工作台面和混凝土地板的颜色属于同色系,形成了简单、利落的整体颜色。旁边的用餐区域以色彩鲜艳的金属粉末涂层条形餐桌和货架,提供了一种流行的颜色。

○ 设计思考
为了不压倒紧凑的空间,用餐区域与厨房合二为一,简单的两把木椅分布在简易餐桌两旁,充分利用了空间。

家具陈设设计

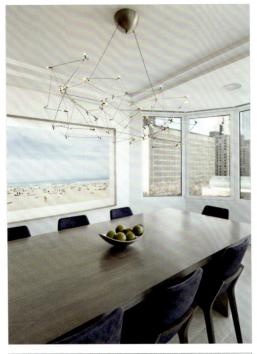

	CMYK 85,73,51,13	RGB 55,75,99
	CMYK 31,14,9,0	RGB 189,208,225
	CMYK 36,33,38,0	RGB 178,169,154

	CMYK 44,62,67,1	RGB 162,112,87
	CMYK 0,0,0,60	RGB 137,137,137
	CMYK 51,35,39,0	RGB 143,155,151

○ 同类赏析

选用造型别致的金属吊灯可以给简单的空间带来一点设计感，还能借此固定餐桌位置；墙面海滩装饰画，使用餐环境变得日常和自在。

○ 同类赏析

用餐区摆放了一张现代木桌和几把浅灰色的椅子，色彩简洁明快；辅之以著名设计师绘制的定制艺术品，瞬间提升了空间的格调。

○ 其他欣赏 ○　　　　○ 其他欣赏 ○　　　　○ 其他欣赏 ○

4.1.3 卫浴陈设

卫浴是家居中较为隐私的一个空间，且功能性很强，是不能缺少的一个重要空间。卫浴陈设设计在某些方面将承担着居住者对于完美舒适生活的追求。由于卫浴空间的功能性陈设一般是固定的，所以除了添加一些花草、装饰画点亮空间外，大多是从瓷砖和灯饰入手塑造卫浴空间的整体风格。

	CMYK 87,74,78,55	RGB 26,42,39		CMYK 46,47,42,0	RGB 156,138,136
	CMYK 75,54,54,3	RGB 80,110,112		CMYK 65,57,54,3	RGB 109,109,109

○ **思路赏析**

为了打造一个独一无二的卫浴空间，设计师从瓷砖、浴缸和水槽这几个主要的部分入手，选择独特的颜色进行搭配，并用独特的陈设造型来增强室内的流畅感。

○ **配色赏析**

白色和灰色水磨石砖完全覆盖了浴室的墙壁和地板，创造了一种近乎艺术的空间体验。浴缸和水槽以其多彩的外部和黑色的内部脱颖而出，将这种艺术范儿发挥到极致。

○ **设计思考**

设计师在不完美中寻找美与和谐，特意定制了一个独立的浴缸，与水槽互补，而在水槽下是一个悬空的白色洗漱台，让整个空间有虚空之感，几个简单必要的陈设碰撞出别样的美。

家具陈设设计

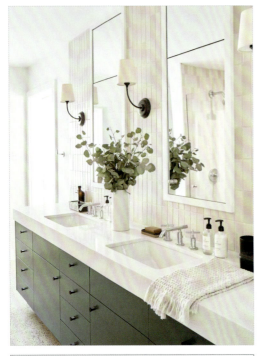

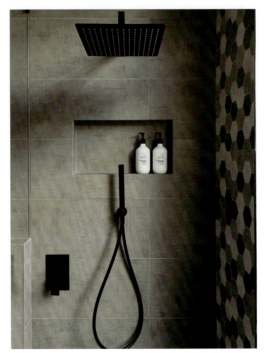

	CMYK 70,56,62,7	RGB 93,106,97
	CMYK 14,14,18,0	RGB 227,219,208
	CMYK 9,8,7,0	RGB 236,234,235

	CMYK 86,82,78,66	RGB 24,24,26
	CMYK 51,42,41,0	RGB 143,142,140

○ 同类赏析

该浴室空间较大,设计了一个带双水槽的哑光深绿色梳妆台,很是清新雅致;两面垂直的白框镜子挂在一面浅色瓷砖墙上,与淋浴的瓷砖相配。

○ 同类赏析

这里设计了一个淋浴壁龛,采用与卫浴空间相同的瓷砖,这样融入式的设计,让整个空间非常简洁,更好地与黑色的淋浴空间对比。

○ 其他欣赏 ○　　　　○ 其他欣赏 ○　　　　○ 其他欣赏 ○

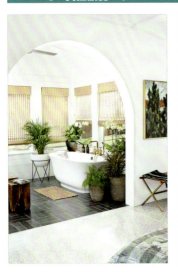
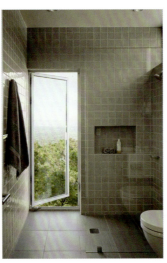
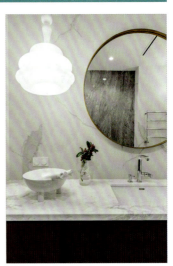

4.1.4 卧室陈设

卧室是我们休息睡觉的一个空间，卧室布置合理能给我们的休憩时光增添一分惬意，除了床、床头柜和衣柜这几个大型摆设外，还有一些床上用品（床单、床罩、枕套、靠垫）需要协调和配套，可以色彩、图案对比为原则，使其与卧房风格相统一。另外，卧房的灯具是非常重要的，为了有助于我们的睡眠，最好有调光装置，并选用柔和的灯光。

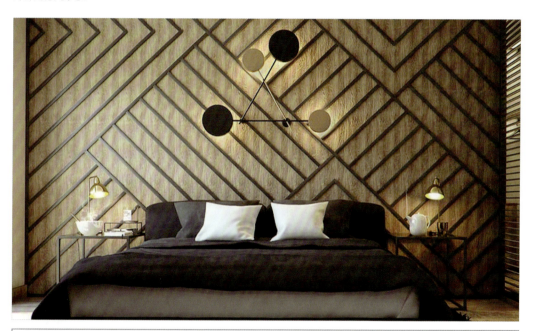

| | CMYK 81,73,59,25 | RGB 61,67,79 | | CMYK 50,55,75,3 | RGB 147,119,79 |
| | CMYK 80,74,73,48 | RGB 47,49,48 | | CMYK 0,0,0,7 | RGB 238,237,238 |

○ 思路赏析
卧室风格随个人爱好可以有不同的设计，如少女风、清新自然风、低调奢华风、现代简约风，这几种都是较为常见的卧室风格，大体基调都可让人安心。

○ 配色赏析
从颜色上入手，该卧室区域要塑造低调奢华感，无论床单、被褥，都是成套的深黑色，还在木质背景墙上安置黑色条纹相对应，并提供了一个纹理元素。

○ 设计思考
在这间卧室里，温暖的木质墙装饰有黑色木条纹，这些条纹被布置成几何线条艺术图案，既引人注目，又具有格调。几何形状的灯饰造型简单，灯光幽暗，拉足了氛围感。

家具陈设设计

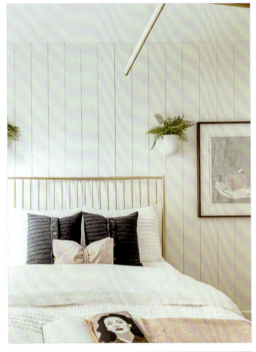

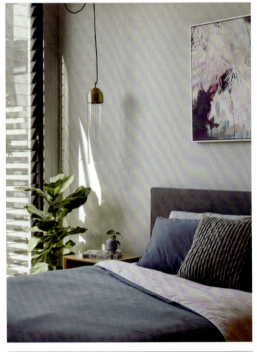

	CMYK 59,48,36,0	RGB 123,130,146
	CMYK 18,30,30,0	RGB 217,188,172
	CMYK 18,15,33,0	RGB 220,214,180

	CMYK 62,45,25,0	RGB 116,135,165
	CMYK 34,38,18,0	RGB 183,164,183
	CMYK 84,84,45,8	RGB 68,63,103
	CMYK 66,37,28,0	RGB 99,145,169

○ 同类赏析

白色镶板装饰整个卧室的背景墙，金色铁艺床上床单被褥选用白色搭配，柔软的桃子色作点缀，而植物、插画和灯管简单、温柔，少女风十足。

○ 同类赏析

卧室附带小阳台是很多公寓都会有的配置，用百叶窗能让空气流动。为了与阳台绿植搭配，以蓝色和粉色为主题色来选择装饰画和床单。

○ 其他欣赏 ○　　　○ 其他欣赏 ○　　　○ 其他欣赏 ○

4.1.5 厨房陈设

厨房可以说是所有家居空间中最杂乱的一个区域了，其中锅碗瓢盆就会占据很大的空间和视野。为了不让厨房看起来杂乱和污脏，需要对有关物品进行收纳，还要学会使用悬挂柜等陈设，节省占地面积。而且，厨房用具多是具有功能性的，摆放的位置还要符合个人的使用习惯，否则会为烹饪操作带来不便。

	CMYK 38,45,67,0	RGB 176,146,96		CMYK 64,84,69,37	RGB 88,47,55
	CMYK 81,76,72,49	RGB 44,45,47		CMYK 2,2,2,0	RGB 250,250,250

○ 思路赏析

对于开放式厨房的设计往往有很多空间，尤其是在房屋面积足够大的时候，厨房区域的功能性摆设可进行拆分，更看重空间的社交性。

○ 配色赏析

厨房主要的装置橱柜是芥末色的，然后挡板、台面和水龙头都采用黑色进行双色搭配，前面的烹饪区域则以黑白对比使厨房更大气。

○ 设计思考

为了不让厨房显得杂乱，冰箱、烤箱等装置都是嵌入式的设计，并设计了一个引人注目的吊灯，两端由黑色金属支架悬挂，令整个厨房的地面保持可见，让整个空间融入了社交区域。

家具陈设设计

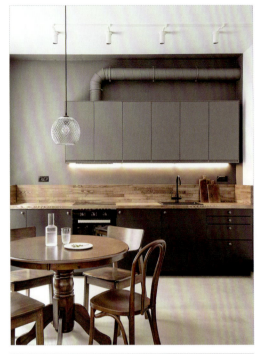

	CMYK 56,48,43,0	RGB 131,129,132	
	CMYK 32,49,53,0	RGB 189,143,117	

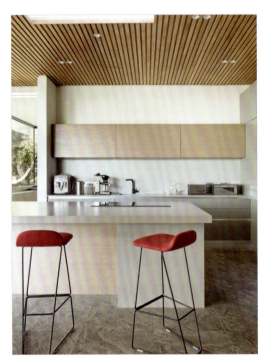

	CMYK 42,91,77,6	RGB 164,55,60	
	CMYK 42,53,69,0	RGB 168,129,88	

○ 同类赏析

该套小公寓是现代风格，以灰色和木质原色作为厨房区域的主色调，十分简洁，橱柜与墙壁颜色融为一体，拓宽了厨房的视觉区域。

○ 同类赏析

厨房内的"木质板条"天花板有助于定义空间，而造型摩登的红色酒吧凳为中性的厨房色调增添了一抹亮色。

○ 其他欣赏 ○ ○ 其他欣赏 ○ ○ 其他欣赏 ○

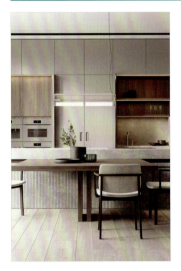 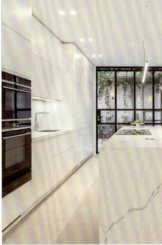 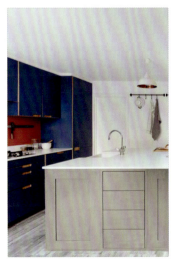

4.1.6 书房陈设

书房并不是家居空间中必需的区域,根据居住者的需要可以对该区域进行划分,一般来说,上班族和家中有小孩的家庭会需要这样一个空间,用来学习、处理工作事务。书房的功能性使其变得尤为特别。书房陈设中最为重要的摆设就是书桌和书柜,要结合整个空间的氛围来选择家具的大小和颜色,同时应尽量保持书房的严肃性。

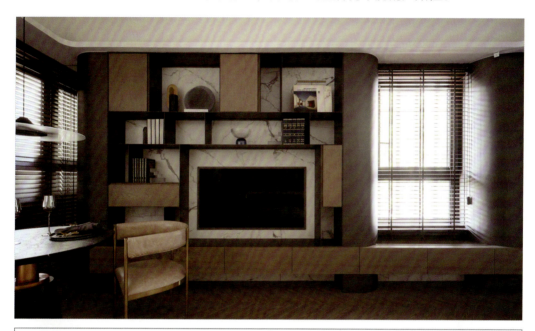

| | CMYK 65,70,77,31 | RGB 92,70,56 | | CMYK 74,68,58,17 | RGB 83,80,87 |
| | CMYK 82,76,76,56 | RGB 37,39,38 | | CMYK 86,79,66,46 | RGB 37,44,54 |

○ **思路赏析**
书房内的家具陈设除了讲究互相搭配外,还应考虑整体的氛围,试图营造出一种安静、自律的空间感,所以书房内很少设计成五颜六色的,多选择朴素、有质感的家具。

○ **配色赏析**
通过棕、灰两色的搭配为整个空间定下基调,再搭配黑色的书桌,当居住者走进书房时,能立即感受到严肃、沉静的氛围。

○ **设计思考**
布置书房可从整体到具体来安排,先确定整体的氛围,从色调入手;再确定书柜、书桌、椅子这几样家具的颜色、材质,做到材质统一、色调和谐。

家具陈设设计

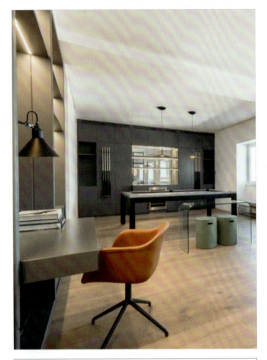

	CMYK 22,73,85,0	RGB 209,99,50
	CMYK 66,54,67,7	RGB 105,110,90
	CMYK 73,63,60,14	RGB 84,88,89

	CMYK 46,39,34,0	RGB 154,152,155
	CMYK 54,55,58,1	RGB 138,119,105
	CMYK 10,7,8,0	RGB 235,235,233

◯ 同类赏析

别出心裁用开放式的房间作大型办公室，极简主义的白色墙壁增强了空间的包容性，一张内置的桌子加橘色椅子打造了一个轻松的办公区域。

◯ 同类赏析

想在小公寓内划出一个看书或办公的地方，就要利用纵向空间，如在木质办公桌的上方放置浮动隔板作为书架，极简主义风格更符合书房的格调。

◯ 其他欣赏 ◯　　　◯ 其他欣赏 ◯　　　◯ 其他欣赏 ◯

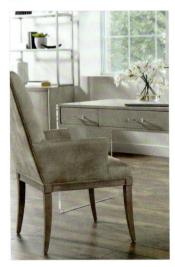 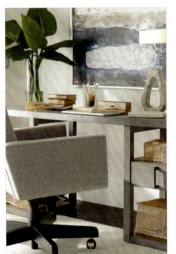 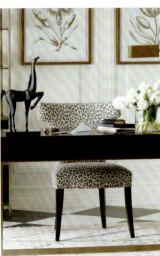

/92

4.2 特殊空间的利用

室内空间一般会按功能进行划分,如卧室、书房、客厅、厨房、卫浴等。但有些特殊空间并不具备具体的功能或不是家居的必要空间,仅依据个人情况进行选择性布置。这些空间要么与其他空间融为一体,要么发挥创意成为家居陈设中的一抹亮点,同时也可以减少对家居空间的浪费。

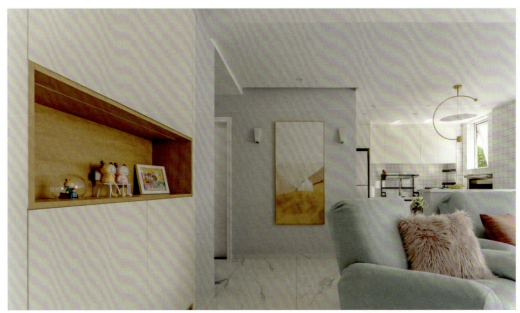

4.2.1 玄关陈设

玄关，又称门厅，是指建筑物入门处到正厅之间的一段转折空间，由于东亚传统建筑中有"藏"的概念，所以玄关便作为屋外和屋内的缓冲，使屋外与屋内有一定的间隔。根据房屋户型的区别，玄关陈设也应该"因地制宜"，涉及玄关柜、灯饰、装饰品等物件，需要做好互相搭配。

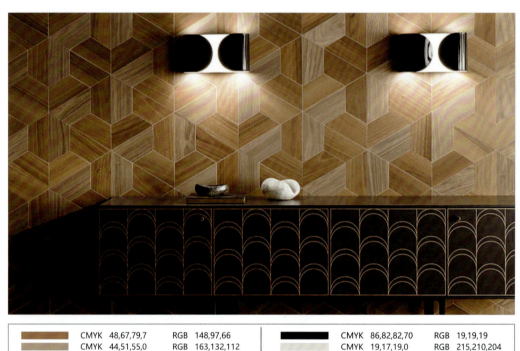

| CMYK 48,67,79,7 | RGB 148,97,66 | CMYK 86,82,82,70 | RGB 19,19,19 |
| CMYK 44,51,55,0 | RGB 163,132,112 | CMYK 19,17,19,0 | RGB 215,210,204 |

○ 思路赏析
该间公寓空间较大，玄关与客厅连接，没有遮挡之物，所以给了玄关很大的发挥空间，可在玄关放置置物柜，一来装饰，二来方便置物。

○ 配色赏析
玄关以中性色调为主，家具陈设基本上都是黑色，再加上白色的艺术品进行点缀，简单的颜色搭配塑造了低调奢华的家居风格。

○ 设计思考
玄关的背景墙采用镶嵌的装饰技术，将色泽不同的木板进行镶嵌，既有造型又有颜色的变化，又与玄关柜搭配，为家具增色不少。

第 4 章 住宅空间的家具陈设

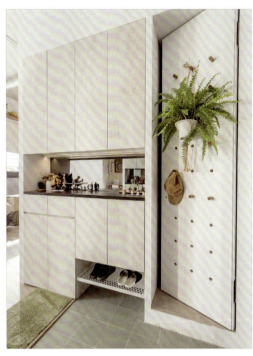

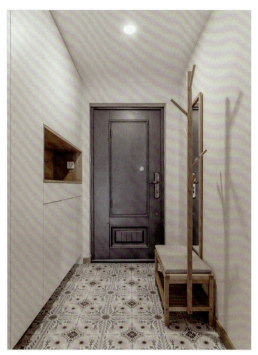

	CMYK 0,0,0,60	RGB 137,137,137
	CMYK 55,42,50,0	RGB 134,140,126
	CMYK 22,18,19,0	RGB 209,206,201

	CMYK 70,60,49,3	RGB 97,103,115
	CMYK 71,74,75,43	RGB 69,54,49
	CMYK 45,51,58,0	RGB 159,131,107

○ 同类赏析

进门后右侧利用墙体的转折做内嵌式鞋柜，鞋柜设计分上下两部分，方便换鞋使用。还划出一个小储物间，挂上绿植装点白色门，简单大方。

○ 同类赏析

整个玄关呈长方形，以白色为底色，用精美的地砖来装饰，再放上一张简单的木质长凳，干净简洁，给人舒心的感觉。

○ 其他欣赏 ○　　　　○ 其他欣赏 ○　　　　○ 其他欣赏 ○

4.2.2 让楼梯拐角有所设计

对于双层结构的房屋，楼梯这个区域的布置往往会被忽略，其实若我们好好利用楼梯拐角的空间，则既能起到装饰和点缀空间的作用，又能将空余的空间变为有用之地。楼梯拐角的用处很多，可以设置储物间、小书房、用餐区域、卡座等，而且楼梯空间本身还可作为画廊加以装饰、

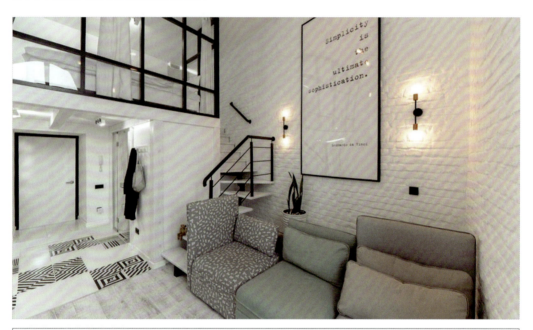

	CMYK 86,84,84,73	RGB 19,13,13		CMYK 61,49,52,0	RGB 120,125,118
	CMYK 0,0,0,0	RGB 255,255,255		CMYK 67,63,62,13	RGB 99,91,88

○ **思路赏析**

这间带有夹层的公寓分为两个区域，楼梯作为连接两个区域的部分，应该与两个区域都能融合，并找准装饰的位置，可以是楼梯转角处，也可以是墙壁上。

○ **配色赏析**

公寓主色调为黑白，楼梯空间也与整个公寓的风格一致，带有白色踏板的黑色钢质楼梯通向公寓的夹层。

○ **设计思考**

楼梯旁边的黑色灯饰与白色墙壁形成对比，并与装饰画形成互补。在楼梯转角处，能够看到这样的小细节，不会让楼梯区域的视野单调。

第 4 章 住宅空间的家具陈设

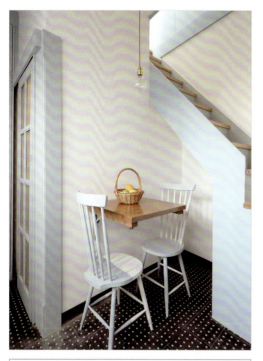

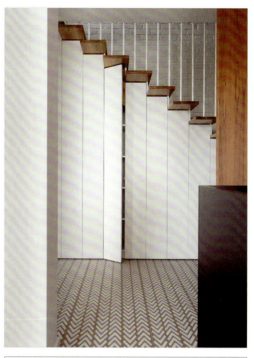

	CMYK 20,7,4,0	RGB 213,229,242
	CMYK 28,41,41,0	RGB 198,161,143
	CMYK 0,0,0,60	RGB 137,137,137

	CMYK 43,48,58,0	RGB 165,138,109
	CMYK 11,8,8,0	RGB 232,232,232

○ 同类赏析

带有木质踏板的简单楼梯沿着墙壁延伸，通向卧室，拐角处有一个两人用餐的小区域，以天蓝色为主色调，打造了自然清新之风。

○ 同类赏析

图案化的走廊地砖与白色橱柜，还有木质楼梯、白色砖墙形成了互补，在开放式布局中创造出明确的区域。

○ 其他欣赏 ○　　　○ 其他欣赏 ○　　　○ 其他欣赏 ○

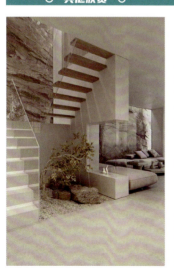

4.2.3 安全舒适的儿童房

儿童房是孩子的卧室、起居室和游戏空间，有小孩的家庭一般会在家里布置这样一个空间。在孩子的居室装饰品方面，父母应该注意选择一些富有创意和教育意义的摆设，如插画、模型等，这样可以启迪他们的认知。而在儿童房的造型设计与色调搭配上，要特别注意安全性与温和的色彩搭配原理。

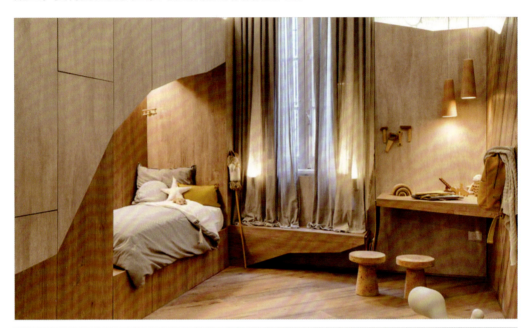

| | CMYK 49,71,94,12 | RGB 144,87,44 | | CMYK 0,13,14,0 | RGB 254,232,218 |
| | CMYK 17,42,85,0 | RGB 224,164,50 | | CMYK 86,79,66,46 | RGB 37,44,54 |

○ **思路赏析**

该儿童房从熊洞中获取灵感，使用木质材料来塑造整个空间，创造了一种独特的氛围，可以鼓励孩子保持童心。

○ **配色赏析**

木质材料的原色呈黄棕色，搭配黄色的灯光，更能烘托出梦幻的气氛，且颜色温和自然，对小朋友来说不具备攻击性。

○ **设计思考**

房间角落里搭了一张木桌，上面悬挂了两盏吊灯，把床和桌子连接起来的是窗下的一个小木凳，所有家具材料都选用木材，木质材料一直延伸到墙上，"洞穴感"很强。

第 4 章 住宅空间的家具陈设

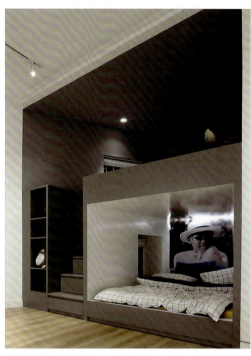

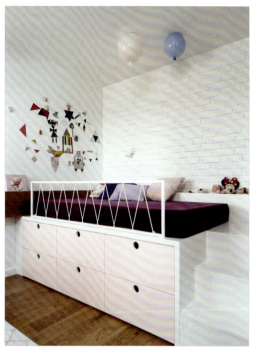

| CMYK 100,96,57,26 | RGB 4,37,78 |
| CMYK 71,64,65,19 | RGB 85,84,80 |

CMYK 72,91,38,2	RGB 105,54,110
CMYK 17,24,14,0	RGB 219,200,205
CMYK 66,41,13,0	RGB 99,141,191

○ 同类赏析

用白色与灰色对比可让儿童房保持简约的风格，可以更随意地选择装饰品，不会出现较大的色差，内置家具扩大了玩耍的空间，有利于小孩活动。

○ 同类赏析

白色的室内装潢为属于童年的色彩涂鸦留出了一定的空间，紫色的床铺和气球为洁白的空间带来了一丝活力。

○ 其他欣赏 ○　　　　　○ 其他欣赏 ○　　　　　○ 其他欣赏 ○

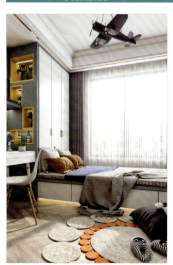
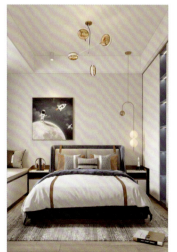

家具陈设设计

4.3 潮流元素陈设设计

 与传统家居生活不同，由于现代人随意而多样的生活方式，也让家居空间的布置产生了更多的可能性，出现了较为特别的元素，如小吧台、榻榻米等，这些设计都有其明显的优势，好好利用则能打造出潮流家居，与传统的家具陈设区别开来，体现自己的独特品位。

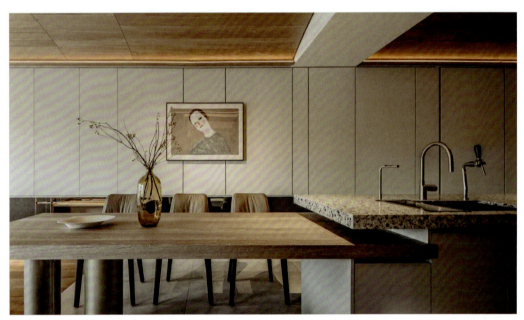

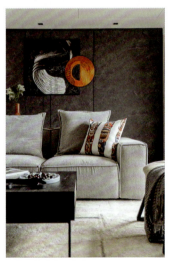

4.3.1 吧台如何陈设

通常我们对吧台的认识来自餐厅和酒吧，是客户享受服务的区域，不过这个区域能够有效节约空间，所以也渐渐运用到家居设计中。小户型住宅可用吧台将餐厅与客厅分隔或将用餐区域与休闲区域合二为一；而大户型住宅能够塑造一个开放式的空间，发挥吧台的社交性能。

	CMYK 78,58,54,6	RGB 72,101,107		CMYK 37,43,52,0	RGB 178,151,122
	CMYK 10,12,87,0	RGB 247,224,20		CMYK 40,0,67,0	RGB 174,223,114

○ **思路赏析**

吧台设计能为居住者增添生活的情调，提供休闲和用餐双重功能的区域，吧台设计的主要风格有慵懒、华丽、前卫、简约等几种类型。

○ **配色赏析**

蓝绿色的吧台为整个空间带来了静谧之感；黄色的嵌入式橱柜蓝绿色搭配，给人带来视觉上的冲击，却又觉得清爽，有夏天的感觉。

○ **设计思考**

清爽宜人的简约格调中，吧台的摆设藏着许多美妙的细节，包括两张热带风的高脚椅，小型的绿植盆栽，简单的装饰赋予空间一种慵懒之风。

家具陈设设计

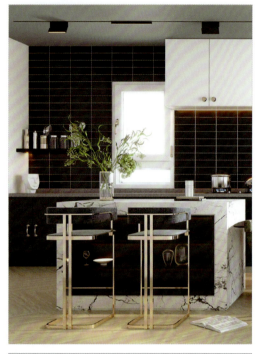

| | CMYK 56,38,26,0 | RGB 130,148,170 |
| | CMYK 79,76,81,60 | RGB 39,36,31 |

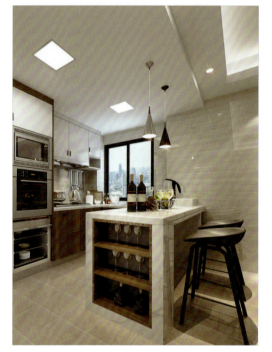

	CMYK 46,42,49,0	RGB 156,145,127
	CMYK 0,0,0,60	RGB 137,137,137
	CMYK 56,66,81,17	RGB 122,88,60

 同类赏析

该公寓为开放式厨房设计了一个吧台，用来隔断空间；大理石桌面再加上现代感十足的高脚椅，一下子提升了吧台的格调，充满着时尚气息。

 同类赏析

小户型公寓没有设置用餐区域，改用吧台代替，既出彩又不抢眼；采用大理石的花色，与墙面的连接自然，又显别致。

○ 其他欣赏 ○　　　　○ 其他欣赏 ○　　　　○ 其他欣赏 ○

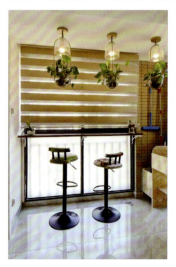 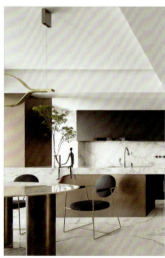 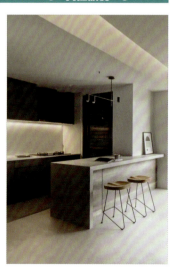

/102

4.3.2 新式榻榻米

榻榻米（日语音译），是一种多功能家具，类似于中国北方的炕。传统的榻榻米多由蔺草编织而成，是一年四季都铺在地上供人坐或卧的一种家具。现代家居的榻榻米大部分被设计在房间阳台、书房或者大厅的地面，十分经济，具有床、地毯、凳椅或沙发等多种功能，还能节省出很多空间。

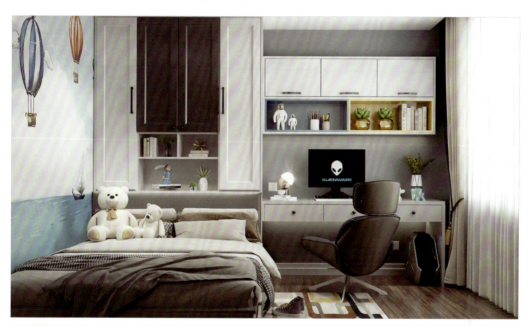

| | CMYK 79,73,69,40 | RGB 55,56,58 | | CMYK 71,57,49,2 | RGB 95,108,117 |
| | CMYK 16,12,9,0 | RGB 220,221,225 | | CMYK 42,52,82,0 | RGB 169,131,68 |

○ 思路赏析

榻榻米最主要的功能就是供人休憩，在书房设计榻榻米是非常常见的，最重要的就是将休息与工作结合在一起，充分利用空间的价值。

○ 配色赏析

整体以灰色为主，无论是书柜还是榻榻米柜，都是统一的中性色调，符合书房的格调，冷静、克制。

○ 设计思考

该榻榻米设计将床与储物柜结合在一起，节省了大量的空间；墙上的绘画为整个空间带来了一丝浪漫和梦幻。

家具陈设设计

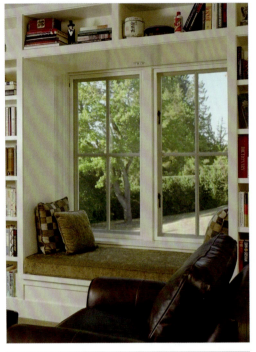

| | CMYK 65,59,89,17 | RGB 103,96,54 |
| | CMYK 53,46,62,0 | RGB 141,134,105 |

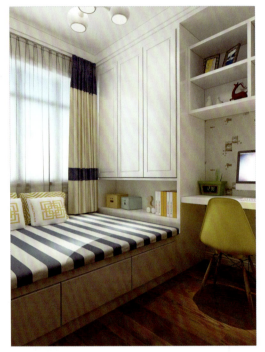

	CMYK 70,50,37,0	RGB 95,122,143
	CMYK 93,85,60,39	RGB 28,43,64
	CMYK 44,36,93,0	RGB 167,157,46

○ 同类赏析

将榻榻米内嵌在书柜中，设计集一个休息和学习于一体的空间，深绿色的垫子和白色的书柜，与窗外的风景相互映衬，构成惬意的氛围。

○ 同类赏析

蓝白相间的榻榻垫子与窗帘的颜色相似，在空间内形成一种关联性；靠窗而设尽最大可能地实现采光，非常实用、科学。

○ 其他欣赏 ○　　○ 其他欣赏 ○　　○ 其他欣赏 ○

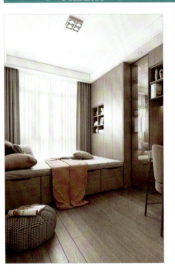 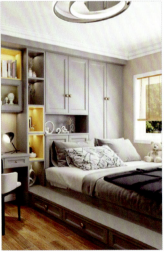

4.3.3 利用背景墙空间

背景墙空间是一个常常被我们忽视的空间，但其发挥的作用却是巨大的，能立马定格整个区域的风格，或点亮空间、或协调家具风格。如何利用背景墙空间与各家具搭配需要一定技术含量，如因墙面空间没有设计会显得空荡荡的；但设计得太复杂，又容易过时。

	CMYK 70,77,70,41	RGB 73,53,54		CMYK 87,55,16,0	RGB 7,109,171
	CMYK 4,5,6,0	RGB 248,244,241		CMYK 84,64,51,8	RGB 53,90,108

○ **思路赏析**

选择如何设计背景墙能够确定空间的风格，背景墙应在丰富空间层次的基础上不喧宾夺主，以适宜为基本原则。

○ **配色赏析**

以美式轻奢为审美，加上复古金、优雅蓝、经典白的配色，让各种摆设碰撞出艺术质感，每个细节都在表达热烈而不张扬的生活态度。

○ **设计思考**

背景墙摆件是一面造型奇特的装饰镜，给整个空间带来了艺术气息，且没有丝毫违和感。厚重花盆勾勒上复古的花纹，由内而外地安静优雅，与各摆件完美搭配。

家具陈设设计

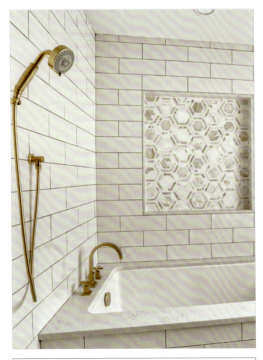

| | CMYK 13,10,11,0 | RGB 228,227,225 |
| | CMYK 33,39,59,0 | RGB 188,160,113 |

○ 同类赏析

浴室内设计了一个大理石壁龛，带有金黄色的花纹从镂空花纹中露出，与黄铜色的水龙头完成暗示，有典雅之美。

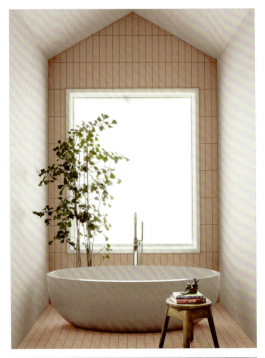

| | CMYK 32,43,37,0 | RGB 188,155,148 |
| | CMYK 79,64,100,44 | RGB 51,62,19 |

○ 同类赏析

细长型的瓷砖为浴室创造有趣的构图提供了可能，粉砖、绿植、白瓷浴缸组合起来，共同构成了绝佳的视觉图景。

○ 其他欣赏 ○　　　　○ 其他欣赏 ○　　　　○ 其他欣赏 ○

第 5 章

室内家具陈设技巧

学习目标

家具在住宅空间中是可移动的，家具布置也随具体情况和风格不断变化，展示不同的内部空间关系。家具陈设的基本技巧对家具定位有一套自己的规律，可以方便居住者找到最适合自家的陈设方式。

赏析要点

精准的陈设节奏
丰富空间陈设
把握陈设质感
简练却不简单
善用几何图形
突出强调
渐变的流行
沙发与其他陈设的搭配

5.1 遵循室内陈设法则

　　我们都清楚,在家居环境中,人是主体,而人生活所需的陈设品是附属物,但一个居住空间内涉及的陈设种类较多,互相如何搭配、协调色彩,把握相互之间的关系是非常重要的。对家具陈设的要求会受到人为环境的制约,所以在选用家具陈设时要依据一些基本的法则,找到搭配的重点。

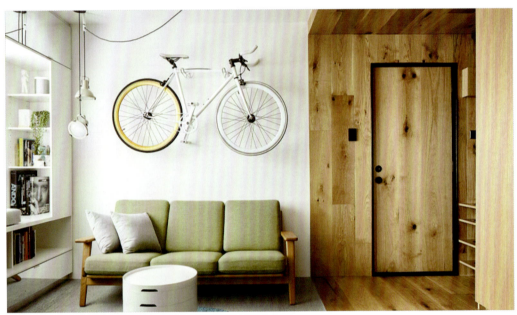

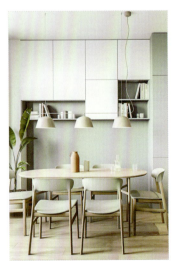
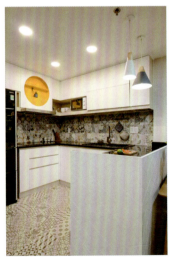

5.1.1 精准的陈设节奏

一般来说，"节奏"是音乐领域的名词，但却不仅限于音乐层面，景物的运动和情感的运动也会形成节奏。节奏是事物有规律变化的一种体现，在家居生活中，将陈设品布置得有节奏感，用反复、对应等形式把各种家具加以组织，能够使其具备一定的美感。

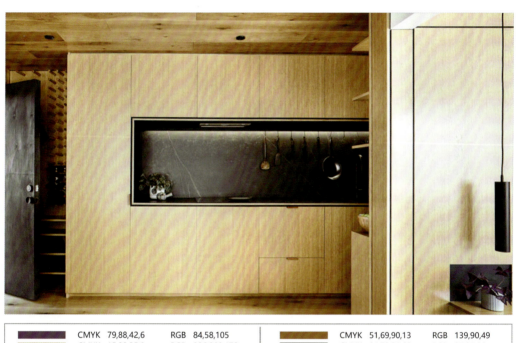

CMYK 79,88,42,6	RGB 84,58,105	CMYK 51,69,90,13　RGB 139,90,49
CMYK 15,20,35,0	RGB 226,208,172	CMYK 84,78,81,65　RGB 27,29,26

○ 思路赏析

厨房的摆设是最多的，也是最繁杂的，要想让厨房的各物件也能在空间中呈现出艺术感，就要仔细考虑物件的摆放方式。

○ 配色赏析

从黑色哑光台面到黑色水槽、水龙头和厨房用具，黑色一直被用来与木质储物柜形成对比，为普通的木质风格带来质感，很有现代工业风的潮流感。

○ 设计思考

被木头包围的厨房有13英尺长，冰箱和洗衣机藏在厨房的橱柜里，开放式搁板用于存放餐具，悬挂式排列各种餐具器皿，就像乐谱中的音符，在这个小小的空间产生一种节奏美。

家具陈设设计

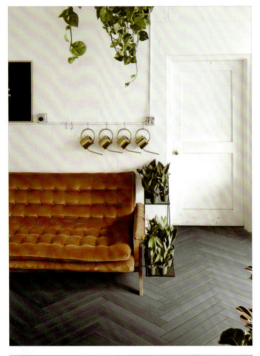

	CMYK 86,75,61,31	RGB 44,60,73
	CMYK 49,85,100,21	RGB 133,58,29
	CMYK 58,60,85,13	RGB 122,100,59
	CMYK 78,60,100,34	RGB 58,76,26

| | CMYK 0,0,0,60 | RGB 137,137,137 |
| | CMYK 75,74,78,50 | RGB 54,47,41 |

 同类赏析

蓝色地砖有规律地排列组成波浪形，与白墙互相映衬；金色的洒水壶依次排列在墙边，让人感受到整洁美和序列美。

 同类赏析

厨房里，哑光和亮光的黑色瓷砖间错开来，铺成了"人"字形，而下面的橱柜和一组吊灯的主干也是黑色的，色调统一，具有重复的美感。

○ 其他欣赏 ○　　　○ 其他欣赏 ○　　　○ 其他欣赏 ○

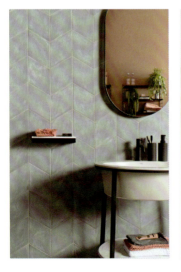 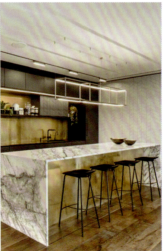 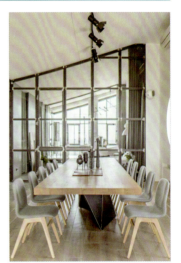

/110

5.1.2 丰富空间陈设

有人钟爱简洁的空间陈设，除了必需的家具用品外，不会做多余的修饰。但大多数人则希望家具摆设能够凸显自己的特质，要么是选用自己喜欢的装饰品，要么是设计不同的风格，这就会不断增加陈设物品，而丰富空间陈设也需要一定技巧，否则无意义的叠加只会成为空间的累赘。

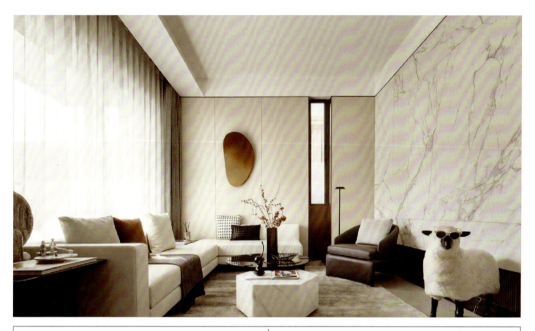

	CMYK 10,7,11,0	RGB 234,234,229		CMYK 61,78,85,40	RGB 90,53,39
	CMYK 89,87,80,73	RGB 13,10,16		CMYK 0,0,0,60	RGB 137,137,137

○ 思路赏析
空间是个连续统一体，物品和家具陈设在其中分布，会在一定程度上互相作用，我们应该找到每一个物件的意义，不做无意义的叠加。

○ 配色赏析
空间整体上以白色为主色调，在边角地区和陈设搭配上选用了黑色相对比，如茶几、单人沙发、小羊摆设，塑造了静谧的空间感。

○ 设计思考
通过对空间进行解构，以大理石、棉麻、皮革面料沙发及金属压边，叠搭不同材质，互相碰撞与融合，让人感受到律动美。

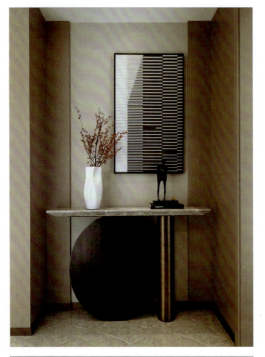

| | CMYK 86,80,75,61 | RGB 26,30,33 |
| | CMYK 55,56,67,4 | RGB 134,114,90 |

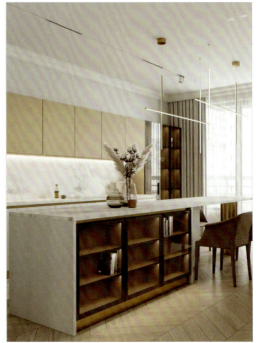

| | CMYK 53,52,56,0 | RGB 141,125,110 |
| | CMYK 15,15,12,0 | RGB 223,217,217 |

○ 同类赏析

玄关台上冷酷的人物雕塑，借用解构主义的手法，与旁边的白瓷瓶形成黑与白的强烈反差，形成艺术的冲突之美。

○ 同类赏析

大理石桌面的淡粉色纹路，与台面花瓶中的淡色花草互补，造型独特的灯具更为空间增添了一分金属感和艺术感。

○ 其他欣赏 ○

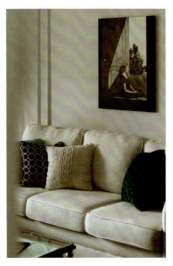

○ 其他欣赏 ○

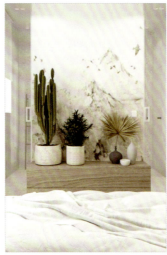

○ 其他欣赏 ○

5.1.3 把握陈设质感

选择陈设时应据其本身的材质、色彩、造型而定，以配合不同的空间氛围。不过还需要考虑一个基本的问题，就是家具陈设的质感。无论设计的风格是怎样的，如果选用了廉价的家具，就会拉低整个环境的档次。陈设质感一般通过两个部分来反映：一是颜色，忌用庸俗的颜色；二是材质，材质越高级家具质感越好。

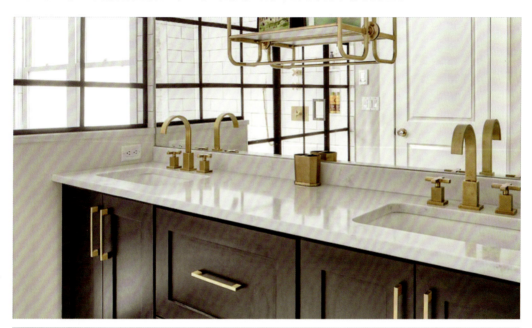

| | CMYK 80,74,72,48 | RGB 48,48,48 | | CMYK 10,7,7,0 | RGB 234,234,234 |
| | CMYK 39,46,68,0 | RGB 176,144,93 | | CMYK 56,25,55,0 | RGB 129,167,130 |

○ 思路赏析

浴室内的家具陈设多以大理石、木材、金属等为首选材质，互相搭配能够增强空间的质感，让水汽氤氲的空间变得玲珑剔透。

○ 配色赏析

浴室空间以典雅的黄铜色、沉稳的黑色及纯洁的白色为主体颜色，白色洗漱台面与黑色柜门形成对比，以黄铜色点缀，让陈设之间有了关联性。

○ 设计思考

这是一个现代风格的淋浴间，混合搭配了传统风的器物，以及沙克风格的梳妆门；流线型的水龙头轮廓以黄铜饰面；一面大镜子让整个空间更加开放和明亮。

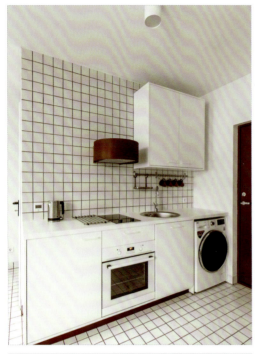

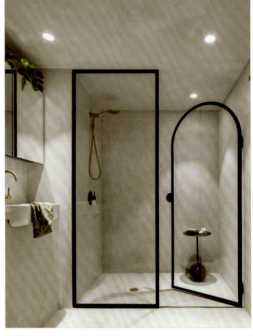

	CMYK 62,84,85,50	RGB 77,38,31
	CMYK 10,8,8,0	RGB 233,233,233

	CMYK 89,84,84,75	RGB 11,11,11
	CMYK 16,23,34,0	RGB 222,201,172
	CMYK 47,38,37,0	RGB 150,152,151

◯ 同类赏析

该套小公寓有自己独特的配色方案，以纯白色为主体色，由家具和瓷砖使用的水泥浆颜色来搭配，从白色中而来的红色更有质感和格调。

◯ 同类赏析

这是一个步入式淋浴间，带有一个黑色框架玻璃淋浴屏幕和独立的淋浴门，在灰白色的水泥墙间显得简洁，结合黄铜色的水龙头很有复古气息。

◯ 其他欣赏 ◯　　◯ 其他欣赏 ◯　　◯ 其他欣赏 ◯

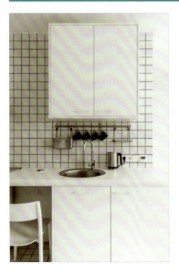
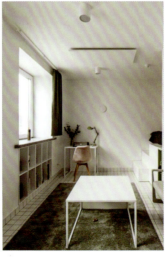

5.1.4 简练却不简单

现在的都市人推崇简单、自然的生活方式，希望过没有负担的生活。这种态度也折射到了家具陈设设计上，以致很多居住者不愿意购买那些风格浮夸的摆设装饰房屋，而以简洁自然为美。不过，简洁风并不意味着简单，仍然需要居住者用心搭配，塑造简洁之美。

| | CMYK 32,32,34,0 | RGB 187,173,162 | | CMYK 29,23,24,0 | RGB 192,191,187 |
| | CMYK 1,30,53,0 | RGB 255,198,127 | | CMYK 0,0,0,60 | RGB 137,137,137 |

○ 思路赏析

该卧室采用全新的设计理念——混凝土平台上的高架床，与我们日常想象中的卧室空间完全不同，于简单中透露细节。

○ 配色赏析

由于独特的设计理念，使整个空间的主体颜色即为混凝土的颜色——灰色；木质原色的衣柜与水泥材质十分契合，用橘黄色的两盏吊灯点缀其间，就像森林中的树屋。

○ 设计思考

在这间卧室里，床被整合到混凝土地板中，创造出流线型和无缝的外观。没有多余的设计，却产生了视觉吸引力。除此之外，通过将床与地板无缝集成，床下没有灰尘和污垢聚集的空间。

家具陈设设计

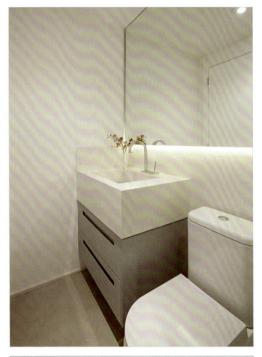

| | CMYK 14,13,20,0 | RGB 226,220,206 |
| | CMYK 62,56,52,2 | RGB 118,112,112 |

	CMYK 56,81,74,26	RGB 115,60,57
	CMYK 88,84,86,75	RGB 13,12,10
	CMYK 29,45,52,0	RGB 196,153,121

○ 同类赏析 ▲

浴室保持极简风格，配有简单的灰色和白色梳妆台。镜子下隐藏的灯光为小空间里创造了额外的光线，给空间带来了细微的变化。

○ 同类赏析 ▲

在这间卧室中，没有别的复杂设计，唯有背景墙用石膏模型来创造图案，同时用哑光红色涂料来增添房间的魅力和温暖的氛围。

○ 其他欣赏 ○ ○ 其他欣赏 ○ ○ 其他欣赏 ○

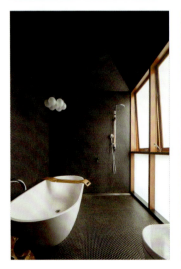
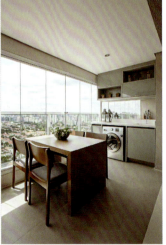

5.1.5 善用几何图形

　　几何图形，即从实物中抽象出的各种图形，可帮助人们有效地刻画出错综复杂的世界。我们生活的场景可以说是由各种几何图形构成的。在做家居陈设时，利用圆形、三角形、矩形等图形设计对空间进行定义，可赋予空间个性化的诠释，给人带来不同寻常的感官体验。

	CMYK 99,82,49,14	RGB 0,61,96		CMYK 58,33,28,0	RGB 122,155,172
	CMYK 26,48,83,0	RGB 204,147,60		CMYK 82,36,100,1	RGB 33,133,17

○ 思路赏析
在这个小公寓里要塑造温馨、有趣的氛围，可以从颜色搭配、小摆件、几何图形的运用上着手，让每一种设计都发挥其作用。

○ 配色赏析
客厅里，一张温暖的黄色沙发与一面粉刷过的白色砖墙、鲜绿色植物和蓝色窗帘搭配在一起，营造出一种现代感。

○ 设计思考
仔细看看沙发后面的墙，用植物和个人物品装饰的木架子挂在墙上，木架的形状分别是倒三角形、六边形，为背景墙增添了一份趣味。

家具陈设设计

| | CMYK 2,21,47,0 | RGB 255,216,147 |
| | CMYK 15,12,12,0 | RGB 222,222,220 |

	CMYK 82,79,65,41	RGB 50,48,59
	CMYK 4,3,4,0	RGB 247,247,245
	CMYK 28,33,93,0	RGB 203,172,30

○ 同类赏析 ▲

通过客厅墙壁上的圆形切口可以看到这个家的读书室，利用中国传统的藏与显的理念，既可将这个空间独立出来，又有适当的展示。

○ 同类赏析 ▲

该楼梯有一个特别的设计，其两端都有半圆形的曲线，创造了一个柔和的外观；灰色地毯与明亮的白色墙壁形成对比，更突出了楼梯的轮廓。

○ 其他欣赏 ○　　　○ 其他欣赏 ○　　　○ 其他欣赏 ○

5.1.6 突出强调

家具的搭配需要遵循一个基本原则，即主次分明，如果只是家具堆放、颜色错乱，空间内没有一个视觉重点，则不能为居住者带来舒适、轻松的感受。因此，要突出强调家具的造型或是颜色，点亮整个空间，突出空间的层次感。

	CMYK 69,38,39,0	RGB 92,140,150		CMYK 4,86,78,0	RGB 241,68,51
	CMYK 14,51,71,0	RGB 227,148,79		CMYK 33,57,25,0	RGB 188,130,135

○ **思路赏析**

一般我们设计卧室时都要根据主人的特点，添加一些具有特色的陈设，还可以利用照明达到各种不同的效果，可以是梦幻，可以是温馨。

○ **配色赏析**

整个环境被木质材料包围，木质原色非常古朴，具有很强的包容性；五彩缤纷的吊椅坐垫为卧室区域带来了一抹亮色，与木质原色搭配起来十分得宜，没有攻击性。

○ **设计思考**

这间卧室的特点是带有隐藏式照明的环绕式强调墙，一直延伸到天花板，创造了柔和的环境照明，增强了房间的温暖感，使居住者感到平静和放松。

家具陈设设计

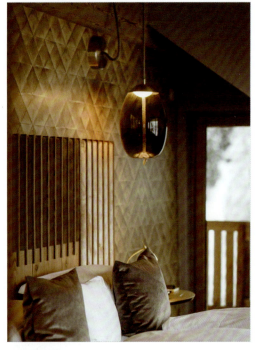

	CMYK	69,66,64,18	RGB	92,84,81
	CMYK	64,68,87,31	RGB	94,73,46

	CMYK	62,64,69,16	RGB	109,90,76
	CMYK	26,50,83,0	RGB	204,144,58

○ 同类赏析

卧室内没有多余的设计，但是床的两边都挂着华丽的吊灯，能够将居住者的目光吸引到奢华的床头板，突出墙壁的设计。

○ 同类赏析

卧室内四面白墙，没有多余的设计，一幅简约的装饰画挂在墙上，立刻就为空间找了一个支点，赋予了艺术性。

○ 其他欣赏 ○ ○ 其他欣赏 ○ ○ 其他欣赏 ○

5.1.7 渐变的流行

　　渐变是一种有规律的变化，能给人很强的节奏感和很浓的审美情趣。这种变化形式在日常生活中随处可见，是一种常见的视觉形象。运用渐变技术能使画面更加丰富，对人的视觉形成强烈的冲击力。若是将渐变的技巧运用在家居陈设上，则能给家居生活增添一份美感和趣味，丰富室内空间的层次。

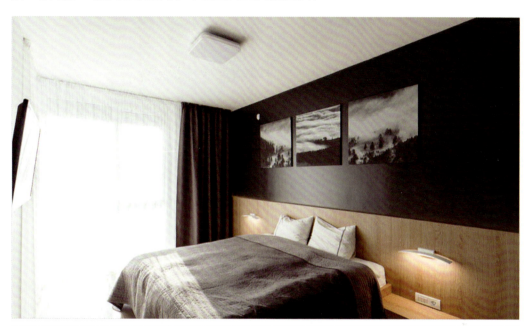

| | CMYK 73,72,73,40 | RGB 67,58,53 | | CMYK 64,63,60,10 | RGB 110,95,92 |
| | CMYK 42,34,34,0 | RGB 163,162,157 | | CMYK 54,65,76,11 | RGB 133,96,69 |

○ 思路赏析
要为年轻人打造一个适合的休憩环境，应该让空间变得简单而现代、舒适而平静，通过渐变式插画能够轻易做到这一点。

○ 配色赏析
卧室里设计师用简单的黑色、灰色作为调色板，加上棕色的木质床头板的触感，创造出一种温暖、静谧的氛围。

○ 设计思考
在卧室里，一面黑色的墙上挂有黑白摄影艺术作品，这组艺术作品相互关联，以山间天气的变化为主题，意境十足。隐藏式照明和床边照明为房间营造了柔和的环境照明氛围。

家具陈设设计

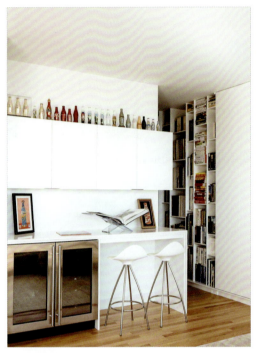

	CMYK 57,96,100,49	RGB 88,20,11
	CMYK 33,37,56,0	RGB 188,164,120
	CMYK 17,47,41,0	RGB 220,157,139
	CMYK 87,56,16,0	RGB 0,107,171

	CMYK 92,88,86,78	RGB 3,3,5
	CMYK 12,9,10,0	RGB 230,229,227

○ 同类赏析

为了将休闲区变得文艺感十足，除了摆放一些插画、书籍之外，还可按不同的颜色有序排列饮料瓶，利用规律渐变的美来体现一种浪漫。

○ 同类赏析

在这间浴室中，黑色瓷砖和黑色水槽与白色搁板形成对比，营造出现代的外观。隔板上摆放的卷纸无规律地排放，体现了变化之美。

○ 其他欣赏 ○　　○ 其他欣赏 ○　　○ 其他欣赏 ○

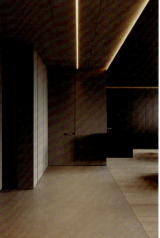
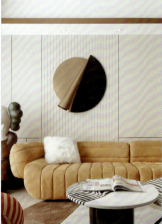
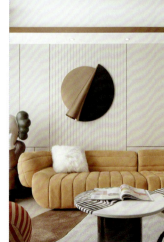

5.1.8 科学的陈设比例

　　家居陈设的美看上去是规律的、自然的，但背后一定是经过细心设计的，符合基本的美学标准，没有任何规律的家居陈设是不可能体现任何美感的。其实，家具互相搭配的美感很大程度上由比例关系控制，如小空间内不宜摆进大物件，大空间内的装饰物也不能比例过小，需要控制好物与物、物与人之间的关系。

| | CMYK 10,24,78,0 | RGB 242,202,68 | | CMYK 40,100,100,6 | RGB 171,0,16 |
| | CMYK 35,26,25,0 | RGB 178,182,183 | | CMYK 9,7,9,0 | RGB 237,236,232 |

○ 思路赏析

对于小公寓里的大空间，一般都是用家具来划分区域的，或者说进行隔断，家具的比例要适宜，以免因占据过多的空间而失去任何改变的余地。

○ 配色赏析

四面白墙让整个区域显得空旷，简单、朴素的摆设处处透着小清新；米白色、灰绿色这样的浅色系，在白色的空间里互相融合，确定了整体风格。

○ 设计思考

这间小公寓的起居室较为开放，与阳台、用餐区和厨房都相连，因此用互相独立的家具来展现空间感，依照墙的长度来决定家具的大小，整个空间陈设妥帖、恰当。

家具陈设设计

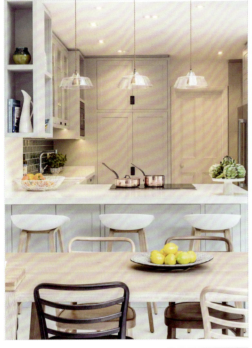

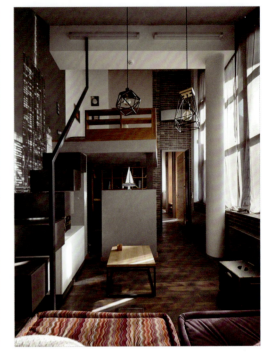

	CMYK 6,8,60,0	RGB 253,235,123
	CMYK 10,32,29,0	RGB 234,191,174

	CMYK 47,76,85,11	RGB 148,81,54
	CMYK 39,51,24,0	RGB 172,138,162
	CMYK 83,81,81,68	RGB 27,23,22

▷ 同类赏析 ◁

厨房采用了当代经典设计，柔和的颜色让用餐环境非常放松，充足的储物空间、宽敞的餐具室和早餐橱柜十分巧妙地利用了空间。

▷ 同类赏析 ◁

为了利用好房屋的高天花板，设计了一个小阁楼，可沿着旁边的小楼梯进入。灯具采用有垂坠感的吊灯，体现了空间纵深感。

◇ 其他欣赏 ◇ ◇ 其他欣赏 ◇ ◇ 其他欣赏 ◇

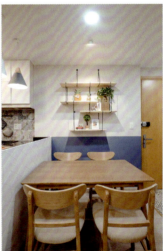

/124

5.1.9 懂得家具陈设平衡

家具陈设要想满足个人生活，首先就要做到各种功能的平衡，符合区域的使用要求，如一把单椅、一件小圆茶几、一条小毯子和一盏落地灯就可以构成一个阅读的区域，保证这几样家具之间的平衡即能构筑好空间的整体布局。

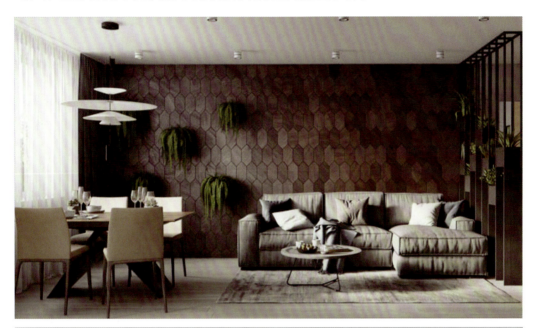

	CMYK 67,64,67,17	RGB 98,88,79		CMYK 73,54,100,17	RGB 81,100,44
	CMYK 65,59,60,7	RGB 103,103,97		CMYK 13,10,13,0	RGB 227,226,221

○ 思路赏析

这是一个融合自然、极简主义和厚木风格的陈设设计。为了让客厅区域和用餐区域互相协调、平衡，设计师在面积的划分上非常科学，没有出现两个空间互相挤压的情况。

○ 配色赏析

空间以灰色和棕色为主体颜色，并在其中点缀一些绿植，为空间带来清新之色。沙发颜色与地板相近，不与其他家具争夺注意力。

○ 设计思考

一个用植物装饰的局部屏风和一面木质强调墙构成了大致的客厅区域，地毯陈设中规划了起居室的空间，墙上悬挂的植物不仅增添了一丝自然气息，还对应了用餐区域。

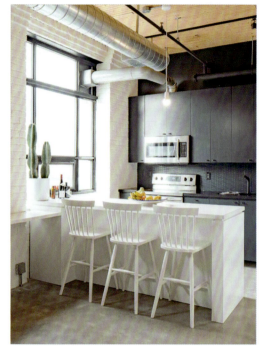

	CMYK 4,31,89,0	RGB 254,193,6
	CMYK 41,47,60,0	RGB 169,140,106

	CMYK 66,53,41,0	RGB 106,118,134
	CMYK 16,9,7,0	RGB 222,227,233

◯ 同类赏析

明亮的黄色楼梯底部是一间亮白色的客厅，一张柔软的灰色座椅与地板使用的抛光浅色混凝土形成互补，且白色、黄色和灰色互相平衡。

◯ 同类赏析

蓝色的强调墙极具吸引力，沿着窗户增加了一个纯白"工作台"，可用于工作、用餐，蓝白对比之间可见空间的多种功能。

◯ 其他欣赏 ◯ ◯ 其他欣赏 ◯ ◯ 其他欣赏 ◯

5.2 主体家具的搭配

所谓主体家具，就是指沙发、餐桌、床等大件且能决定空间属性的家具，这些家具往往在空间中所占比例较大，能够对空间的风格产生较大影响。因此，在布置好主体家具后，需要选用好合适的摆设，合理搭配。

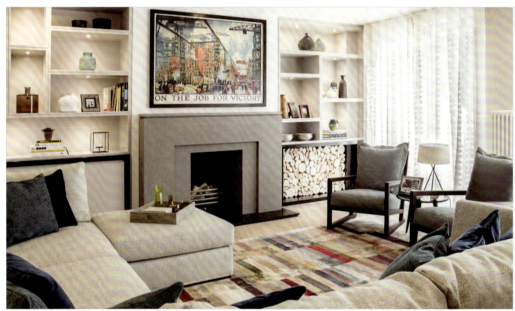

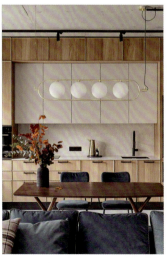
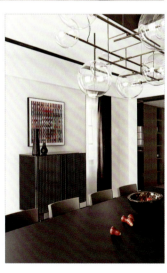

5.2.1 沙发与其他陈设的搭配

起居室是一个必备的休闲空间，可以用于会客、看电视、看书、听音乐，其中沙发是不可或缺的，如何将沙发与其他物件完美搭配，需要综合考虑各个方面的因素，包括天花板、墙壁、地面、门窗颜色等，要遵循"抓大放小"的原则。

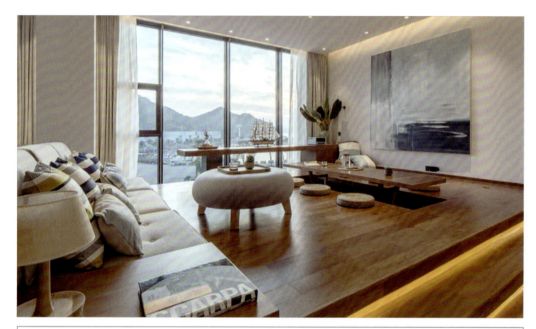

| | CMYK 76,61,24,0 | RGB 81,103,153 | | CMYK 50,37,32,0 | RGB 144,153,160 |
| | CMYK 84,68,49,8 | RGB 58,84,107 | | CMYK 18,16,36,0 | RGB 221,212,173 |

○ 思路赏析

开放式起居室容易出现区域不明确的情况，可采用隐藏式照明、小楼梯设计等方式来划定区域，方便摆放沙发、茶几等大件家具，然后确定其他家具的摆放位置。

○ 配色赏析

米白色的沙发与木质茶桌都是淡雅、朴素的颜色，将整个区域的基调定下来，再用蓝黄相间的装饰抱枕点缀，与沙发对面的蓝色插画对应。

○ 设计思考

为了不让沙发显得单调，一般都会在沙发上搭配一些毛毯、装饰抱枕。此外，沙发与茶几多是配套选用，无论材质、颜色都应一致。

第 5 章 室内家具陈设技巧

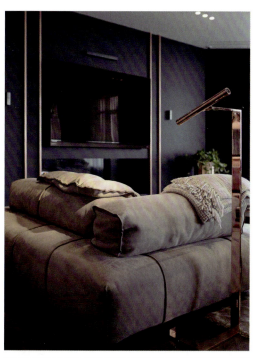

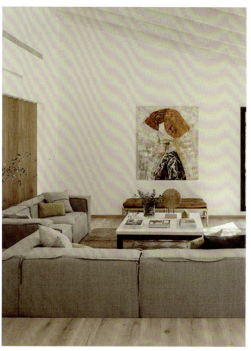

	CMYK 92,88,87,79	RGB 3,1,2
	CMYK 20,48,44,0	RGB 214,153,132

	CMYK 74,71,82,47	RGB 59,53,41
	CMYK 31,27,41,0	RGB 190,183,155

○ 同类赏析

整个公寓采用铜元素，沙发后的铜质落地灯与壁挂式电视周围的铜质装饰相得益彰，搭配简易的布艺沙发，非常复古。

○ 同类赏析

客厅使用自然的颜色、纹理和纤维，营造出轻松的环境。沙发、抱枕皆为灰色、浅棕色这样的暗色系，没有任何攻击性，更显平和。

○ 其他欣赏 ○　　　　○ 其他欣赏 ○　　　　○ 其他欣赏 ○

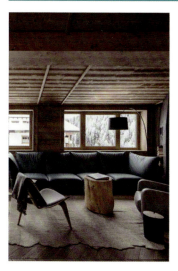 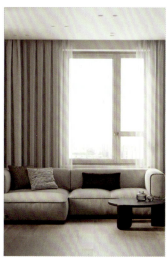 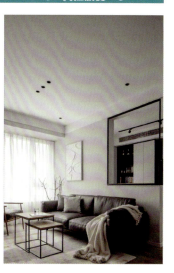

5.2.2 不能忽略电视柜

电视柜通常摆放在电视背景墙前，可用于储物或放置电视设备。电视柜的款式相当多样，在选用时要考虑家居户型、风格，还要考虑与沙发、茶几是否搭配得宜。另外，电视的位置和尺寸往往会直接决定电视柜的长度和高度。

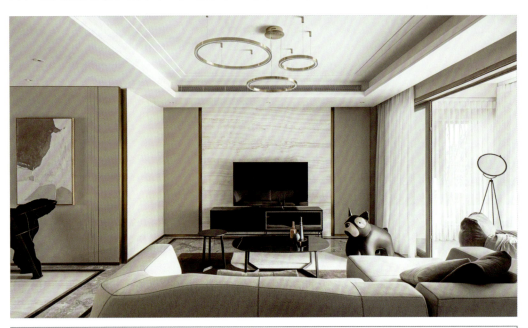

| | CMYK 0,0,0,60 | RGB 137,137,137 | | CMYK 67,72,88,43 | RGB 75,57,37 |
| | CMYK 89,85,87,76 | RGB 103,103,97 | | CMYK 32,30,33,0 | RGB 187,177,165 |

○ **思路赏析**

由于对室内空间感的需求，设计师摒弃繁杂的装饰，使客厅陈设简约且富有设计感，同时精准把控室内布局比例，让居住者能自由活动。

○ **配色赏析**

背景墙的暖色奠定了空间自然而柔和的基调；统一的大地色系协调悦目，赋予了客厅独特的品质，也暗示这是一个温馨舒适的居家空间。

○ **设计思考**

电视柜与茶几、小独凳、狗熊摆设皆为同一色系，在浅色空间中更显质感，且各自的轮廓也更为清晰、更具艺术性。

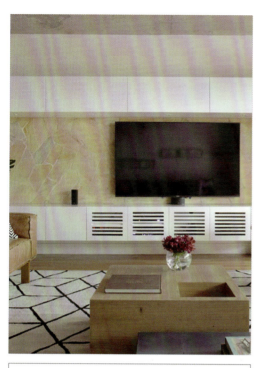

	CMYK 48,40,50,0	RGB 150,147,128
	CMYK 31,32,43,0	RGB 191,174,146

	CMYK 86,82,81,69	RGB 21,21,21
	CMYK 51,94,87,29	RGB 120,37,40

○ 同类赏析 ▲

该公寓客厅所用的电视柜是定制的白色柜体，其长度贯穿整个电视墙；背景为黄色瓷砖拼接而成，简洁大气又明亮温暖。

○ 同类赏析 ▲

起居室四周都是白墙，电视柜用纯黑色来作对比，让空间变得有层次；而电视柜上摆设的物件都为暗色系的插画、放映机等，十分契合整体色调。

○ 其他欣赏 ○ ○ 其他欣赏 ○ ○ 其他欣赏 ○

5.2.3 餐桌与其他陈设搭配

餐桌是用餐区域的主要陈设，选用餐桌及其搭配的陈设是布置用餐区域的关键。首先，要考虑用餐区域的空间大小，测量好实际的餐桌尺寸，以免比例不协调，影响居住者活动；其次，对于需要搭配的其他陈设，要懂得取舍，如桌布是可选可不选的，其他装饰物同理。

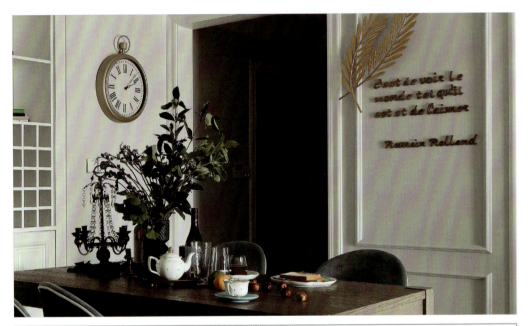

	CMYK 84,73,76,52	RGB 36,45,42		CMYK 44,27,53,0	RGB 160,172,132
	CMYK 55,58,69,5	RGB 135,111,85		CMYK 21,11,6,0	RGB 210,220,232

○ 思路赏析

为了打造复古的空间，设计师选择了不同的艺术品来装饰用餐区域，尝试进行混搭，不断寻求一种平衡、和谐。

○ 配色赏析

浅棕、深绿色的餐桌椅与白墙在色相与明度上交相呼应，各自映衬，仿佛置身油画里，和谐、宁静。金色的装饰品和钟表挂于墙上，更添一份复古风。

○ 设计思考

较为凌乱的物件陈列在餐桌上，映衬出屋主精致丰富充实的生活之美。另外，运用金色质感材质加以点缀，营造出高雅的、灵动的画面氛围。

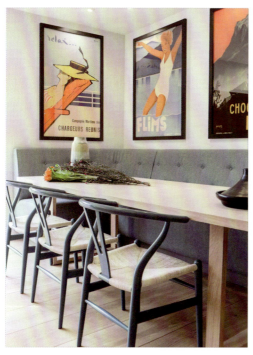 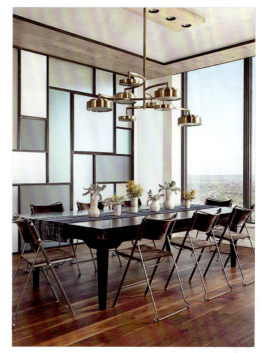

	CMYK 0,64,67,0	RGB 252,126,76
	CMYK 83,66,54,12	RGB 59,85,100

	CMYK 31,42,70,0	RGB 193,155,90
	CMYK 26,2,11,0	RGB 200,231,234

○ 同类赏析

在用餐区域定制了一张灰色软垫沙发椅和现代橡木餐桌，浅色的餐桌让整个空间显得明亮，与挂在墙上的壁画搭配更显生机勃勃。

○ 同类赏析

用餐区域以落地窗设计扩大了视野；选用8人座大餐桌体现了空间感；运用金属感灯具和玻璃墙互相搭配，让人想起蒙德里安的艺术作品。

○ 其他欣赏 ○　　　　○ 其他欣赏 ○　　　　○ 其他欣赏 ○

 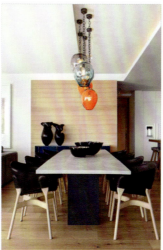 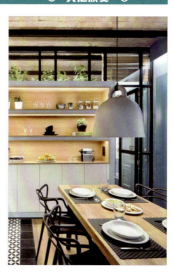

133/

家具陈设设计

5.2.4 茶几的选择

茶几通常指用来放置茶具等用的家具，常见的造型有方形、矩形、圆形，放置在客厅沙发前，与电视柜、沙发、地毯相互搭配茶几是一个用于过渡的陈设品，所以对空间的影响非常大。

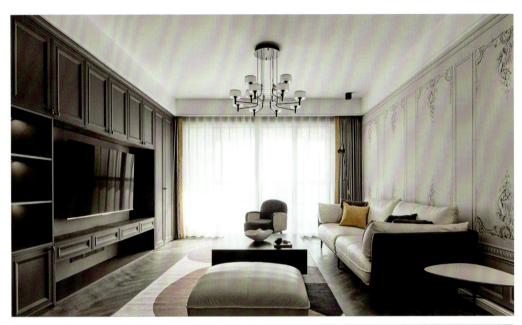

| | CMYK 49,66,88,9 | RGB 145,98,54 | | CMYK 42,50,39,0 | RGB 167,135,138 |
| | CMYK 73,63,55,9 | RGB 86,92,100 | | CMYK 49,45,35,0 | RGB 149,140,148 |

○ **思路赏析**

这是一个较大的起居室空间，陈设物有沙发、独凳、茶几、灯饰、地毯，还有电视柜等基本的摆设，设计师主要从造型轮廓以及颜色来配搭。

○ **配色赏析**

白色系沙发，灰色电视柜，深棕色的茶几遇上蓝色布艺沙发椅，化解了灰的沉闷、白的寡淡，有一种法式独有的浪漫。

○ **设计思考**

沙发与茶几线条流畅，流露缓和空间的方块感，能给居住者带去一丝平静和细腻的感官体验。墙上精致的雕花，塑造出不同一般的居室美感，十分符合整个空间的调性。

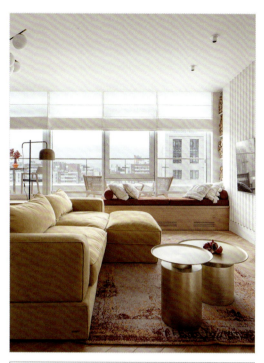

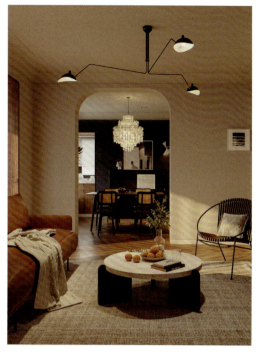

	CMYK 9,14,26,0	RGB 239,224,195
	CMYK 60,77,71,28	RGB 103,63,61

	CMYK 49,76,96,15	RGB 140,76,40
	CMYK 83,82,91,73	RGB 23,16,6

○ 同类赏析

整个起居室以红、黄两色为主色调，红色的地毯与窗边的榻榻米垫相呼应；沙发与茶几自成一色，黄铜的金属质感在阳光下更显变化之美。

○ 同类赏析

顶面和墙面统一奶白色，搭配法式线条；灯具融入复古金属元素；布艺沙发与大理石台面的茶几搭配起来使空间十分温柔浪漫。

○ 其他欣赏 ○　　　　○ 其他欣赏 ○　　　　○ 其他欣赏 ○

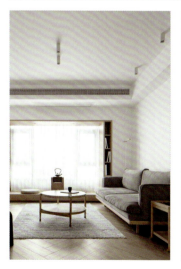 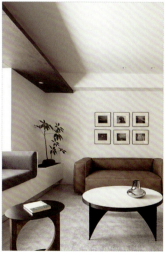 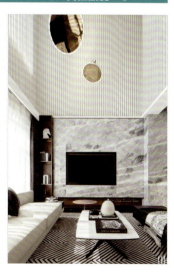

家具陈设设计

5.2.5 与床搭配的物件

卧室内的大的陈设物件就是床铺，以床铺为核心搭配床头柜、床头摆设、墙饰、灯饰、绿植等，能够打造一个更加温馨、舒适的卧房环境。由于搭配物件较多，因此更该注意统一风格，以免显得房间杂乱。

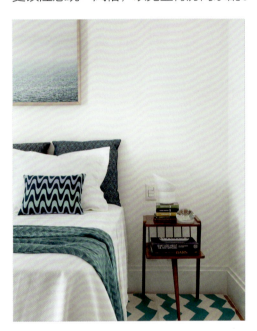

○ 思路赏析

卧室装饰以海洋为创意和灵感，从床铺、地毯到墙饰都与海洋有关，可以感受到整个卧室的明亮、清爽，就像有海风扑面而来。

○ 配色赏析

要打造一间明亮的卧室可以蓝绿色和白色互相搭配，这里以白色为主色调，然后通过装饰枕头、海洋图案的插画、地毯来表达蓝绿色元素。

	CMYK 68,46,41,0	RGB 100,128,140
	CMYK 90,63,72,31	RGB 21,72,67
	CMYK 48,30,13,0	RGB 148,169,200

○ 设计思考

一张青色的"人"字形地毯和一个造型简单的木质床头柜使房间变得完整且富有生活气息，有助于在空间中创造一种温暖的感觉。

○ 同类赏析

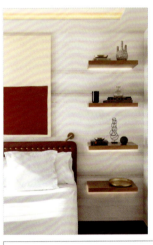

床的每一侧都安装了四个浮动木隔板，用浮动隔板和隐藏照明取代床头柜和台灯，更有设计感，也能节约很多空间。

为了塑造一个私密的空间，在房间里加入了温暖的木头，将床抬高并放在木质平台上来划定睡眠区域。木质平台边缘安装了隐藏式照明，塑造梦幻的感觉。

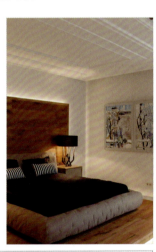

	CMYK 49,96,100,25	RGB 131,33,20
	CMYK 47,70,91,9	RGB 150,91,49

	CMYK 86,84,85,73	RGB 18,14,13
	CMYK 65,67,65,18	RGB 101,83,79
	CMYK 48,65,78,6	RGB 151,102,69

第6章
其他陈设品与家具的和谐搭配

学习目标

我们在选用陈设品的时候，往往仅重视沙发、茶几、餐桌等功能性陈设，其实其他陈设品如窗帘、装饰画、灯具等也能在一定程度上影响空间的整体氛围。在选用这些陈设品时，应懂得与主要陈设物搭配，使一切恰到好处，点亮空间。

赏析要点

中国水墨画
工艺绘画
西方油画
植物布置原则
绿植布置技巧
巧妙利用窗帘
布艺织物与家具的配搭
灯具风格分类

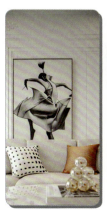 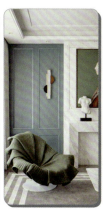 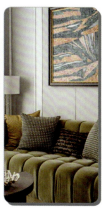 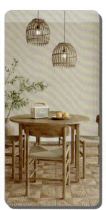 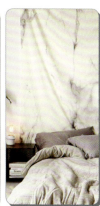

家具陈设设计

6.1 装饰画与家具陈设的搭配

装饰画是一种集装饰功能与美学欣赏于一体的艺术品。随着经济的发展，大众的美学观念不断提高，这种美学观念也延伸至家庭生活中，表达出自我的喜好和对生活的看法。装饰画应该如何与各个空间的家具搭配呢？一要考虑大小，二要考虑布置方式和结构。下面来鉴赏一些不错的案例吧。

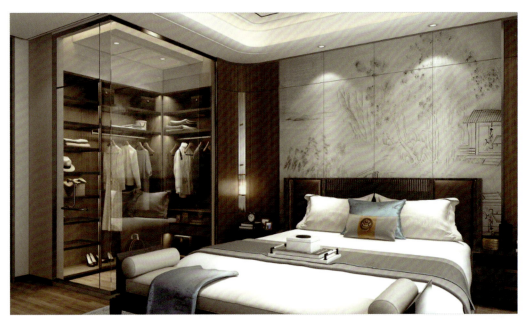

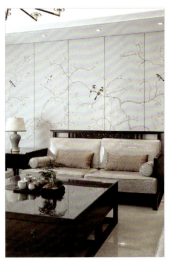

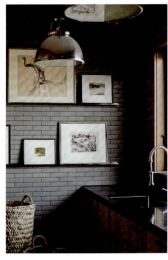

6.1.1 中国水墨画

水墨画是指纯用水墨所作之画,更多时候,水墨画被视为中国传统绘画。基础的水墨画,仅有水与墨、黑色与白色;但进阶的水墨画,也有工笔花鸟画,色彩缤纷。后者有时也称为彩墨画。用水墨画来装饰家居空间非常常见,可以为我们的生活带来一丝静谧,所以适合简单、低调的家居风格。

| | CMYK 51,43,41,0 | RGB 142,141,139 | | CMYK 30,27,31,0 | RGB 191,183,172 |
| | CMYK 53,78,99,26 | RGB 121,65,32 | | CMYK 85,84,87,74 | RGB 19,14,11 |

○ 思路赏析
该起居室是典型的中式风格,简洁的空间中没有多余的结构和复杂的造型,直线感的空间给予中式艺术更多表达的余地。

○ 配色赏析
以白墙为底,搭配木质原色的家具和黑色装饰摆件,构成素色空间,让人感受到安逸、静谧,装饰画采用传统中国画,以墨色晕染为主,不掺杂别的颜色,契合此情此景。

○ 设计思考
中式器具与摆件自带古韵,墙上挂的中国画作为点睛之笔,意境悠远,有让时光沉淀之感,营造出与众不同的清雅。

家具陈设设计

	CMYK 51,45,43,0	RGB 143,138,135
	CMYK 88,89,86,78	RGB 10,0,1
	CMYK 70,52,54,2	RGB 96,116,114

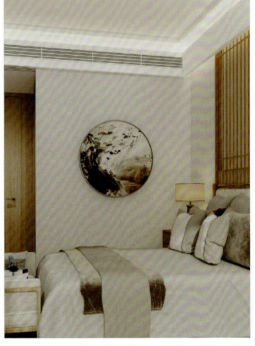

	CMYK 80,80,89,69	RGB 30,23,15
	CMYK 65,69,79,31	RGB 91,70,53
	CMYK 36,41,55,0	RGB 180,154,119

◯ 同类赏析

该空间将东方元素与现代风格相融合，在电视墙上展示水墨画的晕染之美，与极具设计的灯饰、大理石茶几一同构成新中式格局。

◯ 同类赏析

该卧房为中式设计，用水墨画、中式灯具等来装饰房间。水墨画色调与房间色调一致，与现代元素完美结合，展现了简洁之美。

◯ 其他欣赏 ◯　　◯ 其他欣赏 ◯　　◯ 其他欣赏 ◯

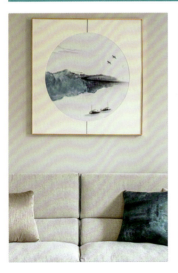 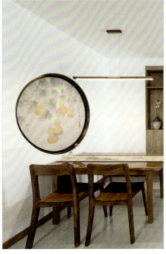

/140

6.1.2 工艺绘画

工艺绘画，一般指运用工艺材料和手段制作而成的画作，有一定的艺术价值和观赏价值。它有多种多样的类型，在绘画工艺和质量要求上也有区别。面对不同的家居风格可以选择对应的工艺绘画，更能体现空间的艺术性和自己的独特审美。

	CMYK 12,44,41,0	RGB 231,165,141		CMYK 48,71,59,3	RGB 154,94,93
	CMYK 53,96,100,40	RGB 104,26,22		CMYK 70,63,59,11	RGB 95,93,94

○ **思路赏析**
想要在客厅这种较大的空间创造视觉层级，可以采用全新的空间构图形式，还可以用颜色来展示律动变化，赋予空间亦动亦静的层次美。

○ **配色赏析**
该空间以红色为核心，通过灰色与白色衬托红色，一把红色独椅，一个红色丝绒球，一幅装饰画，诠释了雅致的浪漫，在浓郁中透漏出冷艳。

○ **设计思考**
想要为素色的空间赋予时尚感，通过红色陈设物能轻易做到，用热情似火的颜色打破平淡是最快捷的，但物件的选择非常重要，简单的装饰画不仅现代还不突兀，可以自然地表达各种色彩。

家具陈设设计

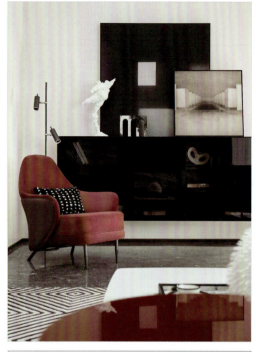

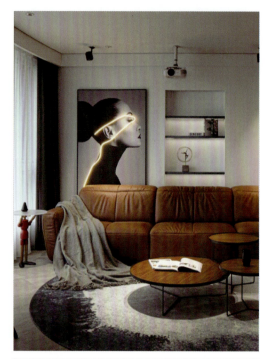

	CMYK 39,82,63,1	RGB 176,77,82
	CMYK 83,79,75,59	RGB 34,34,36
	CMYK 48,48,47,0	RGB 151,134,126

	CMYK 21,54,72,0	RGB 214,140,79
	CMYK 84,79,78,63	RGB 30,30,30
	CMYK 84,78,63,37	RGB 48,52,64

○ 同类赏析

从色彩的运用上，可以看出该客厅空间极具艺术性，两幅工艺绘画叠加摆放，简单的图案线条与雕塑一起成为个性的表达。

○ 同类赏析

纯白色和姜黄色的搭配，彰显奢华与高贵，一幅比例较大的装饰画，增添了空间的艺术氛围；现代家具和软装的搭配，给空间带来了趣味性。

○ 其他欣赏 ○　　　○ 其他欣赏 ○　　　○ 其他欣赏 ○

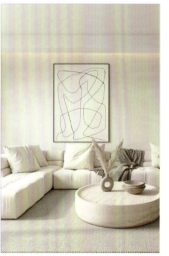 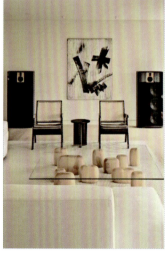 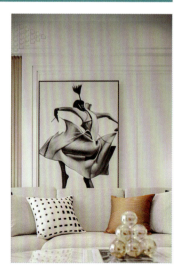

/142

6.1.3 西方油画

油画是以调和颜料，在画布、纸板或木板上进行制作的一个画种，画面干燥后能长期保持光泽。色彩丰富，立体质感强是油画的主要特征之一。欧式风格和美式田园风格的家居空间中较多使用油画作为装饰。

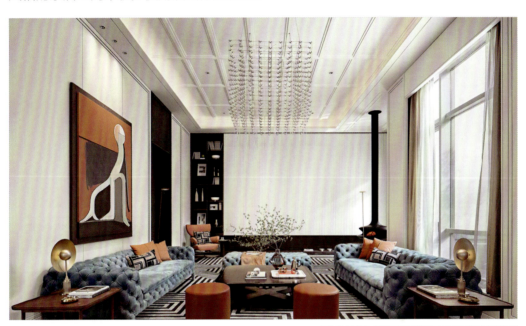

| | CMYK 0,91,86,19 | RGB 207,19,29 | | CMYK 93,88,89,80 | RGB 0,0,0 |
| | CMYK 0,0,0,0 | RGB 255,255,255 | | CMYK 0,0,0,7 | RGB 238,237,238 |

○ **思路赏析**

设计从山海文化中提取元素，通过当代简洁的设计语言，将山海赋予的开放、自由和包容的文化特性，以当代艺术表现形式展现于空间。

○ **配色赏析**

沉稳内敛的尼罗蓝与随性不羁的活力橙肆意碰撞，既有时尚的轻奢质感，又有时光打磨后的品位、优雅。

○ **设计思考**

装饰油画作为大件的装饰物，是极具视觉影响力的元素，利落连贯的线条、冷暖色调的碰撞，将艺术性释放了出来，呈现出空间本身隽永的美感。

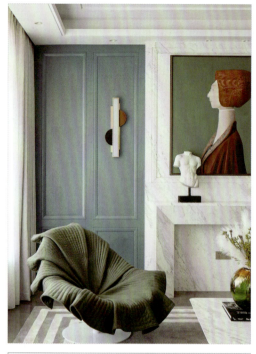

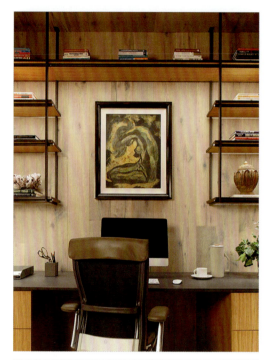

	CMYK 56,37,32,0	RGB 128,150,161
	CMYK 67,48,66,3	RGB 104,122,98
	CMYK 56,80,82,31	RGB 110,58,47

	CMYK 11,36,68,0	RGB 236,180,93
	CMYK 47,39,67,0	RGB 156,150,100

○ 同类赏析

室内整体色调以蓝色和绿色为主，清新自然，搭配复古的油画，营造了一种国际都市感；油画背景色与绿色的小毯子相呼应，更能融于环境。

○ 同类赏析

该步入式办公室用木头做衬里，在由钢架和木质隔板组成的置物架中留出一个空间放置油画装饰，黄绿色颜料的互相交融为空间带来了变化之美。

○ 其他欣赏 ○ ○ 其他欣赏 ○ ○ 其他欣赏 ○

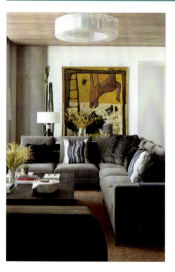
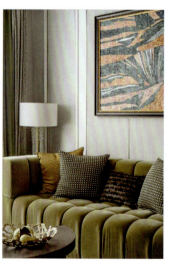

6.2 绿植为家具陈设增色

绿植是家居空间的一个重要摆设，不仅可以净化空气、驱逐蚊虫，与其他陈设搭配还能增色不少，且绿植十分百搭，在任何风格的家居空间中都能起到美化空间的作用。不过，设计师还是需要掌握一些基本的绿植布置技巧。

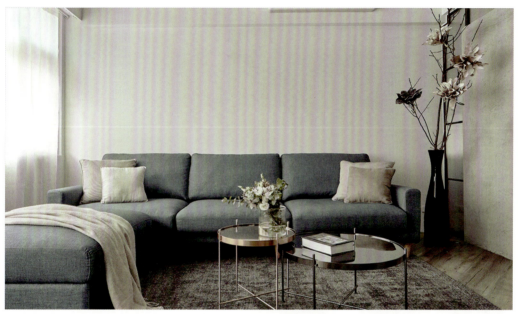

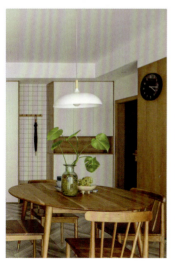
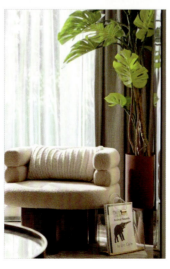
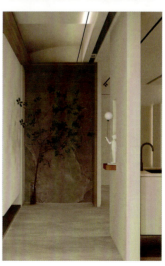

家具陈设设计

6.2.1 植物布置原则

在家居空间布置绿植时需要遵守基本的原则，以便更好地利用空间。一般来说，布置绿植要搞清楚主次，若以绿植为主，就要好好确定各绿植摆设的位置；若绿植仅为点缀，则不能喧宾夺主，或是占据过道等位置，不方便居住。另外，还要考虑植物与空间的比例，如高挑结构可以布置较高的绿植，切忌让人有拥挤和压抑的感受。

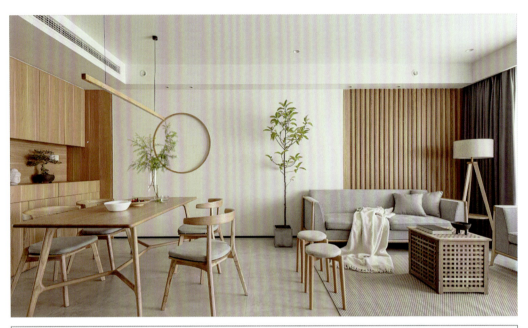

| | CMYK 31,22,20,0 | RGB 188,192,195 | | CMYK 35,50,60,0 | RGB 183,139,104 |
| | CMYK 57,38,85,0 | RGB 132,144,70 | | CMYK 29,32,33,0 | RGB 194,176,164 |

○ 思路赏析

该起居室区域是典型的日式风格，用日式传统木材呈现家中现代、温馨的感觉。在以"静"为主题的家居环境中，绿植是非常好利用的陈设，是营造放松、舒适氛围的载体。

○ 配色赏析

以白色为墙面基调，无主灯设计，让顶部大面积留白，有很强的空间感，沙发旁以及餐桌上的两处绿植在基调中赋予了清新的绿色，让空间保持素净的暖意。

○ 设计思考

沙发背景分为两部分，其中一部分为木格栅设计，为空间增加了丰富的光影效果；大量的原色木材延伸至空间各处。注意绿植摆设不宜过多，只需一两株就能消除现代设计的单调感。

第6章 其他陈设品与家具的和谐搭配

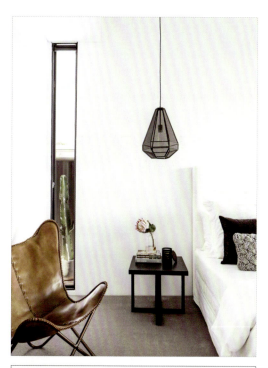

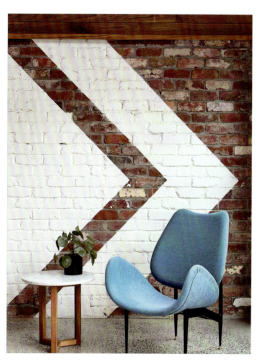

	CMYK 49,45,39,0	RGB 148,139,142
	CMYK 58,43,62,0	RGB 127,136,107
	CMYK 42,59,77,1	RGB 169,118,73

	CMYK 71,8,15,0	RGB 18,186,222
	CMYK 56,70,62,10	RGB 128,87,85
	CMYK 75,51,81,10	RGB 79,109,73

○ 同类赏析

设计师用一扇长条形的小玻璃窗将绿植放进了屋内，摆放的仙人掌绿植，刚好与玻璃窗比例契合，为卧房添加了一抹绿意。

○ 同类赏析

背景墙由红色方砖和白漆造型组成，提供了一种现代的美学；绿植盆栽在背景墙的映衬下更显小巧、精致，为该区域带来一抹生机。

○ 其他欣赏 ○　　　○ 其他欣赏 ○　　　○ 其他欣赏 ○

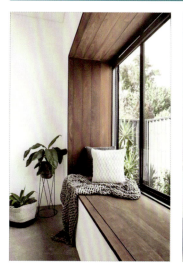 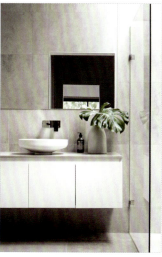

6.2.2 绿植布置技巧

尽管绿植摆放在哪里都不会显得突兀，但只有布置得合理、美观，才能真正发挥其作用。通常有三种基本的布置技巧：一是点式布置，数量少，以点缀为主；二是线式布置，即按照一条线路摆放绿植，可以是直线，也可以是曲线；三是面式布置，在区域内大面积布置形成一个整体效果。

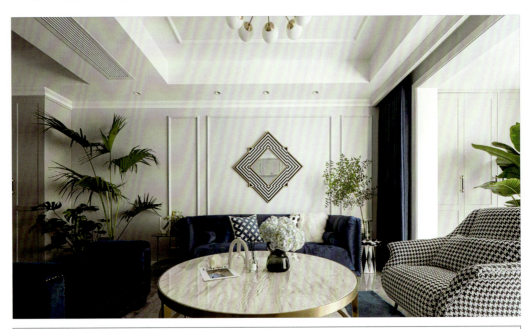

	CMYK 86,71,38,2	RGB 55,84,124		CMYK 98,93,63,50	RGB 11,27,50
	CMYK 79,51,34,0	RGB 63,116,148		CMYK 78,59,100,33	RGB 58,78,25

○ 思路赏析

美式轻奢的整体风格，以黄铜、丝绒、千鸟格为代表的经典轻奢元素，精致含蓄又不失格调。看似随心所欲的单品，因其干净利落的线条感，被随意摆放在空间内任何位置都不显突兀。

○ 配色赏析

空间整体以雾霾蓝打底，由此延伸出湛蓝、黛蓝、宝石蓝贯穿空间，暖灰与黛蓝完美相融，加上几处绿意，勾勒出细腻温润的色彩基调。

○ 设计思考

在湛蓝绒面沙发旁摆放了不少可灵活移动的绿植，既保证了视觉的美观性，又填补了视觉的空缺。大理石与金属、丝绒材质共同构筑出别具一格的高级感。

第6章 其他陈设品与家具的和谐搭配

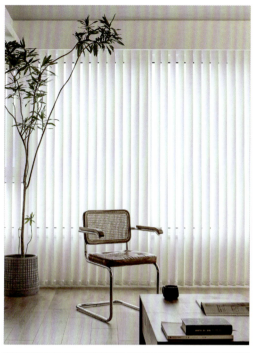

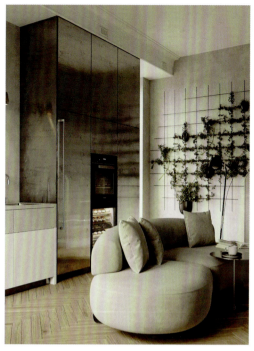

| | CMYK | 80,66,95,49 | RGB | 46,56,31 |
| | CMYK | 64,79,80,44 | RGB | 82,49,42 |

| | CMYK | 70,57,84,18 | RGB | 89,95,61 |
| | CMYK | 55,46,51,0 | RGB | 135,133,121 |

○ 同类赏析

极简的留白空间能够衬出照映的光，尽可能地展现更多的元素，没有华丽的装饰品，角落中的绿植高至天花板，展示了一种勃勃生机。

○ 同类赏析

浅灰质感的住宅，大气简约，以一整面墙作为底板，装饰上绿植，并按照铁架模式形成有规律的图形，既有设计感，又自然随意。

○ 其他欣赏 ○ ○ 其他欣赏 ○ ○ 其他欣赏 ○

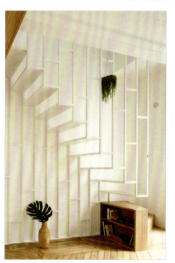
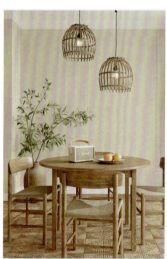

149/

6.3 布艺制品如何与家具融合

　　大多数人对家居空间的要求都是舒适、温馨，布艺制品虽然存在感不强，却是温馨家居风格中不能缺少的部分。布艺装饰因为其丰富多彩的柔美风格，受到很多人的青睐，常见的布艺产品有布艺窗帘、沙发布、墙布、台布、靠垫等，如何挑选布艺产品使之与各种家具融合非常重要。

6.3.1 巧妙利用窗帘

窗帘这样的悬挂式物件对家居住宅的作用非常大,包括隔绝外界,保证居室的私密性;同时,它又是装饰品,还可以起到遮光、防风、保暖等作用。在选用窗帘时要注意面积大小、纵横尺寸、色彩、图案、款式等,都要与空间的尺寸、风格相对应,在视觉上取得平衡感。

| | CMYK 67,62,68,16 | RGB 98,81,79 | | CMYK 77,70,64,28 | RGB 66,69,72 |
| | CMYK 62,83,74,40 | RGB 89,47,48 | | CMYK 49,50,64,0 | RGB 151,130,99 |

○ **思路赏析**

传统的中式风格意在还原简朴宁静之美,客厅区域有大量留白,选用的陈设物品也都是能传递中式情韵的,包括造型奇特的长凳、古朴的装饰画、华丽的灯具和窗帘等。

○ **配色赏析**

素雅的空间中点缀着红色,添了些许明媚;大面积的浅色系家具与简洁的线条相得益彰;干净的界面用一副黑白相间的画作点睛,平衡了色调之美与空间质感。

○ **设计思考**

特意选用了中式风格的窗帘,垂坠感十足,红灰两色,既可以与空间的整体基调融合,又可以与其他红色物件映衬。

家具陈设设计

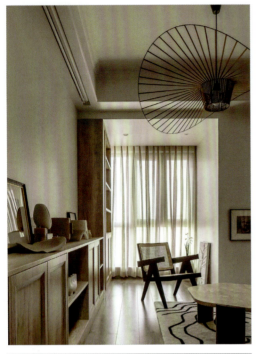

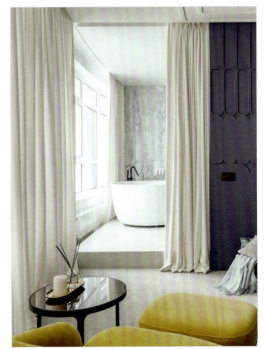

| | CMYK 79,78,81,62 | RGB 37,32,28 |
| | CMYK 46,45,49,0 | RGB 156,140,125 |

	CMYK 85,75,48,10	RGB 59,74,103
	CMYK 31,33,68,0	RGB 194,172,97
	CMYK 4,2,3,0	RGB 247,249,248

○ 同类赏析

以轻纱一般的窗帘遮住午后的阳光，让整个空间变得朦胧，非常适合午后小憩，木质的家具陈设在微弱的光亮中散发着古朴的意味。

○ 同类赏析

在浴室门口挂上白色的垂地窗帘，让浴室空间的私密性有了保证，并将空间分为两个色块，一块是白色的，一块蓝色的，充满层次。

○ 其他欣赏 ○　　　○ 其他欣赏 ○　　　○ 其他欣赏 ○

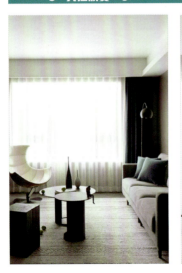

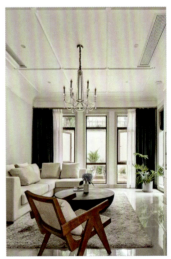

6.3.2 地毯搭配

地毯在家居环境中的使用概率非常高，除了其本身有降低噪声、防滑等作用之外，它还是世界范围内具有悠久历史传统的工艺美术品类之一。地毯主要从色彩和图案来展示其装饰性，色彩较为单调的家居空间，可用地毯为空间增色，并与空间中的色彩互相呼应，提升家居空间的整体装饰效果。

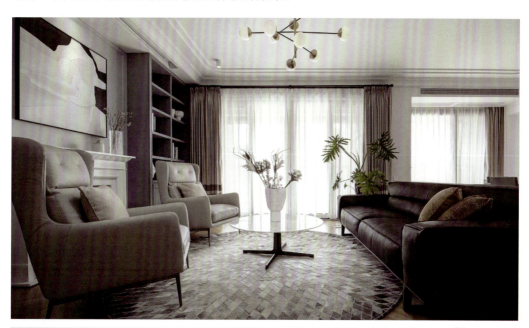

| | CMYK 72,57,83,18 | RGB 84,95,63 | | CMYK 50,42,39,0 | RGB 144,142,143 |
| | CMYK 33,19,22,0 | RGB 184,196,196 | | CMYK 65,68,75,27 | RGB 94,75,61 |

○ 思路赏析

该起居室风格定位为优雅的现代美式，汲取美式中优雅自在的部分，但摈弃过于厚重怀旧的形体表现，让整个氛围足够轻盈自由。

○ 配色赏析

为了恰到好处地表达出家的感觉，设计师在色彩的运用上十分克制，以冷暖相衬、深浅搭配，在光影交错间，达到平衡状态。

○ 设计思考

通铺的"人"字实木地板，其独特的铺贴方式增强了整个空间的设计感；铺上几何图案拼接的地毯，展示了一种规律美，与低调轻松的氛围十分契合。

家具陈设设计

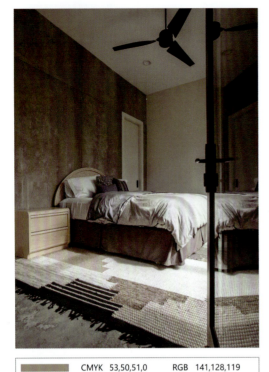

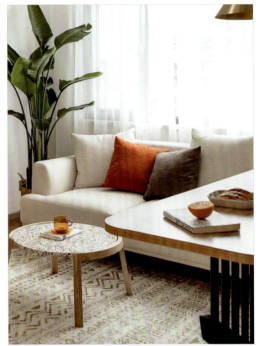

	CMYK 53,50,51,0	RGB 141,128,119
	CMYK 87,83,85,74	RGB 15,14,12
	CMYK 72,74,66,32	RGB 77,62,63

	CMYK 39,87,99,4	RGB 173,65,37
	CMYK 69,70,70,30	RGB 83,70,64
	CMYK 66,36,100,0	RGB 108,141,2

◯ 同类赏析 ▲

一面混凝土背景墙凸显了卧室的工业风,天花板上黑色的风扇与黑色门框相得益彰,棕色、白色以及黑色拼接的地毯将简约大气贯彻到底。

◯ 同类赏析 ▲

干净简单的基础设计为起居室空间带来了浓郁的生活气息;地毯花色与小茶几类似,颜色也相近,为家居空间构建出温馨明亮的氛围。

◯ 其他欣赏 ◯ ◯ 其他欣赏 ◯ ◯ 其他欣赏 ◯

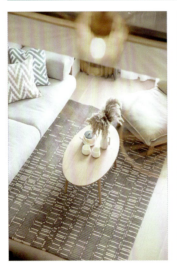 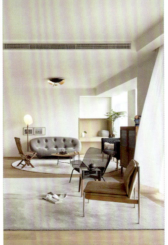 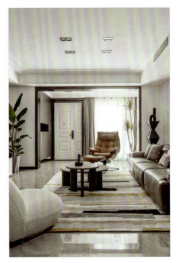

/ 154

6.3.3 布艺织物与家具的配搭

　　布艺材质是非常常见的室内搭配陈设品，其种类繁多且常常与家具混搭，所以搭配时要遵循一定的原则。主要从四个方面来考虑：一是色调搭配不突兀，二是物件大小要合适，三是布艺面料的对比，四是布艺元素与空间风格要呼应。

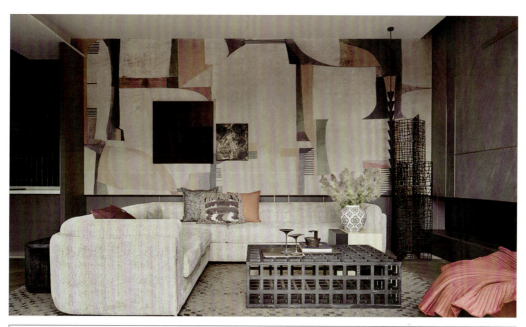

| | CMYK 27,71,38,0 | RGB 201,104,124 | | CMYK 57,77,68,20 | RGB 117,69,69 |
| | CMYK 57,45,53,0 | RGB 130,134,119 | | CMYK 36,58,62,0 | RGB 182,125,96 |

○ 思路赏析
为了构建一种全新的风格，设计师对文化与潮流进行解构，通过颜色的碰撞以及不规则的图案为空间带来了艺术感。

○ 配色赏析
绿色、紫色、黄色等多元的色彩增强了空间的吸引力；高调的配色在挂毯上随机展示，成为整个空间的核心，赋予了美的主题。

○ 设计思考
通过当代与复古的手法为空间装饰挂毯，色彩与几何图形的碰撞，在随意中自有节奏与秩序；抽象与具象相互映衬间，有了新的空间美学含义。

家具陈设设计

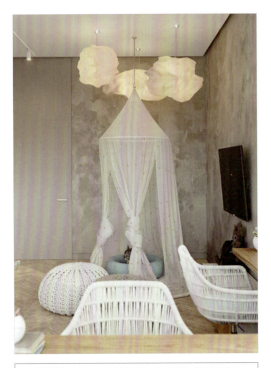

	CMYK 57,31,31,0	RGB 126,159,168
	CMYK 15,23,38,0	RGB 226,202,164

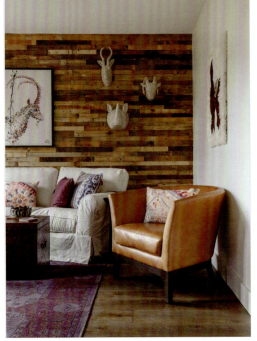

	CMYK 24,40,13,0	RGB 205,167,190
	CMYK 68,86,50,11	RGB 105,60,93
	CMYK 50,73,100,14	RGB 140,82,34

○ 同类赏析

这个卧室将床嵌入了橱柜墙中，留出了大量的活动空间；选用蚊帐装饰空间，轻纱似的蚊帐在灯饰的映衬下更显飘逸与温馨。

○ 同类赏析

带有木质强调墙的休息区，用人造动物头的装饰，具有别具一格的美感；精美华丽的布艺抱枕散落在沙发上，展现了空间的色彩多样性。

○ 其他欣赏 ○ ○ 其他欣赏 ○ ○ 其他欣赏 ○

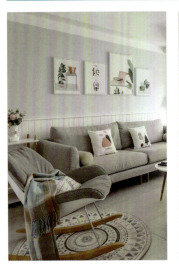 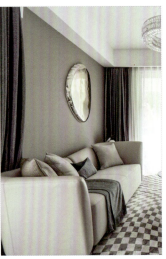

灯具点缀室内陈设

灯具由于其能够发出亮光的基本特性，且装饰性又特别强，是家居生活中必不可少的陈设。所以选择不同种类、材质、风格的灯具，营造不同的家居氛围，还要根据客厅、卧室、厨房各房间的需求选择适合的灯具，如卧室照明要温和一些，书房照明亮度要高一些。

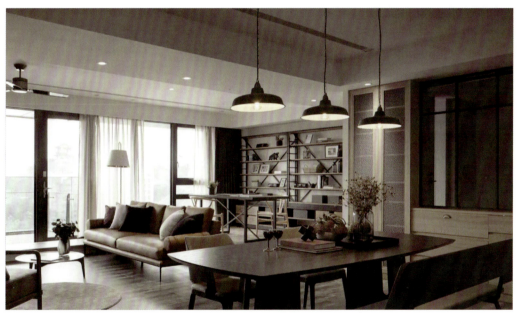

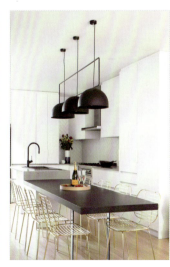

6.4.1 灯具风格分类

从不同的角度对灯具进行分类，可以将其划分为不同的类型。如：以照明来划分，可以分为日光灯、镁光灯、白炽灯、节能灯、霓虹灯等；以外形来划分，可以分为吊灯、吸顶灯、罩灯、射灯、壁灯、日光灯、台灯等。不同类型的灯具风格不一，下面来具体了解一些。

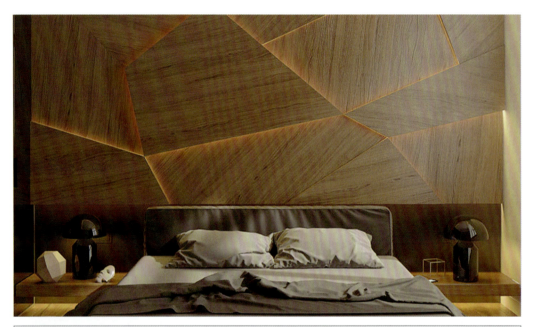

| | CMYK 84,81,86,71 | RGB 23,20,15 | | CMYK 41,37,40,0 | RGB 166,158,147 |
| | CMYK 70,68,72,30 | RGB 80,71,62 | | CMYK 60,65,79,19 | RGB 113,87,62 |

○ **思路赏析**

卧室空间对照明的要求就是温和、幽暗，能给人温馨的感觉，以此为思路设计了一个全新的照明概念——将灯具隐藏，以灯光装饰空间。

○ **配色赏析**

整个卧室设计为暗色调，木质背景墙颜色较深，床铺和台灯摆设都为中性色彩，对光线的吸收较强，有利于睡眠。

○ **设计思考**

在床铺背面设计一面几何背景光木质强调墙，通过将发光二极管灯条隐藏在木板后面，可将温暖的光线投射到卧室中，并使人产生光线来自墙壁后面某个地方的幻觉，既能照明，又有设计感。

第6章 其他陈设品与家具的和谐搭配

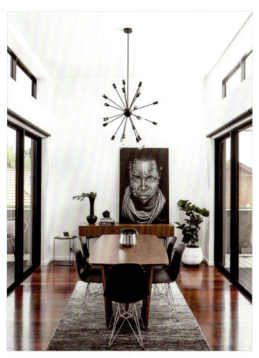

	CMYK 76,71,68,34	RGB 64,64,64
	CMYK 30,40,32,0	RGB 191,161,159

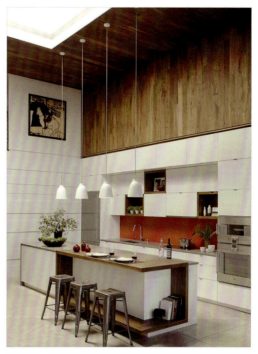

	CMYK 41,89,100,6	RGB 169,56,14
	CMYK 0,0,0,0	RGB 255,254,255

○ 同类赏析

餐厅空白的天花板让空间变得宽敞而优雅，正中的吊灯造型奇特，就像散开的烟花，黑色支架与其他陈设相应和，构成统一整体。

○ 同类赏析

在餐饮和厨房区域，四盏白色吊灯悬挂在长长的白色木质橱柜上方，与其他陈设融合为一体，典雅、复古，增强了餐厅的氛围感。

○ 其他欣赏 ○　　　○ 其他欣赏 ○　　　○ 其他欣赏 ○

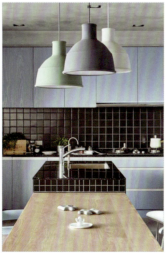
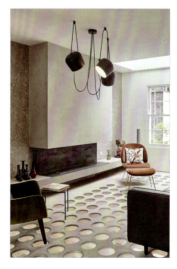

6.4.2 不同的灯具造型

为了追求设计感和装饰性，灯具的造型越来越丰富，也越来越大胆。很多灯具已经成为艺术观赏品，其装饰功能远远大于照明功能。不过，我们在选用时不要一味追求浮夸造型，应该根据家具的总体风格选择适合的，以免喧宾夺主。

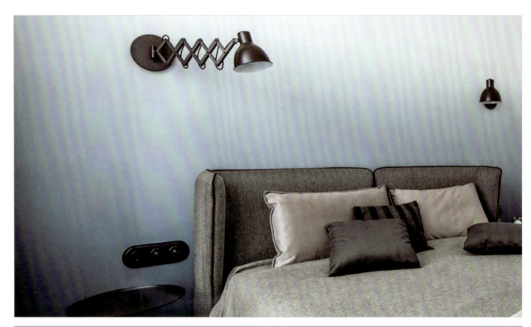

	CMYK 83,70,57,19	RGB 56,74,88		CMYK 42,25,13,0	RGB 162,180,204
	CMYK 67,48,33,0	RGB 102,126,150		CMYK 71,64,60,14	RGB 89,87,88

○ 思路赏析
微妙的渐变是该间卧室设计的主题，从深蓝到浅蓝这种逐渐的变化不会让蓝色变得具有攻击性，只会让空间更显活跃，让房间看起来更私人化。

○ 配色赏析
这间卧室有一面柔和的蓝灰渐变色强调墙，这种富有创造性的色彩设计为空间带来流动性，会不自觉地影响着居住者的视觉感受，让其感受到宁静。

○ 设计思考
卧室内的陈设包括床上用品、壁灯、床头桌，都以中性色彩为基调，能够更好地融合；而壁灯支架既便利又造型独特，几何图形的设计为空间带来了一个小亮点。

第6章 其他陈设品与家具的和谐搭配

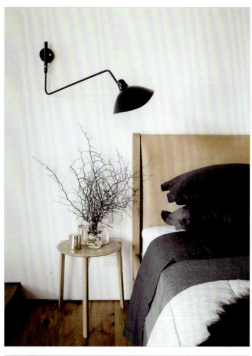

	CMYK 86,82,79,68	RGB 22,22,24
	CMYK 27,37,44,0	RGB 199,168,140

"Z"字形骨架的壁灯与床上用品同为黑色点缀在卧室内，提高了空间的格调，延续简洁的外观，无须多余的装饰元素。

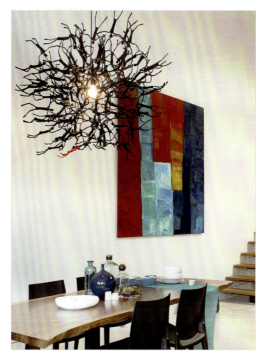

	CMYK 48,100,100,24	RGB 135,1,2
	CMYK 68,17,20,0	RGB 71,175,204
	CMYK 32,44,100,0	RGB 195,150,0

用餐区域有一个木质餐桌坐落在由人形雕像制成的雕塑吊灯下，风格张扬、个性，与墙上的装饰画风格统一，整个区域的色彩配合也相当契合。

○ 其他欣赏 ○　　　○ 其他欣赏 ○　　　○ 其他欣赏 ○

161/

6.4.3 灯光与色彩的搭配

由于灯具有照明的功能，所以其有两种装饰状态：一是自然光状态，依据灯具的颜色和造型修饰空间；二是照明状态，借助灯光改善氛围，突出关键区域。在灯光照耀下，不同色彩会反射不同颜色的光，塑造的效果会有更大差别。

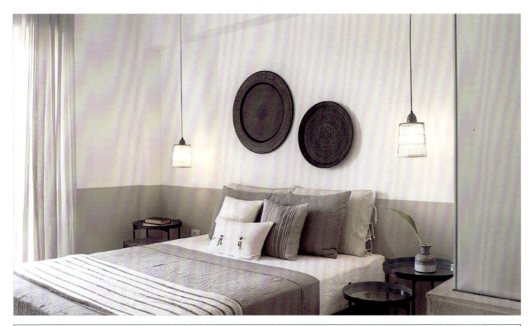

	CMYK 85,79,57,28	RGB 52,57,77		CMYK 72,62,46,2	RGB 93,100,118
	CMYK 87,69,55,17	RGB 43,76,93		CMYK 28,20,13,0	RGB 195,199,211

○ **思路赏析**

为了展现传统的希腊风格，并融合现代感，该卧室利用简洁的线条、现代家具和地域风格强烈的陈设品共同创造了既现代又风格强烈的空间外观。

○ **配色赏析**

卧室背景墙分为两个部分，上部分为白墙，下半部分粉上灰色，两枚深蓝色的墙饰与宝蓝色的床头桌互补，加上渐变色小瓷瓶，共同绘成了传统的希腊风，身处其间能想象海风拂面而来。

○ **设计思考**

为了打造空间的宁静，用了很多自然元素，灯罩设计让透出来的灯光更加发散、柔和，与空间内其他的陈设搭配起来，好像镀上了一层滤镜，舒适感翻倍。

第6章 其他陈设品与家具的和谐搭配

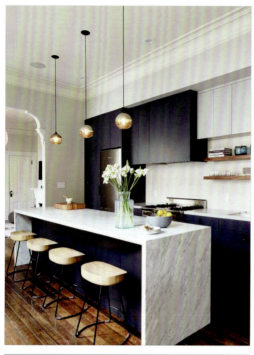

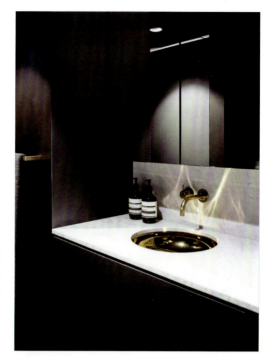

	CMYK 0,0,0,60	RGB 137,137,137
	CMYK 46,36,29,0	RGB 154,158,167

	CMYK 85,83,71,57	RGB 33,32,40
	CMYK 1,4,6,0	RGB 253,248,242

◎ 同类赏析

这间现代厨房用深蓝色橱柜与大理石搭配，更能映衬出大理石表面的深色斑点；三盏圆形吊灯在深蓝色橱柜的映衬下像黑夜中的星光一样美丽。

◎ 同类赏析

为了更好地利用灯光，以黑色为主色调，灯管置于白色大理石台面上方，最大限度地反射灯光；金色的水槽将灯光变为金色，有绰约朦胧之美。

◎ 其他欣赏 ◎ ◎ 其他欣赏 ◎ ◎ 其他欣赏 ◎

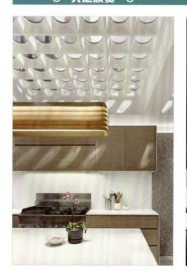

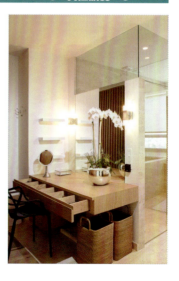

163/

家具陈设设计

6.4.4 灯光与家具的协调

灯光与家具搭配要讲究视觉美感,如果没有巧妙的设计,则只能发挥照明的功能,并不能借助灯光为周围的环境带来美感。在运用灯光时,要避免以下有可能会出现的弊端:一是反光,二是照射不均匀,三是灯光色彩不和谐。家居中最好不要选择五颜六色的灯光。

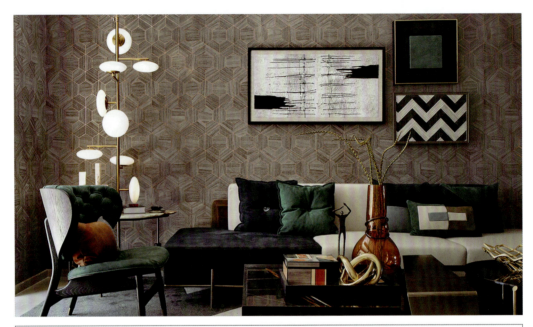

| | CMYK 84,53,67,11 | RGB 45,101,90 | | CMYK 69,51,47,0 | RGB 98,118,125 |
| | CMYK 86,75,58,26 | RGB 46,63,79 | | CMYK 49,87,100,22 | RGB 134,52,14 |

○ 思路赏析
以自由的艺术为核心来塑造住宅中的美好日常,结合多种元素,包括材料纹理、装饰图案、灯饰等,更大胆地运用色彩语汇,将人文想象力融入空间中,使整体设计不落俗套。

○ 配色赏析
各种色块的组合搭配调动了居住者的感官情绪,苍绿、深蓝与米白色搭配,颜色与材质碰撞出新的层次感和艺术韵律。

○ 设计思考
质感高级的玫瑰金灯具散发着时有时无的光亮,就像夜空中的一抹月色,搭配复古情调的几何纹墙纸、大理石茶几、丝绒沙发,构成一个直观的、充满艺术魅力的空间。

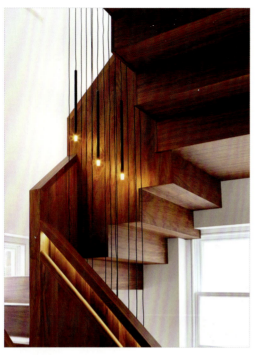
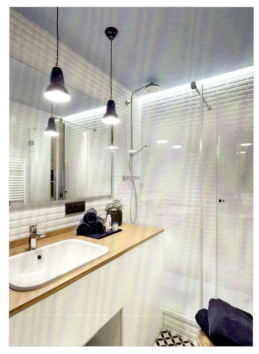

	CMYK 58,88,97,48	RGB 86,34,21
	CMYK 6,12,60,0	RGB 252,228,120

	CMYK 65,47,27,0	RGB 109,130,161
	CMYK 12,30,41,0	RGB 231,192,153
	CMYK 91,79,45,9	RGB 40,68,105

○ 同类赏析

楼梯中间挂着一排小吊灯，为该区域增加了柔和的照明，并与栏杆内的灯管互补，在黑胡桃木间增加了木质材料的温度。

○ 同类赏析

白色的瓷砖和橱柜让浴室更有空灵感，木质的工作台面上方悬挂着吊灯，在镜面和瓷砖的反射下使空间变得明亮，更具吸引力。

○ 其他欣赏 ○

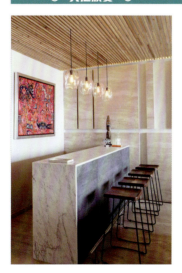

○ 其他欣赏 ○

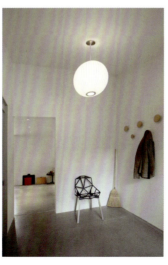

○ 其他欣赏 ○

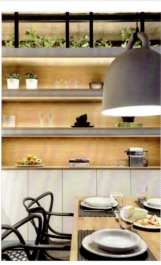

6.5 艺术品陈设

为了表达个人审美，很多人会选择一些自己喜欢的艺术品放在家居环境中。相对于普通的陈设物件，艺术品几乎没有功能性，只具备审美价值。在布置艺术品陈设时尤其要注意不能画蛇添足，把握好物体结构之间的平衡，适当地进行填补，一来减少空置，二来提高空间的艺术审美。

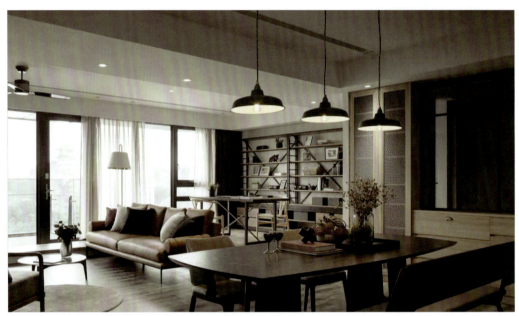

6.5.1 工艺品分类

艺术品分为很多类，常见的有书画、陶瓷、乐器、雕塑、琉璃摆件、奇石、木雕等。由于选择很多，所以居住者往往容易挑花了眼，一时难以决断真正适合的工艺品。

	CMYK 80,79,85,66	RGB 32,27,21		CMYK 73,66,61,18	RGB 81,82,84
	CMYK 72,65,62,16	RGB 85,85,85		CMYK 49,87,100,22	RGB 134,52,14

○ **思路赏析**

为了打造一个不一样的充满艺术感的空间，可以从工艺品的材质入手，来展现空间质感，如石料的天然，毛绒的温暖、高级，布艺的简单、质朴。

○ **配色赏析**

整个空间以浅色为底，白色的沙发和大理石茶几颜色互补，黑色的置物盘与茶几进行对比，塑造一个大气、简约的空间。

○ **设计思考**

墙上的饰物以白色为底，用规则的黑色石料铺陈，就像一排排文字，但又别有韵味，既与整个空间的色调吻合，又增添了工艺的碰撞，散发出浓厚的历史感。

家具陈设设计

	CMYK 37,18,31,0	RGB 175,193,179
	CMYK 33,25,23,0	RGB 183,184,186

	CMYK 26,88,68,0	RGB 202,62,71
	CMYK 76,39,39,0	RGB 63,135,150
	CMYK 55,56,95,7	RGB 133,112,49

◎ 同类赏析

玄关区域以白色大理石纹为壁纸，与简单的装饰形成鲜明的对比，四个装饰物摆放在一起，有绿植，有陶瓶，为空旷的区域带来亮点。

◎ 同类赏析

卧室内设计了开放式储物柜，在一个小的垂直空间中摆放了很多物件，一组三色玻璃装饰瓶在深色的木质背景下格外亮眼，带来了一丝趣味。

◎ 其他欣赏 ◎　　　　◎ 其他欣赏 ◎　　　　◎ 其他欣赏 ◎

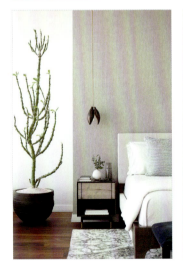

/168

6.5.2 客厅工艺品

客厅是一个展示的空间，除了小户型，一般客厅会有很多空余的空间，为了不显得空旷，也为了能让家居生活更有氛围和生活气息，我们可以选择一些工艺品进行摆放，不过选择时要考虑空间的大小，选择比例合适的物件，还要契合整体氛围。一般来说，工艺品是各种陈设摆放完之后再进行筛选。

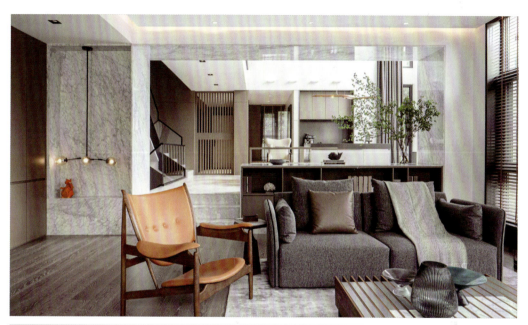

	CMYK 9,37,43,0	RGB 237,181,144		CMYK 67,60,50,3	RGB 105,104,112
	CMYK 82,56,55,6	RGB 56,103,109		CMYK 35,27,25,0	RGB 179,179,181

○ **思路赏析**

一个好的设计可以改变一个人的生活方式，让人的内心得到片刻的安放。起居室这样的大面积空间一定要利用好阳光，让屋内陈设在阳光的修饰下变得平缓而柔和。

○ **配色赏析**

黑、橙、白三种不同色调，让空间的色彩更加丰富、更有层次；原木色延续着整个空间的素雅，以温和、包容的方式，带来最大化的明快与利落；蓝绿色的摆设带来了沉淀美。

○ **设计思考**

百叶窗的设计既能保护隐私，又能控制光线的变化，为空间增加自然的修饰。茶几的装饰物摆放找到了属于自己的位置，流畅的线条，简约的玻璃纹理，配合阳光带来精致的气韵。

家具陈设设计

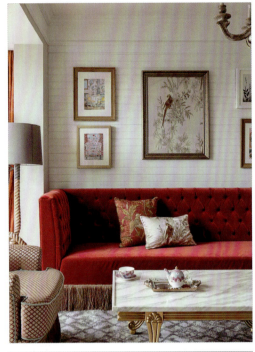

| | CMYK 51,100,100,34 | RGB 116,5,14 |
| | CMYK 52,90,63,13 | RGB 137,52,73 |

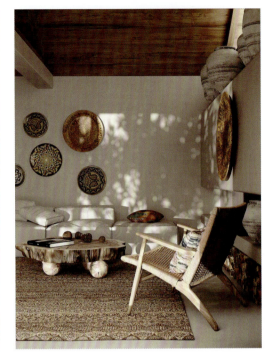

	CMYK 64,59,100,18	RGB 106,96,37
	CMYK 88,75,61,31	RGB 40,59,73
	CMYK 83,60,71,23	RGB 48,84,74

○ 同类赏析

张扬的红色沙发透露着一丝丝贵族气，精致的茶杯和墙上的挂画都带有欧式宫廷风格，给居住者营造了慵懒、安逸的生活氛围。

○ 同类赏析

从东方极简与西方美学设计元素中找到属于自己的侘寂美学，轻柔的纺织品、木质桌椅和陶罐一同构造了宁静而富有诗意的空间。

○ 其他欣赏 ○　　　　○ 其他欣赏 ○　　　　○ 其他欣赏 ○

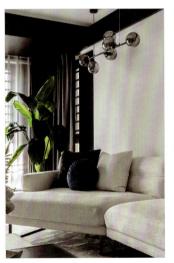 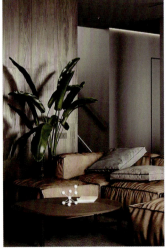 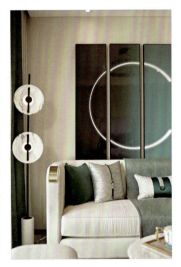

/170

6.5.3 餐厅工艺品

餐厅区域的装饰品一般分为灯饰、餐桌摆件和挂画三类,在原有的基础上对餐厅进行适当的装饰能够增添很多的活力和美感,还能改善居住者的胃口。结合餐厅区域的特殊性,适合摆放这几类艺术品:一是暖色调的艺术品,二是食物图案艺术品,三是"秀色可餐"的小画。

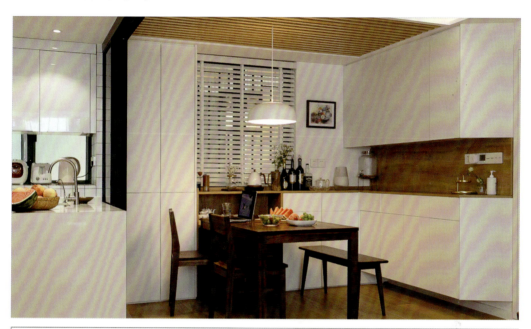

	CMYK 40,75,100,4	RGB 171,87,17		CMYK 0,60,76,0	RGB 255,135,59
	CMYK 65,48,100,5	RGB 110,121,0		CMYK 88,84,89,76	RGB 13,10,5

○ **思路赏析**
由于是开放式的空间,设计师应更加注意餐厅与其他空间的统一性,在大的设计不变的情况下,可以通过一些小的摆件,让餐厅更有烟火气。

○ **配色赏析**
纯白的主色调配搭木质底色,将餐厅空间打造得优雅而舒缓;墙上的装饰画提供了多彩的元素,也增添了几分生机与活力。

○ **设计思考**
餐桌可以推进窗边的木质台面下特意留空的位置,其余靠墙部分可全部作为收纳空间。此外,用酒瓶作为餐厅的工艺品进行摆放,在增添美感的同时,与餐厅的含义结合了起来。

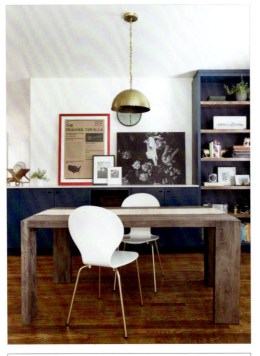

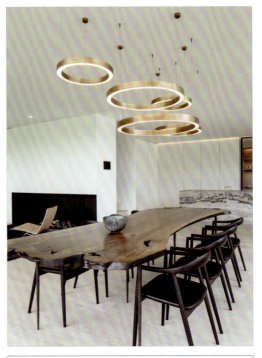

	CMYK 45,48,74,0	RGB 162,137,83
	CMYK 96,83,51,19	RGB 22,58,90

	CMYK 13,24,37,0	RGB 230,202,165
	CMYK 83,82,76,63	RGB 31,26,30

○ 同类赏析

蓝色橱柜、黄铜灯饰营造出简单而精致的餐厅外观，而红色边框的装饰画和书架上的彩色书籍等用色彩让空间充满活力和乐趣。

○ 同类赏析

用餐区采用圆形灯具组，创造了更具戏剧性的外观，使空间感觉更明亮、更诱人，且不同尺寸的灯会使空间看起来更有艺术性。

○ 其他欣赏 ○

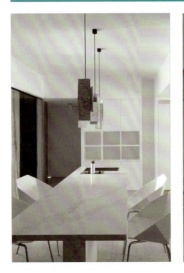

○ 其他欣赏 ○

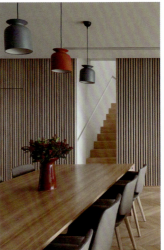

○ 其他欣赏 ○

6.5.4 卧室工艺品

卧室不像餐厅和起居室，是一个非常私人的空间，一般都会摆放一些个人喜欢的工艺品来稍加装饰。最常见的装饰有布艺工艺品、绿植、装饰画和床头小摆件等。需要特别注意的是，由于有些植物不利于健康，所以最好不要摆放在卧室内。

	CMYK 63,51,43,0	RGB 113,122,131		CMYK 0,0,0,60	RGB 137,137,137
	CMYK 52,43,34,0	RGB 141,141,151		CMYK 46,43,49,0	RGB 157,144,127

○ **思路赏析**

要塑造一个简单的空间，首先要有一个干净的"底盘"，以此为画布可以在上面做大胆的创作，稍加装饰就会非常出彩。

○ **配色赏析**

白色墙壁有助于照亮房间，是一个中性的背景，且与任何东西都能搭配，这样就不用担心其他装饰与墙壁无法协调。

○ **设计思考**

透明的灰色窗帘挂在窗户上，为卧室增添了一种优雅的外观，并有助于过滤透过窗户的自然光。羊毛毯随意地搭在床上，有一种高级的质感。床头的金属台灯，线条流畅，颇具现代风。

家具陈设设计

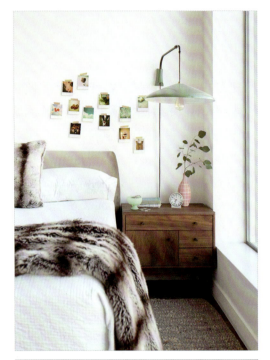

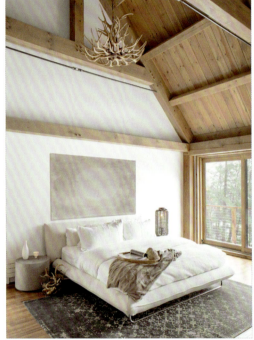

	CMYK 47,22,40,0	RGB 152,179,160
	CMYK 72,71,63,25	RGB 81,70,74

	CMYK 37,51,62,0	RGB 179,136,101
	CMYK 32,25,24,0	RGB 185,185,185
	CMYK 76,68,67,29	RGB 68,70,69

◯ 同类赏析

挂在墙上的吊灯在木质床头柜的上方，清新的绿色与木质原色搭配展现自然之风；而床上添加了人造毛装饰，更显俏皮。

◯ 同类赏析

带有舒适中性色调的卧室，以白色和木质原色作为主色调，造型奇特的木质灯具与床头的白瓷瓶共同营造出质朴而现代的氛围。

◯ 其他欣赏 ◯　　　◯ 其他欣赏 ◯　　　◯ 其他欣赏 ◯

6.5.5 厨房工艺品

厨房作为烹饪的地方，油烟味较重，又摆放了各种锅碗瓢盆，乍一看会感觉比较杂乱，且没有多余的修饰空间。不过，居住者还是可以添加一些小摆件，既不会占据过多的空间，又能增强艺术性。

	CMYK 91,62,40,1	RGB 2,96,130		CMYK 0,68,92,0	RGB 255,116,1
	CMYK 4,24,79,0	RGB 255,208,60		CMYK 38,11,2,0	RGB 170,209,240

○ **思路赏析**

为了给这间厨房带来一丝精致的乐趣，设计师利用强烈的颜色对比，以及有序的、成套的摆件来丰富空间的层次。

○ **配色赏析**

在这个明亮的厨房里，颜色对比是不可避免的，所有的橱柜都是蓝色的，而开放式橱柜底色为耀眼的橙色。由于颜色比例不同，所以并不突兀，反而体现了空间丰富的层次感。

○ **设计思考**

大理石台面上摆放了一些水果，也是蓝橙对比的，与整体设计相融合。橱柜上的一组杯子颜色亮丽，具有艺术感，与透明的花瓶共同构成了一个经典而多彩的厨房。

家具陈设设计

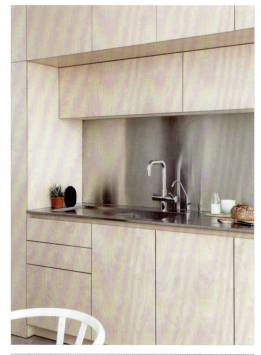

	CMYK 87,84,66,49	RGB 35,37,50
	CMYK 41,85,82,6	RGB 166,68,57

	CMYK 49,19,34,0	RGB 145,182,174
	CMYK 27,15,15,0	RGB 196,207,211
	CMYK 31,18,11,0	RGB 188,200,216

○ 同类赏析 ▲

配有不锈钢台面和后挡板的轻质木橱柜增强了厨房的现代感，在水槽旁的小空间上摆放了一个小陶瓶和绿植盆栽，既不影响整体，又不显单调。

○ 同类赏析 ▲

这间厨房下方淡蓝色橱柜与地板的蓝以及灯具的蓝互补，谱写同色系的乐章，利用蓝色来与木质台面搭配，将厨房打造得清新简单。

○ 其他欣赏 ○ ○ 其他欣赏 ○ ○ 其他欣赏 ○

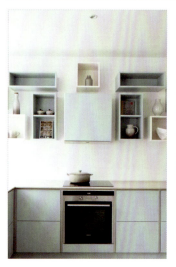 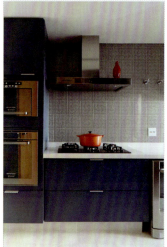 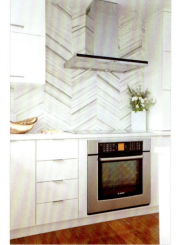

6.5.6 卫浴空间工艺品

一般很少有人会想到在浴室内装点一些艺术品，一来卫浴空间较为狭小，二来浴室内水汽氤氲，限制了艺术品的材质范围，如不适合纸质、木质等。不过现代家具环境中则希望打破一些刻板、传统的印象，更突出个性与品位。简单摆放一两件艺术品能使狭窄的空间更出彩，下面来看看具体的设计。

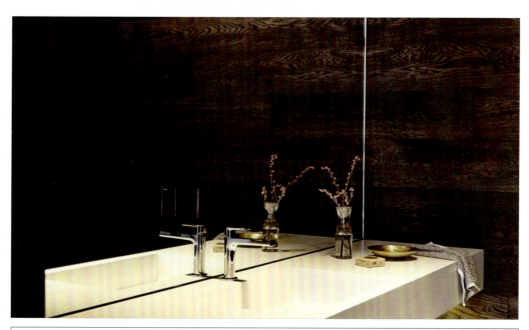

	CMYK 14,15,48,0	RGB 232,217,150		CMYK 36,53,51,0	RGB 181,134,118
	CMYK 79,80,82,64	RGB 36,28,25		CMYK 39,40,45,0	RGB 172,155,137

○ **思路赏析**

为了解决浴室空间较小的问题，设计师利用镜子反光的原理，将空间扩大了一倍，增强了空灵、开放的效果，与其他装饰物搭配时，更能展现其艺术性。

○ **配色赏析**

深棕色的墙壁在巨大镜子的作用下占据了整个空间视野，镜子内外的空间互相渗透，尽显深沉与奢华。

○ **设计思考**

浴室里的巨大镜子从地板开始，一直到天花板，只被洗漱台打断了一下。金色置物盘在灯光下充满光滑细腻的质感；透明的花瓶内插着一两枝花饰，为这个宽敞的空间带来着眼点。

家具陈设设计

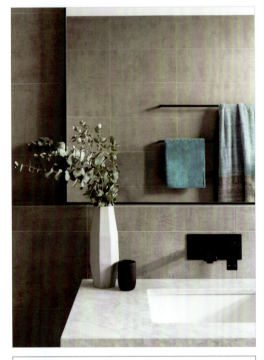

	CMYK 72,37,36,0	RGB 81,140,156
	CMYK 43,26,40,0	RGB 161,174,156

	CMYK 79,73,71,43	RGB 54,54,54
	CMYK 68,58,56,5	RGB 100,104,103
	CMYK 40,51,67,0	RGB 173,134,93

○ 同类赏析

哑光黑色装饰，如毛巾杆、水龙头、皂液分配器，都为浴室增添了一丝精致，而蓝色毛巾和绿植则为原本中性的空间增添了自然色彩。

○ 同类赏析

这间浴室墙壁上的大型六边形瓷砖营造出了独特的现代外观，与木质台面形成互补，并与白色水槽和灯具形成色彩对比。

○ 其他欣赏 ○　　　　　○ 其他欣赏 ○　　　　　○ 其他欣赏 ○

第 7 章
不同风格的家具陈设设计鉴赏

学习目标

本章从文化、地域中衍生出的各类家具陈设风格来介绍现今流行的家具陈设特色，只有了解了不同的设计风格，明白其中的特点和细节，才能选用合适的家具风格，进行有效搭配，并在其中找到适合自己的风格。

赏析要点

现代风
工业风
混搭风
LOFT风格
法式风格
地中海陈设的异域风
东南亚风格
日式风格

家具陈设设计

7.1 艺术风格的家具陈设设计

我们知道由于地域、时代、文化和气候的差别，会衍生出不同的家具陈设风格，且这些艺术风格有其各自的审美和特色，因此受到不同人群的喜欢。而要抓住不同艺术风格，最关键的就是选择适合的陈设物件，给空间定好基调。

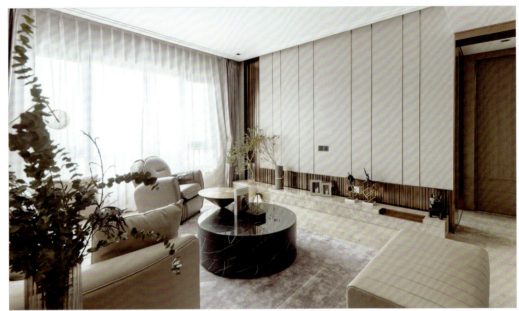

7.1.1 现代风

现代风格是目前比较流行的一种风格，追求时尚与潮流，非常注重居室空间的布局与使用功能的完美结合。现代主义，又称功能主义，是工业社会的产物，这种技术美学的思想是21世纪室内装饰最大的革命。所以，现代风格具有简洁造型、无须过多的装饰、推崇科学合理的构造工艺、重视发挥材料的性能的特点。

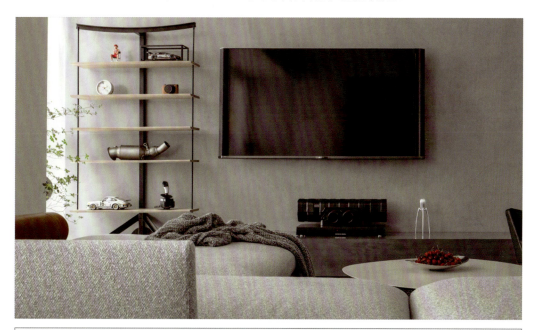

| | CMYK 0,0,0,60 | RGB 137,137,137 | | CMYK 57,57,60,3 | RGB 130,113,99 |
| | CMYK 23,17,14,0 | RGB 206,207,211 | | CMYK 88,84,84,74 | RGB 13,13,13 |

○ **思路赏析**

现代风以简单实用为主，家具风格和颜色都要简洁、自然，当然还要不失质感，给人带来一种宁静高贵的视觉感受。

○ **配色赏析**

以灰色为主色调，使整个空间的氛围变得高雅、沉静，在这样的空间中有一点鲜艳的颜色，都会显得突出，如果盘等，就像黑白照片中的一抹亮色，互相衬托，有反差之美。

○ **设计思考**

客厅整个空间不多作修饰，空间布局充满高度理性，并减少陈设的构成元素，色彩的冷清气质于现代极简主义中流露出写意之美，简单雅致。

家具陈设设计

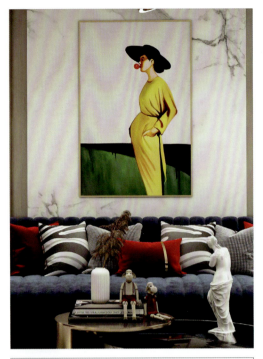

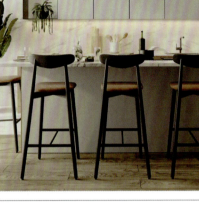

	CMYK 82,66,41,2	RGB 67,92,123
	CMYK 51,100,100,34	RGB 117,0,9
	CMYK 26,18,84,0	RGB 210,201,60
	CMYK 85,44,96,0	RGB 32,117,62

	CMYK 33,25,28,0	RGB 183,184,178
	CMYK 84,82,87,72	RGB 21,18,13
	CMYK 56,61,87,12	RGB 127,100,57

○ 同类赏析

低调、稳重的蓝色沙发凸显大气、时尚的气质，与红色的抱枕、黄绿装饰画碰撞，展现出空间的质感与视觉冲击力，营造出低奢的现代时尚范。

○ 同类赏析

以灰色和木质原色为主色调，两种颜色淡雅，没有攻击性，减少了空间的压力；灯具采用最简单的造型与餐椅相得益彰，为整个空间带来平衡。

○ 其他欣赏 ○ ○ 其他欣赏 ○ ○ 其他欣赏 ○

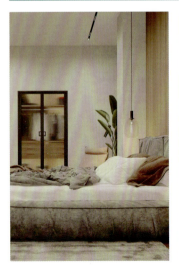 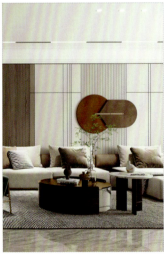

7.1.2 工业风

很多人对工业风并不完全了解，仅仅将其简单理解为粗犷、冰冷、拒绝装饰，其实不然，工业风有自己的精神实质，能够表达居住者个人的追求，并且是对另类生活方式的表达。

| | CMYK 44,30,23,0 | RGB 159,169,181 | | CMYK 29,36,31,0 | RGB 193,169,165 |
| | CMYK 59,65,47,2 | RGB 128,100,114 | | CMYK 82,76,70,48 | RGB 45,46,50 |

○ **思路赏析**

该空间的设计灵感来自废弃工厂，将许多硬朗的工业元素与柔软的材料融合在一起，营造出舒适而结构化的氛围。

○ **配色赏析**

并不特意设计颜色，而是以材料的原色进行自然混搭，出来的效果风格十足，并没有出现色差过大的问题，一切显得古朴实在，充满了故事感。

○ **设计思考**

为了保持工业风，空间线条都非常简洁，大多数的家具和饰面也都体现了这一点，采用最多的元素就是工业钢，最大化利用隔层空间，增强住宅存在感；搭配两幅装饰画，显得别具一格。

家具陈设设计

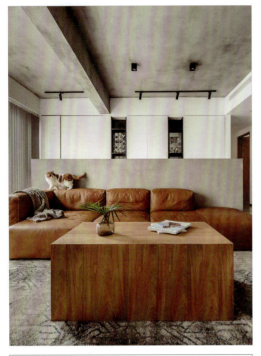

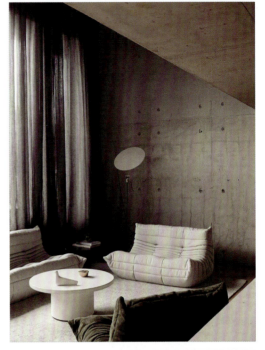

	CMYK 34,49,59,0	RGB 186,142,107
	CMYK 34,30,29,0	RGB 181,176,172

	CMYK 84,80,65,42	RGB 46,46,58
	CMYK 43,39,39,0	RGB 161,152,147
	CMYK 0,0,0,60	RGB 137,137,137

○ 同类赏析

灰色的水泥墙风格硬朗，焦糖色的皮沙发和橡木茶几简单搭配，没有多余的陈设，一眼望去干净简洁，通过矮墙分隔空间，从视觉上减轻杂乱感。

○ 同类赏析

利用清水混凝土设计了一个天然去雕饰的空间，没有多余装饰品，以混凝土墙壁与木质墙壁相互搭配，粗糙感、朴素感与自然感是空间主调。

○ 其他欣赏 ○ ○ 其他欣赏 ○ ○ 其他欣赏 ○

7.1.3 混搭风

混搭风格，顾名思义，就是混合搭配，将不同风格元素的陈设按一定的设计主题进行搭配，组成充满个性特征的新的艺术风格。不过，让不同材料、不同设计的陈设品搭配在一起是需要技巧的，要注意是混搭不是乱搭。

	CMYK 24,21,36,0	RGB 206,199,170		CMYK 8,23,37,0	RGB 240,208,167
	CMYK 77,87,86,31	RGB 35,14,13		CMYK 73,66,58,15	RGB 84,85,90

○ 思路赏析
为了塑造出复古混搭的空间，需要在摆放具体陈设物之前将空间的尺寸、储物、生活动线进行规划，让空间更显简洁轻盈，以安抚城市中浮躁的心灵。

○ 配色赏析
全屋以低保和度的色彩进行搭配，以温和的抹茶绿为主色，提亮环境。不同纹理质感的木头混搭，显得灵动不呆板，质朴的气质让家更有归属感，并承接空间里多元化风格的重组。

○ 设计思考
公共区域视野开阔，同时生活动线非常方便。全屋使用暖黄色的灯光营造出复古温馨的气氛，令人感觉心安。所有陈设都没有风格限制，与木质家具搭配在一起非常自然。

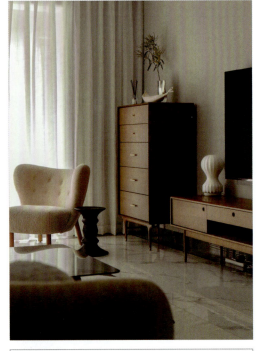

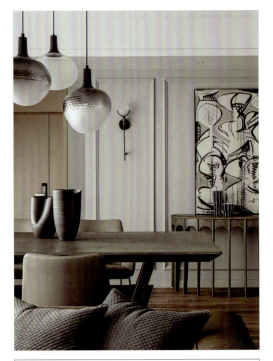

	CMYK 51,54,57,0	RGB 146,123,107
	CMYK 88,83,83,73	RGB 15,15,15
	CMYK 65,58,60,6	RGB 108,105,98

	CMYK 67,60,59,8	RGB 104,100,97
	CMYK 70,62,57,9	RGB 96,96,98

○ 同类赏析 ▲

冷色与暖色的碰撞营造出一个高品质和温暖氛围结合的家居空间。木质家具、干净的墙体色，材质粗细的不同，达到丰富的视觉与触觉体验。

○ 同类赏析 ▲

通过不同明暗度的灰调混搭原木、天然石材、铁艺营造出一种沉稳、雅致的居住氛围，厚重原木与轻盈金属相互平衡，形成了现代混搭风。

○ 其他欣赏 ○　　　○ 其他欣赏 ○　　　○ 其他欣赏 ○

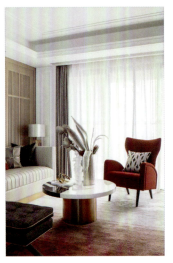 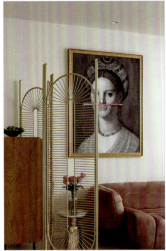 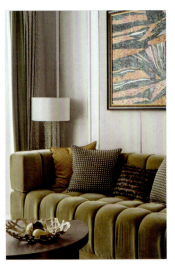

7.1.4 LOFT 风格

LOFT 字面意义是仓库、阁楼，后来逐渐演化为一种时尚的居住与生活方式。这种居住生活方式最早出现在美国纽约，对工厂或仓库进行整修改为工作室和住室。如今，在中国的许多大城市也不断兴起，其定义要素主要包括：高大而开敞的空间，上下双层的复式结构，具有流动性、透明性、开放性与艺术性。

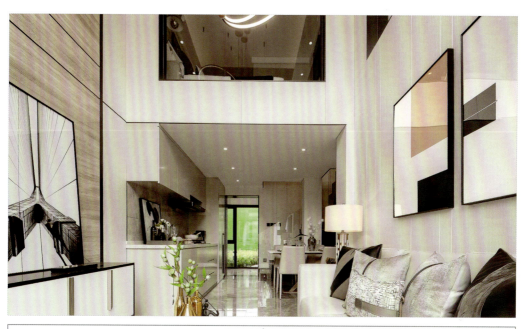

| | CMYK 13,27,30,0 | RGB 228,197,176 | | CMYK 57,15,94,0 | RGB 128,179,52 |
| | CMYK 0,0,0,60 | RGB 137,137,137 | | CMYK 34,53,90,0 | RGB 188,134,48 |

◯ **思路赏析**

LOFT 住宅采光非常好，空间层次感也很强，在空间利用率上要远高于普通住宅，所以在有条件的情况下可以选择这种风格。这间LOFT公寓文艺风十足，显得温暖又高级。

◯ **配色赏析**

客厅空间以深浅不一的灰与白作为基调，再摆上一些其他颜色的装饰物，既丰富了空间的色彩，又不会打破空间整体风格。

◯ **设计思考**

家具、灯具、饰品、织物的线条和形状演绎，使整体空间产生丰富的层次感，看似简单且随意，其实明朗而直接，营造了简约舒适的风格。

家具陈设设计

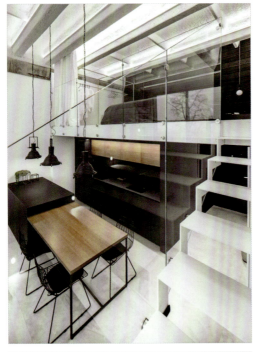

	CMYK 43,57,70,1	RGB 166,122,85
	CMYK 79,74,72,46	RGB 50,50,50
	CMYK 70,57,84,18	RGB 89,95,61

	CMYK 84,78,76,59	RGB 31,35,36
	CMYK 54,57,61,2	RGB 138,115,99
	CMYK 0,55,82,11	RGB 228,103,42

○ 同类赏析

透明的楼梯扶手让空间变得透明、开放，黑色哑光的金属材质透着工业极简风，二层的房梁内隐藏着灯管，发挥了LOFT的结构优势。

○ 同类赏析

这间单身公寓为LOFT户型，以灰色为主色调，通过光影表达极具画面感的立体空间，简易的摆设营造了一种悠然自得的生活氛围。

○ 其他欣赏 ○ ○ 其他欣赏 ○ ○ 其他欣赏 ○

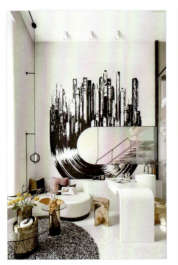
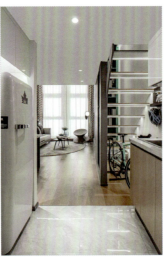
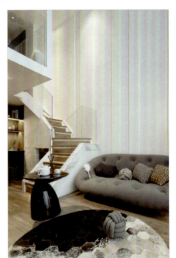

7.1.5 极简风

极简主义风格以最原始自然的形式展示于观者面前，其特色是将设计的元素、色彩、照明、原材料简化到最小的程度，但对色彩、材料的质感要求很高。因此，极简的空间设计一般非常含蓄，用简胜于繁的效果创造家居生活的要点。

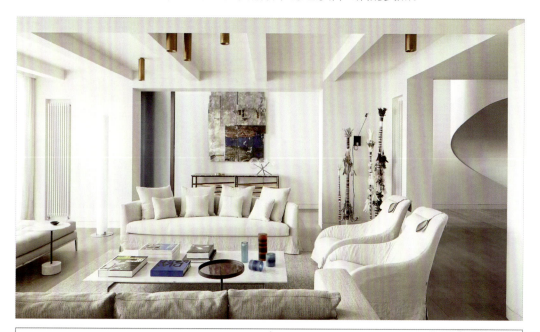

| | CMYK 11,9,10,0 | RGB 232,231,229 | | CMYK 69,67,68,23 | RGB 88,79,72 |
| | CMYK 81,60,30,0 | RGB 64,103,146 | | CMYK 24,35,50,0 | RGB 206,173,132 |

○ 思路赏析

这种设计的关键是空间本身格式的变化，曲线成为空间的微妙特征，无论是柔和的弧形抛光石膏墙，还是天花板造型，都蕴含着一种永恒的美学。

○ 配色赏析

整体以白色为主色调，将空间视觉感受扩大，不用考虑颜色搭配的问题，一幅装饰画就能对空间进行装点，而且永不过时。

○ 设计思考

为了打造极简主义风，故意限制了用于此项目的材料和颜色。材料仅限于石材、木材，茶几运用大理石台面，地板用美国橡木木材，简单搭配，效果不凡。

家具陈设设计

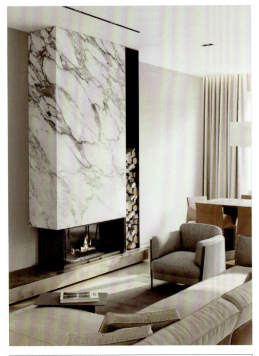

| | CMYK 48,39,37,0 | RGB 149,149,149 |
| | CMYK 40,36,38,0 | RGB 169,160,151 |

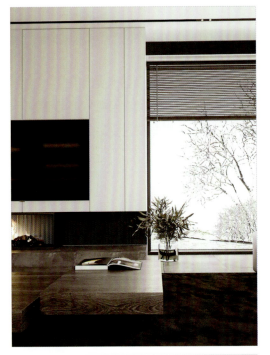

	CMYK 19,15,15,0	RGB 215,214,212
	CMYK 72,67,67,26	RGB 80,75,71
	CMYK 79,73,73,47	RGB 50,50,48

○ 同类赏析

在设计开放空间时，采用了精致的家具和利落的线条。室内有条不紊的纹理细节得到完美的呈现，材质赋予了整个空间一种高级的质感。

○ 同类赏析

这间极致而有品位的居宅空间，大面积灰色调与白色形成强烈对比，结合石材纹理，赋予空间一种低调的奢华。

○ 其他欣赏 ○ ○ 其他欣赏 ○ ○ 其他欣赏 ○

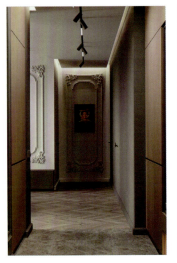
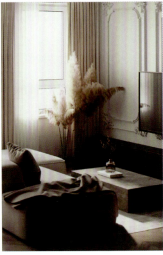

深度解析 自然清新的田园风

本节我们赏析了各种陈设风格，在结尾，我们再以一个精彩的案例来全面分析田园风格的陈设特点，以及应该选用何种装饰元素。

田园风格指通过装饰装修表现出田园的气息，不过这里的田园并非农村的田园，而是一种贴近自然、向往自然的风格。

	CMYK 14,16,69,0	RGB 235,214,97		CMYK 45,40,55,0	RGB 160,151,120
	CMYK 92,66,43,4	RGB 5,88,120		CMYK 38,16,15,0	RGB 173,199,212

家具陈设设计

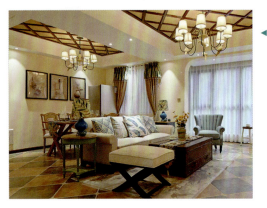

结构赏析

田园风格强调舒适至上和自然之美，整体构造偏向自然传统，餐厅区域和客厅区域划分清楚。没有刻意可以追求大尺寸的基础摆设，努力制造了一个小巧、精致的空间。因为没有占用多余的空间，所以整体环境轻松自如，居住者能够有足够的空间活动。

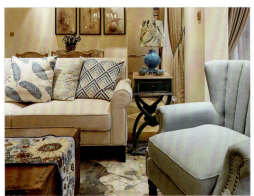

配色赏析

从色调上讲，乡村风格既不追求华丽，也不用黑、白、灰来呈现现代感，而是希望整个空间明快光鲜，能带给人希望，一般会采用粉色、黄色、蓝色、绿色进行搭配。这里主要运用蓝色和黄色为主色调，用浅色家具、碎花墙纸进行点缀，让人联想到蓝天白云、向日葵、乡间小花，明快的乡野气息就这样弥漫在家中。

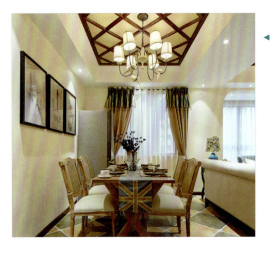

内容赏析

餐桌、餐椅都选用木质材料，原木造型散发着简单质朴的气息；蜡烛式的吊灯和仿古地砖是对各种仿古做旧工艺的追求，让餐厅富有历史气息；在长廊型的空间中并排挂上三幅装饰画，搭配木质相框，更有立体感。

内容赏析

富有古典主义的壁灯，为这个小小的休憩空间带来一丝安宁。布艺摇椅是乡村生活中最为常见的纯色棉麻布，天蓝色的条纹靠枕点亮了这个单调的区域。

○ 内容赏析

卧室布置较为温馨，作为居住者的私密空间，以功能性和实用舒适性作为考虑的重点。实木衣柜的线条简约，为空间增添了动感的美，开放式衣柜空间扩大了卧室的视野。不设顶灯，灯光四周环绕，给了挂画一个展示处，两者结合扩大了装饰效果。布艺床上用品用色非常统一，以蓝色为主，和装饰画相得益彰。

○ 其他欣赏 ○　　　○ 其他欣赏 ○　　　○ 其他欣赏 ○

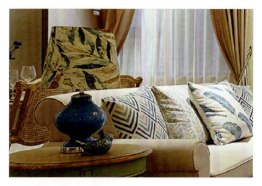

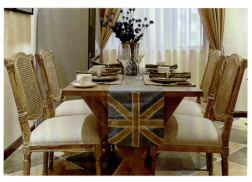

家具陈设设计

7.2 欧美设计风格的家具陈设设计

地域文化差异让住宅陈设的风格千差万别，尤其是亚洲与欧美各地的差异，但这样的差异反而会产生一种别样的文化吸引，如深色、带有西方复古图案的家具就充满了欧美风格，深受很多设计师喜欢并被运用到房屋布置上。而欧美是个大区域，不同国家之间也会有差别，下面一起来看看。

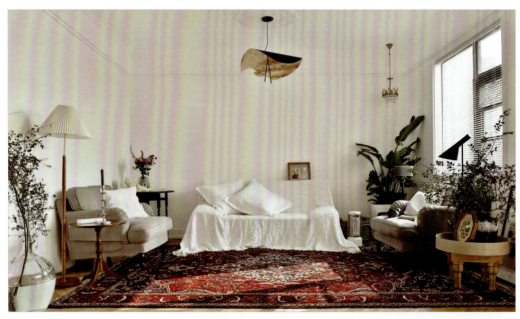

7.2.1 法式风格

法式风格，指的是法国的建筑和家具风格，主要包括法式巴洛克风格、洛可可风格、新古典风格、帝政风格等，是欧洲家具和建筑文化的顶峰。法式风格讲究点缀在自然中，并不在乎面积大小，追求色彩和内在联系，让人感到有很大的活动空间。不过，法式风格有时也会有意呈现建筑与周围环境的冲突。因此，法式风格往往不求简单的协调，而是崇尚冲突之美。

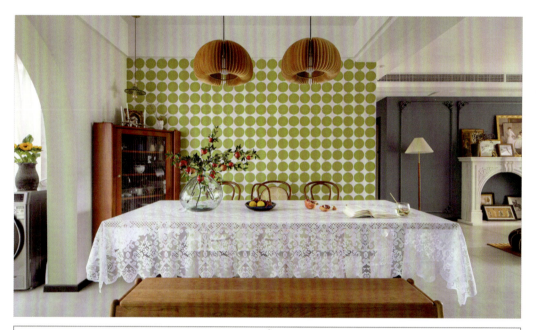

| | CMYK 45,29,78,0 | RGB 162,168,82 | | CMYK 45,100,94,14 | RGB 151,25,39 |
| | CMYK 75,63,54,9 | RGB 83,93,102 | | CMYK 53,84,93,30 | RGB 115,54,36 |

○ **思路赏析**

这间餐厅时尚复古，又有法国乡村元素的点缀，是很典型的法式风格，充满强烈的精致感；表达住宅情绪的元素很多，所以又有冲撞感，十分吸引人。

○ **配色赏析**

清新的绿色壁纸太适合餐厅了，与餐桌椅的木质原色搭配，透出一种生活的温柔。摆放在餐桌上的红色小果子，将整个空间点缀得充满爱与诗意。

○ **设计思考**

餐厅壁纸简单又有时尚感，搭配20世纪90年代的蕾丝桌布，实现一个轻飘飘的复古梦。餐边柜里放置居住者爱收藏的杯子，各式各色的都有，很有浪漫情调和生活气息。

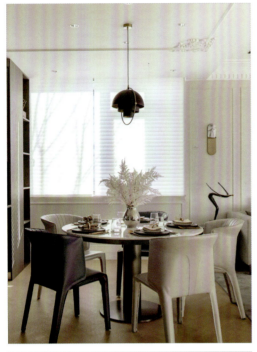

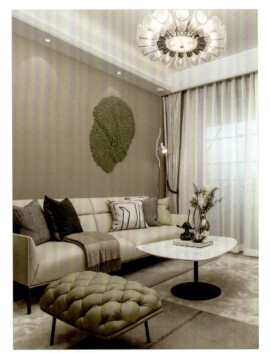

| | CMYK 82,75,55,20 | RGB 63,68,87 |
| | CMYK 85,81,77,65 | RGB 26,26,28 |

	CMYK 71,53,77,11	RGB 90,106,75
	CMYK 41,39,47,0	RGB 167,154,134
	CMYK 16,19,18,0	RGB 221,209,204

 同类赏析

整个空间以深海蔚蓝为主色调,花艺采用朦胧的轮廓搭配,自然而美妙。灯饰极具艺术感,以此提升空间品质。

 同类赏析

将法式的庄重大方与现代的轻奢理念接轨,醒目的华丽灯饰为茶几上的艺术品镀上一层精致的光泽,在干净与雅致中,注入了一些变化。

○ 其他欣赏 ○ ○ 其他欣赏 ○ ○ 其他欣赏 ○

7.2.2 现代美式风格

现代美式风格是时代发展趋势的产物，现代美式风格中的色彩相对传统美式更加丰富、更加年轻化，家具选择也更有包容性。其追求华丽、高雅的古典风格，居室色彩主调多为白色。美式家具和欧式家具在细节上的处理很不一样，如美式家具以单一色为主，而欧式家具大多会加上金色或其他色彩的装饰条。

| | CMYK 46,34,30,0 | RGB 153,160,166 | | CMYK 44,59,65,1 | RGB 162,118,91 |
| | CMYK 54,54,54,1 | RGB 137,120,112 | | CMYK 52,72,72,12 | RGB 136,84,70 |

○ 思路赏析
这间客厅简单又有层次，凝聚着设计师很多心思，家具大气实用，色调简单、没有冲击性，能让居住者产生安逸的情绪。

○ 配色赏析
置身于起居室空间，可以感受到第一层米色，干净明亮，第二层的蓝灰色系以及规整的线条陆续加入，优雅又不失功能性。

○ 设计思考
这间客厅简单、大气，基础陈设齐全，能满足日常家居生活需要，在具体布置上层层递进，带来不同的视觉效果，在不失优雅的同时保留了原有的氛围。轻纱质感的窗帘过滤了阳光，让人放松。

家具陈设设计

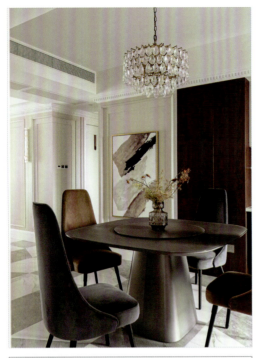

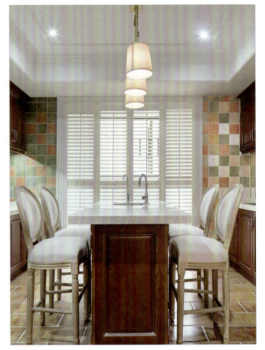

	CMYK 56,68,72,15	RGB 124,87,71
	CMYK 64,56,47,1	RGB 113,112,120

	CMYK 47,41,55,0	RGB 154,147,119
	CMYK 30,62,63,0	RGB 194,120,91
	CMYK 31,41,46,0	RGB 190,158,135

 同类赏析

这间餐厅以精致优雅的轻复古风为主题，石膏灯盘、水晶吊灯、黄铜支架等一系列经典的美式元素，与简洁摩登的家具融合，既复古又时尚。

 同类赏析

这间餐厅以"秋"为主题，杜松子绿、番茄酱红、白鹭色为这个季节最受欢迎的颜色，以这些颜色修饰墙面更衬餐桌的质感。

○ 其他欣赏 ○　　　○ 其他欣赏 ○　　　○ 其他欣赏 ○

7.2.3 欧式古典风格

古典欧式风格是追求华丽、高雅的古典，以华丽的装饰、浓烈的色彩、精美的造型来达到雍容华贵的装饰效果。欧式客厅顶部采用大型灯池，并用华丽的枝形吊灯营造气氛；门窗上半部多做成圆弧形，并用带有花纹的石膏线勾边；室内有真正的壁炉或假的壁炉造型；墙面用高档壁纸或优质乳胶漆，以烘托豪华效果。

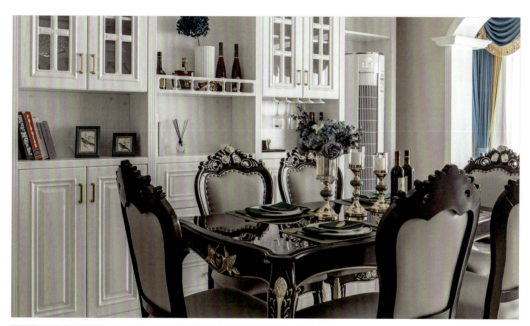

	CMYK 83,65,77,39	RGB 42,65,55		CMYK 79,55,68,13	RGB 63,99,87
	CMYK 70,57,77,17	RGB 90,96,70		CMYK 81,85,80,68	RGB 31,19,21

○ **思路赏析**
中世纪贵族的遗风，糅合简约的现代质感，能够让居住者体会到欧式风情，设计师只利用颜色搭配，或利用银烛吊灯、蓝白轻纱等元素，就可以轻易实现。

○ **配色赏析**
象牙白的餐边柜结合深咖色的实木家具，搭配具有贵族气质的宝石绿，古典又不失潮流，让空间变得开阔大气，富有层次。

○ **设计思考**
欧式风格的餐厅精致古朴、高贵典雅，实木家具天然的纹理与温润的木色，洋溢着一种不加雕饰的美感。同时，木质的餐桌和软包座椅的搭配，让这个空间更加温馨舒适。

家具陈设设计

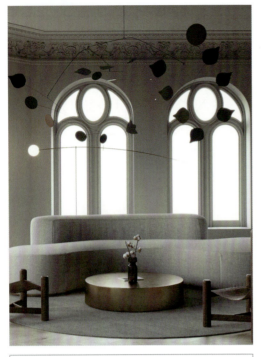

| | CMYK 40,35,42,0 | RGB 169,162,146 |
| | CMYK 43,34,35,0 | RGB 161,162,157 |

	CMYK 8,6,6,0	RGB 239,239,239
	CMYK 11,42,51,0	RGB 233,169,125
	CMYK 71,62,68,19	RGB 87,87,77

○ 同类赏析

起居室以"圆舞曲"为主题，墙体为石灰色，搭配灰白简约的沙发和黄铜色茶几，不经意间流露奢华；横梁四面雕花，传递低调安静的美学。

○ 同类赏析

整个空间以纯白为主色调，塑造了一个银装素裹的空间，开阔又让人感受到无边的自由，华丽的灯饰和地毯将居住者带回过去的欧式宫廷。

○ 其他欣赏 ○ ○ 其他欣赏 ○ ○ 其他欣赏 ○

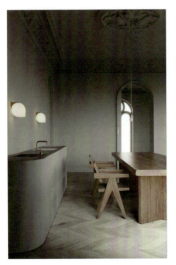 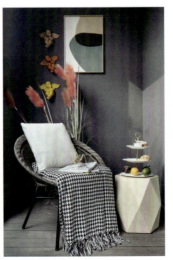 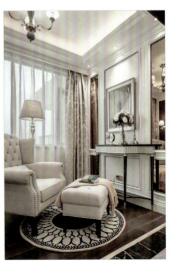

/200

深度解析 地中海陈设的异域风

本节我们赏析了不同地域的陈设风格，在结尾，我们再以一个精彩的案例来全面分析地中海陈设的异域风。

地中海风格家具以极具亲和力的田园风情及柔和色调，以及组合搭配上的大气，很快被地中海以外的人群接受。物产丰饶、海岸线绵长、建筑风格多样化、日照强烈形成的风土人文，这些因素使得地中海具有自由奔放，色彩多样、明亮的特点。

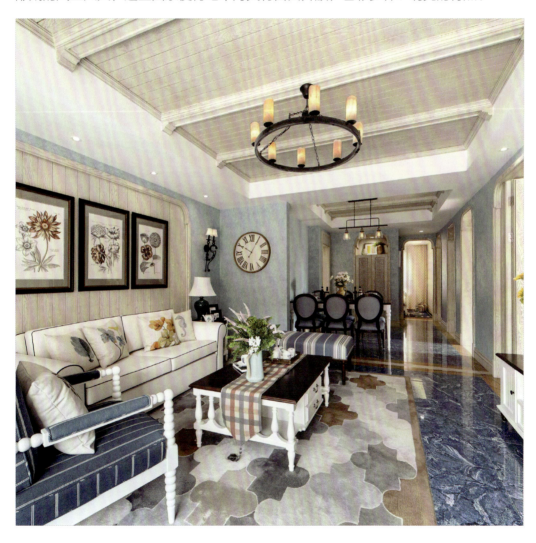

	CMYK 62,42,18,0	RGB 113,141,181		CMYK 45,29,29,0	RGB 156,170,173
	CMYK 80,62,43,2	RGB 68,98,124		CMYK 24,51,75,0	RGB 208,143,75

家具陈设设计

○ 配色赏析

地中海风格是最富有人文精神和艺术气质的装修风格之一。这种风格在颜色运用上也别具一格，提取地中海常见建筑外观的白色与爱情海的湛蓝色为主色调，将白色的建筑外观与蓝天碧海、阳光融为一致、延伸至室内家具、布艺陈设。

○ 内容赏析

白灰泥墙、连续的拱廊与拱门、陶砖、海蓝色的屋瓦和门窗等是地中海风格的主要设计元素。这间起居室中梁与背景墙的截面设计成矩形，数根梁的组合与穿插形成富有装饰韵律感的结构。饰物方面选择能展现海洋之美的饰品，对空间稍加点缀。

○ 内容赏析

地中海风格家具致力于将人们的生活融入花草之间，回归自然，感受地中海式的风光，所以会用一些树木、花草与家具搭配，尤其是向日葵，能够让人联想到阳光。而黄色与蓝色搭配起来非常相宜，都是来自大自然最纯朴的元素，给人一种阳光而自然的感觉。

○ 结构赏析

在空间设计上采用连续的拱门和马蹄门窗来体现空间的通透，再搭配富有地域特色的灯具、陶器和古老的木质桌椅，所有元素结合起来富有变化和层次。

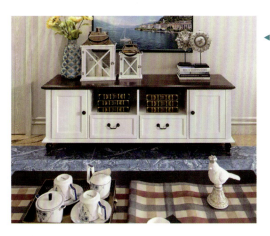

○ 内容赏析

家具上使用了低彩度、线条简单且修边的木质家具，表现出海水柔美而跌宕起伏的浪线和对大海的深深眷恋。瓷砖上选择了能表现海浪纹理的图案，与墙面淡蓝色壁纸相呼应，所有元素结合起来仿佛置身于广阔的海洋中。蓝与白不同程度的对比和组合，塑造出慵懒、浪漫又不乏宁静的居家空间。

○ 其他欣赏 ○　　○ 其他欣赏 ○　　○ 其他欣赏 ○

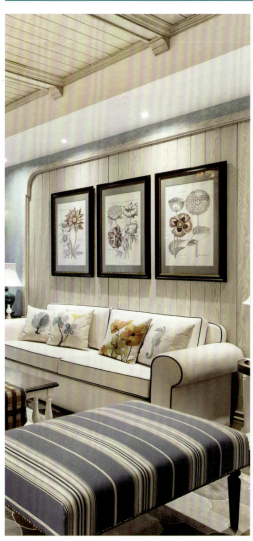

第7章　不同风格的家具陈设设计鉴赏

7.3 亚洲陈设风格的家具陈设设计

　　由于亚洲与欧美文化完全不同，且气候差异较大，所以对住宅的装饰需求有很大不同，加之亚洲文化的独特之处均会在家居陈设中体现。通常来说，亚洲风格的家具特征十分明显，能够看出时代特性和历史感，不过为了与现代生活习性更好融合，在家具风格上也有改变，融合了过去与现在，被更多人接受。

7.3.1 东南亚风格

东南亚风格是一种结合了东南亚民族岛屿特色及精致文化品位的设计风格,以静谧与雅致、奔放与脱俗的装修为主。东南亚风格广泛地运用木材和其他的天然原材料,如藤条、竹子、石材、青铜和黄铜,深木色的家具,局部采用一些金色的壁纸、丝绸质感的布料,灯光的变化体现了稳重及豪华感,在气候非常接近的珠三角地区受到热烈追捧。

| | CMYK 49,41,39,0 | RGB 147,146,144 | | CMYK 61,78,74,32 | RGB 99,60,55 |
| | CMYK 7,6,14,0 | RGB 242,239,224 | | CMYK 36,50,38,0 | RGB 179,140,141 |

○ 思路赏析
这间起居室以崇尚自然的东南亚风格为主题,赋予了空间轻灵简雅、自然的感觉,选用的每一个物件都具有明显的东南亚风格,能直观表达对应的情感。

○ 配色赏析
暖色肌理漆的墙面强调空间丰富性,视觉上给予宽敞与明亮的体验,并于局部巧设绿植或颜色鲜亮的小摆件,如瓷瓶、抱枕,通透的空间与柔和的色彩、亮丽的点缀,营造出温润的氛围。

○ 设计思考
藤编工艺、粗麻工艺以及原木等自然元素相碰撞,用解构手法将其析出,令空间浸入东南亚的灵魂,仿佛充满鸡蛋花和檀木的香气,与自然同生共居。

家具陈设设计

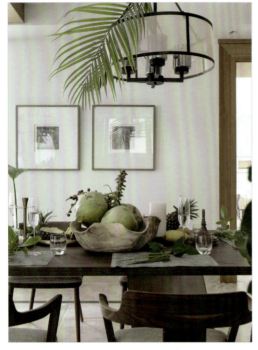

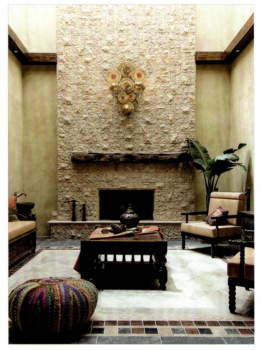

	CMYK 50,41,63,0	RGB 147,145,106
	CMYK 73,76,83,54	RGB 55,42,33

	CMYK 9,39,76,0	RGB 239,174,71
	CMYK 34,83,35,0	RGB 187,73,118
	CMYK 57,80,81,33	RGB 104,56,47

○ 同类赏析

空间通过大面积纯粹的白，建构出通透明亮的背景，而跳脱的原木色以精练的条状形式呈现，再添加东南亚盛产的绿植，赋予了空间明快的节奏。

○ 同类赏析

泰式木雕，花色靠枕，铜质摆件，金色莲花壁灯，物件虽小，但都起到了画龙点睛的作用，这些配饰摆件为空间赋予了故事性。

○ 其他欣赏 ○ ○ 其他欣赏 ○ ○ 其他欣赏 ○

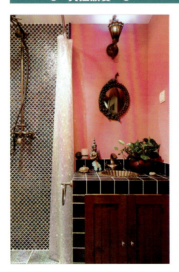
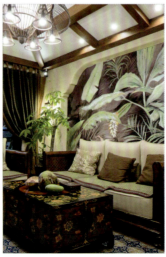
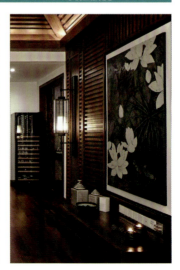

7.3.2 日式风格

传统的日式家居将自然界的材质大量运用于居室的装修、装饰中，以节制、禅意为境界。其色彩多偏重于原木色，以及竹、藤、麻和其他天然材料的颜色，形成朴素的自然风格。榻榻米，半透明樟子纸以及天井，贯穿整个房间的设计布局中，和风传统节日用品，如日式鲤鱼旗、和风御守、日式招财猫、江户风铃等也会加以运用。

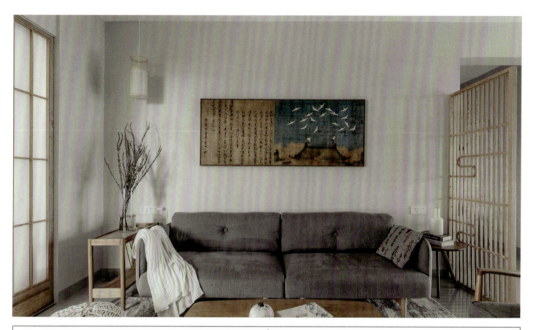

| | CMYK 76,61,67,18 | RGB 73,88,81 | | CMYK 60,67,81,22 | RGB 109,83,58 |
| | CMYK 68,60,55,6 | RGB 101,101,103 | | CMYK 34,34,35,0 | RGB 183,169,158 |

○ **思路赏析**

抓住日式风格的特点，需要利用好木材和布艺这两种材质，妥善搭配能让空间变得自然而有质感，加上一些日式装饰品，如绘画、茶具等，空间又会多一分雅致。

○ **配色赏析**

客厅内原木色与纯白的色调相结合，创造了古朴自然的空间，用日本传统绘画装饰，暗蓝色和棕色将过去的味道融入空间内。

○ **设计思考**

木质线条的日式格栅和布艺沙发，散发一种温柔优雅的气质，于简单中营造出温馨淡雅质感，能让居住者尽情释放一天的疲惫。

家具陈设设计

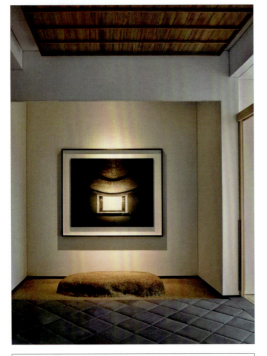

| | CMYK 3,11,23,0 | RGB 251,234,234 |
| | CMYK 97,87,73,64 | RGB 1,21,32 |

	CMYK 71,42,100,3	RGB 92,128,30
	CMYK 10,10,11,0	RGB 234,229,225
	CMYK 47,44,42,0	RGB 152,141,137

○ 同类赏析

玄关承载了日式风格的美学，用传统日本装饰画和再生石板勾勒出一个不受干扰的空间。当居住者回到家时，能够感受到这片自在的留白空间。

○ 同类赏析

以素雅为主调，整个空间不多装饰，减少陈设的构成元素并且要求完美的比例感，同时赋予了空间自由；色彩的清冷气质，简雅而素淡。

○ 其他欣赏 ○ ○ 其他欣赏 ○ ○ 其他欣赏 ○

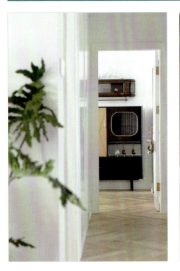

/208

深度解析 新中式陈设风格

本节我们赏析了亚洲两大区域的陈设风格，在结尾，我们再以一个精彩的案例来全面分析新中式陈设的特点。

新中式是在过去中式家具的基础上进行改良，以此来适应现代家居生活。新中式风格从整体到局部，一方面保留了材质、色彩的大致风格，依然可强烈感受到传统的历史痕迹与浑厚的文化底蕴，同时又摒弃了过于复杂的肌理和装饰，简化了线条。

	CMYK 0,0,0,60	RGB 137,137,137		CMYK 97,100,50,19	RGB 37,33,84
	CMYK 74,66,59,16	RGB 82,83,88		CMYK 64,61,81,19	RGB 103,92,62

家具陈设设计

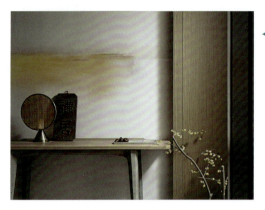

▶ ○ 内容赏析

兼顾现代家居审美与传统意境的表达，设计师从居住者的具体需求出发，打造出"意境悠远"的现代精神居所。入户玄关架上摆上质朴精致的复古摆件，墙上宛若氤氲着一抹晚霞，色彩朦胧，篮筐横斜逸出几枝蜡梅，充满诗意。

○ 配色赏析 ▶

设计师对室内灯光照明进行了合理处理，使光线变得更加内敛聚焦，以低调柔和的色调烘托出空间的敛静克制。现代壁炉的应用为空间带来了一抹亮色，活泼跳跃的火苗，让人在平静中涌起浓浓暖意。

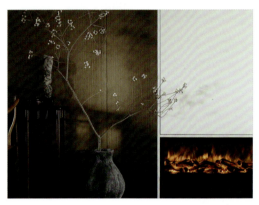

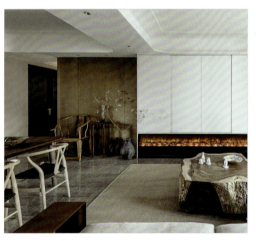

▶ ○ 内容赏析

设计师非常看重传统的木质家具在空间中的作用，致力于呈现各种木质器具的美，如厚重拙朴的木质茶几，像大树的年轮一样，晕开自然流动的纹理，让人直观感受到光阴的厚重。大面积的墙面木作，质朴洗练、低调有内涵，将整个空间变得温润有度。

○ 内容赏析 ▶

将壁炉与电视柜合二为一，是东西方家具的功能性结合，巧妙的设计完美地达到了目的，隐藏式的推拉设计让外观看起来更干净，一白一黑对比大气简洁，比例的划分也十分适宜。

/210

◁ ○ 内容赏析

空间将木材用到了极致,无论是精工巧作,还是自然韵味的流露,都让人领略到了木头的万种风情。蜡梅插在藤编的篮子内,光移影动,有一种生机和意趣。梅枝的清雅与木桌硬朗简练的线条交相呼应。

○ 其他欣赏 ○ ○ 其他欣赏 ○ ○ 其他欣赏 ○

色彩搭配速查

色彩搭配是指对色彩进行选择、组合后以取得需要的视觉效果。搭配时要遵守"整体协调，局部对比"的原则。本书列举了一些常见的色彩搭配方案，供读者参考使用。

○ 柔和、淡雅

CMYK 4,0,28,0 CMYK 23,0,7,0 CMYK 0,29,14,0	CMYK 0,29,14,0 CMYK 7,0,49,0 CMYK 24,21,0,0
CMYK 45,9,23,0 CMYK 0,28,41,0 CMYK 0,29,14,0	CMYK 0,52,58,0 CMYK 0,74,49,0 CMYK 0,29,14,0
CMYK 0,29,14,0 CMYK 0,0,0,0 CMYK 46,6,50,0	CMYK 0,28,41,0 CMYK 4,0,28,0 CMYK 45,9,23,0
CMYK 56,5,0,0 CMYK 0,0,0,0 CMYK 23,0,7,0	CMYK 24,0,31,0 CMYK 45,9,23,0 CMYK 4,0,28,0

○ 温馨、清爽

CMYK 0,28,41,0 CMYK 27,0,51,0 CMYK 23,18,17,0	CMYK 0,29,14,0 CMYK 24,21,0,0 CMYK 24,0,31,0
CMYK 23,0,7,0 CMYK 23,18,17,0 CMYK 27,0,51,0	CMYK 24,21,0,0 CMYK 0,29,14,0 CMYK 23,0,7,0
CMYK 27,0,51,0 CMYK 0,0,0,0 CMYK 43,12,0,0	CMYK 24,0,31,0 CMYK 0,0,0,0 CMYK 59,0,28,0
CMYK 24,21,0,0 CMYK 0,0,0,0 CMYK 43,12,0,0	CMYK 45,9,23,0 CMYK 0,0,0,0 CMYK 27,0,51,0

○ 可爱、快乐

CMYK 59,0,28,0 CMYK 29,0,69,0 CMYK 1,53,0,0	CMYK 0,54,29,0 CMYK 0,0,0,0 CMYK 0,28,41,0
CMYK 48,3,91,0 CMYK 0,52,91,0 CMYK 4,25,89,0	CMYK 0,96,73,0 CMYK 0,0,0,0 CMYK 0,52,58,0
CMYK 50,92,44,1 CMYK 29,14,86,0 CMYK 66,56,95,15	CMYK 25,47,33,0 CMYK 7,0,49,0 CMYK 70,63,23,0
CMYK 0,74,49,0 CMYK 10,0,83,0 CMYK 74,31,12,0	CMYK 78,28,14,0 CMYK 23,18,17,0 CMYK 0,74,49,0

○ 活泼、生动

CMYK 0,74,49,0 CMYK 8,0,65,0 CMYK 48,4,72,0	CMYK 70,63,23,0 CMYK 0,0,0,0 CMYK 0,54,29,0
CMYK 0,52,91,0 CMYK 30,0,89,0 CMYK 27,88,0,0	CMYK 48,3,91,0 CMYK 0,0,0,0 CMYK 0,73,92,0
CMYK 0,52,91,0 CMYK 10,0,83,0 CMYK 78,28,14,0	CMYK 26,17,47,0 CMYK 27,88,0,0 CMYK 49,3,100,0
CMYK 0,73,92,0 CMYK 8,0,65,0 CMYK 80,23,75,0	CMYK 25,99,37,0 CMYK 79,24,44,0 CMYK 4,26,82,0

○ 运动、轻快

CMYK 0,74,49,0 CMYK 10,0,83,0 CMYK 89,60,26,0	CMYK 0,52,58,0 CMYK 0,0,0,0 CMYK 87,59,0,0
CMYK 0,52,91,0 CMYK 4,0,28,0 CMYK 83,59,25,0	CMYK 25,71,100,0 CMYK 29,15,82,0 CMYK 83,59,25,0
CMYK 48,3,91,0 CMYK 0,74,49,0 CMYK 83,59,25,0	CMYK 83,59,25,0 CMYK 0,0,0,0 CMYK 45,9,23,0
CMYK 67,0,54,0 CMYK 10,0,83,0 CMYK 83,59,25,0	CMYK 77,23,100,0 CMYK 4,26,82,0 CMYK 83,59,25,0

○ 华丽、动感

CMYK 48,3,91,0 CMYK 0,0,0,0 CMYK 78,28,14,0	CMYK 29,15,94,0 CMYK 0,52,80,0 CMYK 74,90,1,0
CMYK 0,96,73,0 CMYK 92,90,2,0 CMYK 29,15,94,0	CMYK 100,89,7,0 CMYK 10,0,83,0 CMYK 0,73,92,0
CMYK 52,100,39,1 CMYK 4,25,89,0 CMYK 25,100,80,0	CMYK 4,26,82,0 CMYK 92,90,2,0 CMYK 0,96,73,0
CMYK 0,96,73,0 CMYK 89,60,26,0 CMYK 10,0,83,0	CMYK 4,25,89,0 CMYK 79,24,44,0 CMYK 26,91,42,0